高等教育艺术设计精编教材

品牌形象设计
（第2版）

席涛 编著

清华大学出版社
北京

内 容 简 介

品牌形象设计（brand image design）是指基于正确品牌定义下的符号沟通，它包括品牌解读及定义，品牌符号化，品牌符号的导入和品牌符号沟通系统的管理，以及适应调整四个过程，它的任务就是通过完善的符号沟通，帮助受众储存和提取品牌印记。品牌形象设计的原则是根据消费者的感觉，以及企业自身的审美和追求来进行设计。品牌形象设计要结合消费者的心理需求，力图使品牌设计呈现统一、稳定的视觉形象，具备简洁、易记的特点，达到良好的情绪联想效果。品牌形象设计的内容主要包括视觉系统设计概论及方法、视觉识别开发设计、视觉传播与推广、项目实践与研讨、学生训练案例分析等。重点掌握企业形象设计的理念及设计策划的内容、方法，企业、市场调研，品牌形象的策划；重点训练视觉统一化设计，完成视觉识别系统的设计方案，并探索开发性的形象设计方法和领域。

本书可作为高等院校艺术设计相关专业学生的教材，也可供相关设计人员学习、参考。

本书封面贴有清华大学出版社防伪标签，无标签者不得销售。
版权所有，侵权必究。举报：010-62782989，beiqinquan@tup.tsinghua.edu.cn。

图书在版编目（CIP）数据

品牌形象设计/席涛编著．—2版．—北京：清华大学出版社，2021.9（2025.7重印）
高等教育艺术设计精编教材
ISBN 978-7-302-58068-3

Ⅰ．①品… Ⅱ．①席… Ⅲ．①品牌－产品形象－设计－高等学校－教材 Ⅳ．①J524.4

中国版本图书馆CIP数据核字（2021）第079271号

责任编辑：张龙卿
封面设计：徐日强
责任校对：赵琳爽
责任印制：曹婉颖

出版发行：清华大学出版社
网　　址：https://www.tup.com.cn，https://www.wqxuetang.com
地　　址：北京清华大学学研大厦A座　　　邮　编：100084
社 总 机：010-83470000　　　　　　　　　邮　购：010-62786544
投稿与读者服务：010-62776969，c-service@tup.tsinghua.edu.cn
质量反馈：010-62772015，zhiliang@tup.tsinghua.edu.cn
课件下载：https://www.tup.com.cn，010-83470410

印 装 者：三河市龙大印装有限公司
经　　销：全国新华书店
开　　本：210mm×285mm　　　印　张：12.25　　　字　数：351千字
版　　次：2013年1月第1版　2021年10月第2版　　印　次：2025年7月第6次印刷
定　　价：79.00元

产品编号：088995-02

编 委 会

总顾问（排名不分先后）

李本乾　上海交通大学媒体与传播学院院长，教授

Jonathan Barratt　伦敦艺术大学中央圣马丁艺术设计学院教授

刘维亚　中国包装技术协会副主任，教授

吴静芳　东华大学服装艺术设计学院教授

何　洁　清华大学美术学院教授

何晓佑　南京艺术学院原副校长，教授

张凌浩　南京艺术学院校长，教授

郑曙旸　清华大学美术学院教授

席跃良　上海杉达学院人文艺术学院教授

顾　逊　大连理工大学艺术设计学院副院长，教授

蒋　宏　上海交通大学教授

潘长学　武汉理工大学艺术与设计学院院长，教授

总主编

席　涛　上海交通大学媒体与传播学院教授

编　委（排名不分先后）

万　轩　　毛　溪　　刘国余　　李　悦　　邱　林　　张桂宜　　罗　兵

周一了　　周东梅　　周年国　　周芷薇　　陈原川　　杨潇雨

序

当前,中国高等教育进入了快速发展的新时期,随着教育事业与市场经济的持续发展,以及高等教育办学自主权的逐步扩大,使高校面临着前所未有的发展机遇,激发了高校办学的活力和主动性,各高校、各专业都以竞争的态势,调整、确立新的办学思路和目标,以期适应经济和社会发展对于人才培养的需要,在当下人才市场格局中占据有利位置。

中国的高等艺术设计教育也在积极地顺应市场的需求,除了各高等艺术专业院校之外,各综合性院校也纷纷加入培养艺术设计专门人才的行列。在综合性大学里设置艺术设计专业的目的,既是为了适应现代社会对艺术设计人才的急迫需要,同时也是为了完善综合性大学"文理兼通、艺工交融"的学科整体布局。就培养的目标而言,大体都要求学生具备艺术设计创作、教学和科研等方面的知识和能力,并能在艺术教育、艺术研究、艺术设计和生产、艺术管理机构成为从事设计、研究、教育、管理等工作的高级专门人才。

艺术设计是工业革命后的产物,它服务于工业产品、商业包装、视觉形象传播,还可以美化人类社会,并随着经济和社会的发展、人类审美的需求而逐步成长起来。从中华人民共和国成立之初到 20 世纪 80 年代末,艺术设计一直属于纯艺术院校的一个系或专业,其设计理念由于过分强调设计的个性化而忽略了社会需求,因此,一旦进入与工程相近的工业设计领域时,它的非理性化思维就成为设计的障碍,于是,以理工科为主的院校就显示出优势来。换言之,理工科院校开设艺术设计专业有其得天独厚的条件。当下,理工科院校纷纷转型为综合性院校,艺术设计专业在这些院校的发展势头强劲,前景看好,各校无不在精心规划和实施各自的学科特点和专业特色,并努力探索实现产、学、研一体化办学目标的最佳途径。

如果说学科整体建设是高等学校办学的核心,是实现办学目标的集中体现,那么学科教学水平就是学科发展、学术进步的重要标志。要建设高水平的专业和学科,必须在各方面加大支持力度,包括确立新的办学理念,引进高层次的师资,撰写高水平的教材,等等。

艺术设计专业诞生伊始,就面临着设计教育领域的激烈竞争,当今艺术设计教育市场已呈现出一种群雄割据的态势。一所学校的艺术设计专业要占据一席之地或立于不败之地,就必须深入了解社会对艺术设计人才的需求,全面认识艺术设计人才市场的规律。尤其重要的是,应当改变单打独斗、以邻为壑的状况,兄弟院校之间应加强合作,形成合力,从而形成互补共赢的局面。

正是在此背景下，我十分欣喜地得知，以席涛教授为总主编的多位各校教坛才俊，志同道合，携手并肩，有针对性地推出了这样一套高起点、高水准的艺术设计精编系列教材，及时地回应了社会和市场的人才培养需要。我深信，它的问世，必将有力地推动中国高等艺术设计教育事业茁壮成长，使其更上一层楼。

<div style="text-align:right">

中国传播学会首任会长

上海交通大学特聘教授、媒体与设计学院教授 张国良

2021 年 3 月

</div>

前　言

当今世界品牌形象已成为知识网络时代人类社会的重要资产，研究者需要具备一种市场思维的意识，在数字创意产业发展研究战略和国家数字化文化创意产业服务的重大战略背景下，研究高品质的品牌效能，提炼和优化信息形象可视化和品牌设计的创新准则，形成设计艺术学、认知心理学、管理学、营销学交叉研究的创新研究体系，最终实现商业形象感性化、品牌科学艺术化、符号识别认知化，使用户获得高效、精准、愉悦的品牌呈现，为决策者的"革命性"判断提供依据。

品牌形象设计是艺术设计学科的一门专业课程，在我国发展态势较为强劲。20世纪80年代从国外引进艺术设计理念起就开设过这门课程，起初叫"CI设计""企业形象设计"。随着社会的发展，为了适应企业和市场需求，很多学校经过教学改革，将其更名为"品牌形象设计"。在艺术设计专业学生毕业找工作时，品牌形象设计成为最热门的技能之一，现在大多数的艺术设计专业院校都增设了"品牌形象设计"这门课程。

根据市场竞争的要求，大多数企业都讲究对品牌形象的挖掘，因此，企业形象的概念不仅仅是对企业的宣传，而是更注重品牌的开发和推广。随着我国经济的发展和设计产业的迅猛增长，艺术设计教育与市场需求间的矛盾也日渐突出，如艺术设计教育产出与中国设计产业需求的不平衡，艺术设计专业教学与实践脱轨导致大学生严重缺乏就业核心竞争力。正确认识与解决这些矛盾，是推动我国艺术设计教育事业发展的关键所在。设计教育不能脱离社会发展的格局，必须结合相关行业与产业的发展需求，在此基础上，充分利用校内资源，加强高校之间教育资源的整合，为学生提供全面发展的空间，注重学生综合素质的培养和艺术创新能力的提高。这就要求我们面对社会、面对市场时，不能肤浅地把设计教育理解为专业技能的"培训中心"，还要对市场进行透视，对学生专业设计技能的适应性进行研究，把设计实践放在设计基础教学象限中进行映射思考，创造新的、包容性更强的教学法。

消费者购买商品的心理活动一般总是从认识商品开始，在竞争激烈的市场上，企业为使消费者在众多商品中选择自己的产品，就要利用品牌名称和品牌设计的视觉形象引起消费者的注意和兴趣。品牌不仅成为人们认识商品、熟悉商品、选择商品的重要依据，而且品牌也成为拥有者地位、实力的象征，由此而使品牌形象设计的内容越来越丰富，意义也越来越大。品牌形象设计主要包括品牌的名称、标识物和标识语的设计，它们是该品牌区别于其他品牌的重要标志。品牌名称通常由文字、符号、图案三个因素单独组成或一起组成，涵盖了品牌所有特征，具有良好的宣传、沟通和交流作用。标识物能够帮助人认知和联想，使消费者产生积极的感受、喜爱和偏好。标识语的作用一是为产品提供联想，二是能强化名称和标识物。

今天的媒体是数字化新媒体，品牌成为这个新媒体世界的一部分，品牌势必全球化。全球化品牌也将持续经营一种为众人所渴望的全球化生活方式。在这个过程中，文化的种族区别和地理隔阂并不是障碍，品牌反而将高品质的异域风情的产品带给消费者。

品牌的传播渠道日趋广泛，电视媒体、报纸杂志、网络广播以及SNS的交友平台，例如现在流行的微博、微

信等,都可以成为品牌形象传播的渠道。

时代缔造了艺术,艺术承载了时代以及这个时代的故事和传奇。一个品牌的创立,往往和时代的艺术紧密相连。有些品牌之所以深受人们的喜爱,除了质量和价格等外在因素以外,其品牌的艺术和文化深深渗透于用户心中也是一个重要因素。当这些因素与时代下用户心中的渴求产生共鸣时,那么一个品牌的形象就树立成功了。普立兹奖得主作家 Danitl Boorstein 说:"对许多人来说,品牌具有友爱、信仰的功能,扮演服务性组织的角色,帮助人们做自我定位,并且帮助人们依照该定位与他人沟通。"人的感性部分和理性部分相互依存,而购买者似乎更容易被情绪和感性支配,尤其是用户在选择自己需要的物品时,其潜意识中其实已经有了一个什么物品适合自己的定位。因此,研究品牌形象设计对于品牌的教学与推广具有现实意义。

本书在经过消费实力调研、时尚传播调研和用户接受度调研的基础上,运用国际著名品牌的案例进行相关分析,以此达到品牌形象设计论述的目的。

从品牌传播的受众、用户结构来看,超过 70% 的受众是 18~29 岁的年轻女性,她们对周边事物观察敏锐,信息需求量大,尤其是关注时尚潮流信息,同时会关注互联网、电视、杂志等各大主流媒体。作为时尚信息的载体,不论是传统的媒体还是新媒体的互联网,都具有各自无法替代的优势,即杂志的直观便捷性、互联网的丰富易搜索性。用户选择何种品牌,很大程度上会依赖于品牌传播的导向,购买品牌物品就是对于品牌文化和内涵的认同与欣赏。

本书在第 1 版中阐述了主要的品牌研究方法及策划思路,覆盖了心理学、品牌学、设计学、广告学、社会学等交叉融合的学科,读者重点掌握品牌设计的规范、品牌设计的原理、品牌设计与企业的关系、品牌概论、品牌形象设计概论、品牌视觉开发、品牌传播、品牌保护与危机处理、品牌形象设计欣赏等方面的内容。第 2 版在第 1 版的基础上,修正了不正确的数据,对内容、文献的来源做了补注,对部分图片做了更新;增加了第 6 章,以便针对教学方法和设计方法进行课程设计和学生作品分析,增强读者对本书理论知识的理解。

本书主要是由有企业实战经验的教学一线专业教师结合教学讲义和工作案例编写,也是大家多年教学实践的总结,希望与读者及业界专家一起思考和探讨未来品牌形象创新设计的方法。

编 者
2021 年 3 月

目 录

第 1 章 品牌形象设计概论 1

1.1 品牌概论 1
- 1.1.1 品牌的意义 1
- 1.1.2 品牌创新与企业文化 2
- 1.1.3 品牌定位 9

1.2 品牌形象设计理念 11
- 1.2.1 品牌形象的特质 11
- 1.2.2 品牌形象的溯源和发展 12
- 1.2.3 品牌形象的构架 16

1.3 品牌形象的导入计划 18
- 1.3.1 导入提案 18
- 1.3.2 导入流程 22

第 2 章 品牌策划 24

2.1 品牌理念的构筑 24
- 2.1.1 品牌理念的基本概念 24
- 2.1.2 品牌理念的审议原则 25
- 2.1.3 品牌理念的修订 27

2.2 品牌形象的调研 32
- 2.2.1 调研方法 32
- 2.2.2 调研问卷的设计与分析 33

2.3 品牌专案调研 36
- 2.3.1 品牌情报 36
- 2.3.2 品牌的视觉项目系统 38
- 2.3.3 品牌情报调研结果的整理 42

第 3 章　设计开发　44

3.1　品牌名称　44
- 3.1.1　品牌的命名　44
- 3.1.2　品牌名称的信息传达作用　51
- 3.1.3　品牌名称的重塑　56

3.2　品牌标志　57
- 3.2.1　品牌标志概论　57
- 3.2.2　品牌标志的表现形式　65
- 3.2.3　品牌标志的素材　66
- 3.2.4　品牌标志的变形设计　70
- 3.2.5　品牌标志的规范化设计　72

3.3　其他基础设计系统　73
- 3.3.1　品牌标准字　73
- 3.3.2　品牌颜色管理　73
- 3.3.3　品牌象征图案　77
- 3.3.4　品牌代言吉祥物　79

3.4　应用设计系统　79
- 3.4.1　视觉应用系统项目分类　79
- 3.4.2　视觉应用设计开发程序　84
- 3.4.3　视觉应用设计规范　85

第 4 章　品牌传播　86

4.1　品牌传播概论　86
- 4.1.1　品牌传播策略　88
- 4.1.2　品牌传播方法　94

4.2　品牌维护概述　100
- 4.2.1　品牌维护　100
- 4.2.2　品牌危机处理　103

第 5 章　品牌开发实例　106

5.1 可口可乐品牌开发——曲线瓶里的饮料帝国 ····· 106
- 5.1.1 品牌设计 ····· 106
- 5.1.2 品牌推广 ····· 109

5.2 麦当劳品牌开发——黄金拱门里的形象价值 ····· 120
- 5.2.1 品牌内涵 ····· 121
- 5.2.2 品牌行为 ····· 123
- 5.2.3 品牌广告传播与营销策略 ····· 124

5.3 苹果品牌的提升——全球电子消费的神话 ····· 128
- 5.3.1 品牌标志 ····· 129
- 5.3.2 品牌理念 ····· 130
- 5.3.3 品牌设计 ····· 131

第 6 章　学生作业案例　137

6.1 《新生》杂志 ····· 137
- 6.1.1 品牌标志设计 ····· 138
- 6.1.2 其他衍生系统设计 ····· 141
- 6.1.3 应用设计 ····· 145
- 6.1.4 品牌CI树 ····· 148

6.2 HARE兔耳助听器 ····· 149
- 6.2.1 品牌设计背景 ····· 149
- 6.2.2 品牌标志设计 ····· 149
- 6.2.3 其他衍生系统设计 ····· 152
- 6.2.4 应用设计 ····· 154
- 6.2.5 品牌CI树 ····· 156

6.3 MAZEDROP电子商务平台 ····· 156
- 6.3.1 品牌标志设计 ····· 157
- 6.3.2 其他衍生系统设计 ····· 160

- 6.3.3 应用设计 ········· 163
- 6.3.4 品牌CI树 ········· 164
- **6.4 嗒嗒甜品** 165
 - 6.4.1 品牌标志设计 ········· 165
 - 6.4.2 其他衍生系统设计 ········· 166
 - 6.4.3 应用设计 ········· 169
- **6.5 PIKROX黑巧克力** 169
 - 6.5.1 品牌标志设计 ········· 169
 - 6.5.2 其他衍生系统设计 ········· 171
 - 6.5.3 应用设计 ········· 173
- **6.6 LA长相思香水** 174
 - 6.6.1 品牌标志设计 ········· 174
 - 6.6.2 其他衍生系统设计 ········· 176
 - 6.6.3 应用设计 ········· 177
- **6.7 司文眼镜应用设计** ········· 179

参考文献 181

后记 182

第 1 章 品牌形象设计概论

1.1 品牌概论

1.1.1 品牌的意义

几乎每个人的日常生活都离不开品牌。早晨起床使用的牙膏、清洁护肤产品,早餐的食物,出门穿的衣服、鞋子,装物品的包袋,使用的手机,工作娱乐的计算机,晚上睡觉盖的被子、躺的床……

现代人生活在一个由各种品牌构筑而成的世界中。

那么,品牌究竟是什么东西?它怎样影响着我们?要回答这些问题,首先简略回顾一下品牌的基本概念。不同时代,研究者对于品牌的定义有所不同。

溯源"品牌"一词可以发现,它最早来源于古挪威文字 brandr,意为"烙印",原指在牲畜身上烙上标记,以起到识别和证明的作用。它非常形象地表达了现代品牌的真谛——如何在消费者心中留下烙印。品牌是一个综合、复杂的概念,它是商标、符号、定位、声誉、包装、价格、广告、传播乃至历史、文化、民族等方面留给受众印象的总和。

美国市场营销协会(AMA)在1960年出版的《营销术语词典》中把"品牌"定义为:"用以识别一个或一群产品或劳务的名称、术语、象征、记号或设计及其组合,以和其他竞争者的产品或劳务相区别。"《牛津大辞典》里,"品牌"被解释为:"用来证明所有权,作为质量的标志或其他用途"。这是早期的一些概念,它们还不够全面,只停留在品牌的表层。在百度百科中,"品牌"被解释为:"品牌是给拥有者带来溢价、产生增值的一种无形的资产,其载体是用以和其他竞争者的产品或劳务相区分的名称、术语、象征、记号或者设计及其组合,增值的源泉来自于消费者心智中形成的关于其载体的印象。"可见,随着时代的推移,学者们越来越关注品牌的内在价值,而不再是只停留在对于符号和图形的解释上。

概括起来,品牌的意义可以从三个角度去看,即消费者角度,企业角度,以及产品和服务角度。从消费者角度来说,品牌意味着购买的理由,品牌为消费者选择产品提供了标准与工具,节省消费者时间购买成本,帮助消费者建立产品信任度,减少购买风险,品牌也能成为消费者的身份代言,彰显地位,优化选择。从企业角度来说,品牌意味着企业的生命力和责任,也能使企业更好地把握产品的质量水平和生产技术能力,从而获得消费者的信任;品牌通过定位,可以树立品牌形象,激发产品或服务的生命力;品牌拥有者具有品牌有形和无形的资产。从产品和服务角度来说,品牌意味着质量,高质量的产品或服务具有更加强大的市场渗透力和更加顽强的生命力,从而能在市场上立于优势地位。

另外,全球化竞争的加剧,商品经济的日益发展,使消费者的选择变得多样化成为可能。消费者在购买产

品过程中开始更多地考虑到自己的个性与情感,产品也从功能主义至上的包豪斯哲学向更高层次的精神层面进发。在这种情况下,品牌的推广就更加重要了。毋庸置疑,品牌已经成为世界经济发展的新载体,消费者乐于购买名优品牌的产品,企业希望品牌可以为自己带来远远超过产品本身的更大价值。这也是品牌的意义和价值所在。

图1-1是2020年Interbrand全球最佳品牌100强榜单的前10位及其品牌价值,前100位的品牌在近两年里变化不大。但是由于2020年疫情的影响,一些互联网品牌首次跻身进入了品牌100强,比如Instagram、YouTube、zoom等。

2020年	2019年	品牌名称	国家/地区	行业	品牌价值($m)
1	1	苹果 Apple	美国	电子	322999
2	3	亚马逊 Amazon	美国	电子商务	200667
3	4	微软 Microsoft	美国	计算机软件	166001
4	2	谷歌 Google	美国	互联网服务	165444
5	6	三星 SAMSUNG	韩国	电子	62289
6	5	可口可乐 Coca-Cola	美国	饮料	56894
7	7	丰田 TOYOTA	日本	汽车	51595
8	8	奔驰 Mercedes-Benz	德国	汽车	49268
9	9	麦当劳 McDonald's	美国	餐饮	42816
10	10	迪士尼 Disney	美国	媒体	40773

19	30	40	98	100
Instagram	YouTube	TESLA	JOHNNIE WALKER	ZOOM
New 26,060 $m	New 17,328 $m	New 12,785 $m	New 4,555 $m	New 4,481 $m

图1-1 2020年Interbrand全球最佳品牌100强榜单前10位及其品牌价值(单位:百万美元)
(内容来源:https://www.interbrand.com/best-brands/)

1.1.2 品牌创新与企业文化

1. 品牌创新

品牌创新实质就是企业为了适应时代的变化和科技的进步,为了不断地寻求发展,赋予品牌要素创造价值新能力行为的总和,包括技术创新、设备创新、材料创新、产品创新、组织创新、管理创新、概念创新、传播创新以及市场创新等。品牌创新是品牌生命力和品牌价值所在,是吸引消费者,获得消费者认同、喜爱,最终购买产品,扩大品牌消费群的重要举措。它存在两种创新方法:一种是骤变,即全新品牌策略,对于品牌更新来说也指舍弃原品牌,采用全新设计的品牌名称与标志;另一种是渐变,又称改变品牌的策略,指在原品牌上局部改进,使改进后的品牌与原品牌大体接近。

下面分别列举一个技术创新和传播创新的案例。

技术创新案例：

恒安集团所从事的生活日用品行业（图1-2）是顾客对产品的体验最直接、最离不开的一个行业，所以消费者最为重视。在这种谁用谁知道，应用效果立竿见影的行业内进行品牌创新，没有强大的技术支撑和对顾客需求的全面把握，是难以在行业内立足的。以生活用纸为例，生活用纸在高端市场的竞争极为激烈，从设备配置，到市场驾驭能力，再到品牌个性塑造，竞争无处不在。然而，采用先进的技术往往是各品牌生活用纸能最终占有市场的共同路线。在这一方面，恒安集团更是不遗余力。当前全球最先进的生活用纸设备制造商是奥地利的Andrids公司，目前我国共进口了约10台该公司的高速生产设备，其中一共4台3.6米的新型生产设备，恒安集团就装备了2台。但恒安集团并不满足于此，还进口了先进的计算机QCS（质量控制系统），建成了涵盖从原材料进厂检验到产品出厂检验的ISO标准恒温、恒湿检验室，这些技术都已经走到了整个造纸行业的最前沿。

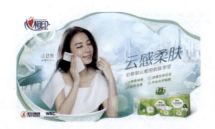

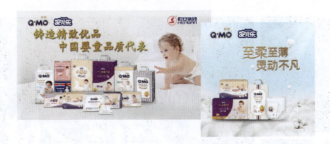

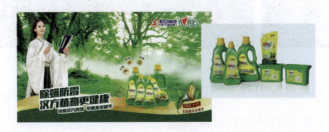

图1-2　恒安集团旗下产品

（图片来源：http://www.20v80.com/shgz/ShowArticle.asp?ArticleID=356）

女性健康用品

1985年，恒安集团进入卫生巾行业，为女性提供更加专业的产品质量与服务。女性健康用品业务范围包含卫生巾以及一次性妇护产品开发。其中卫生巾有护垫/迷你巾/日用/夜用/超长夜用/裤特长夜用/裤型卫生巾等；一次性妇护有棉柔巾/化妆棉/面膜/棉签等。

图 1-2（续）

恒安集团的公司高层领导每年都要参加全国各类高规格的关于技术创新的研讨会，捕捉行业技术发展的信息和产品动态，使企业内部的技术创新工作有的放矢。在企业内部，公司每年都邀请有关专家、学者授课，千方百计提高产品的科技含量，提高企业的竞争力。同时，公司出台了一系列的激励措施，鼓励员工立足岗位大搞工艺和技术创新。

传播创新案例：

随着信息技术的发展，各种与之相关的传播方式层出不穷。这里列举了清扬品牌为其去屑产品所做的一个传播创新案例。如图1-3所示，通过在受众偏爱的媒介上为他们提供社交游戏活动，使品牌与消费者建立起联系。清扬品牌选择了中国最大的社交网络QQ，建立了第一个品牌冠名的社交游戏，把去屑信息植入了游戏剧情，使其成为中国数字媒介创新的第一例。同时清扬产品也受到了广泛的关注，短短8个星期在QQ上获得了1600万用户的支持，其2012年6月的销售额比2011年同期增长了47%。并且因为成功将产品植入游戏，不仅宣传了产品的功能优势，还增加了17%的网络知晓度和20%的相关信息知晓度。

图1-3 清扬品牌在线社交游戏

品牌创新依据市场变化和顾客需求，实行对品牌识别要素新的组合。品牌的识别要素主要包括品牌的名称、标志，作为品牌基础的产品质量，品牌的包装、技术、服务、营销传播等。品牌的每一个识别要素都可以作为品牌创新的维度。品牌创新的目的在于实现消费者头脑中的品牌形象更新，从而为消费者提供更大的价值满足，即更好地满足消费者对品牌的功能需求和情感需求。成功的品牌创新应该遵循五大原则。

（1）消费者原则

品牌创新的出发点是消费者，创新的核心是为消费者提供更大的价值满足，包括功能性和情感性满足。消费者原则是一切原则中的根本原则，忽略了消费者感受的品牌创新注定是失败的。例如，可口可乐推出的零度可乐和不含糖可乐（图1-4），就是为了迎合现在消费者注重健康的观念，与传统可乐一起，分别满足不同消费者对于可乐的个性需求。

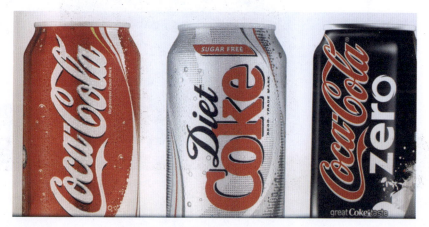

图1-4　可口可乐公司三款主打可乐

（2）及时性原则

品牌创新必须能够跟上时代步伐，及时、迅速地满足消费者对产品或服务的需求变化。创新不及时，产品或服务必将落伍，品牌必然老化，例如，吉列公司就曾因创新不及时险些退出竞争舞台。1962年，高级蓝色刀片非常受欢迎，是吉列公司的主要盈利产品。之后竞争对手开发出不锈钢剃须刀片，吉列却没有研发新产品，直到不锈钢刀片进入市场6个月后，吉列公司发现市场已经被大片占领，才顺应市场需求开发不锈钢刀片，但是要想夺回市场，则不得不花费更大的代价（图1-5）。

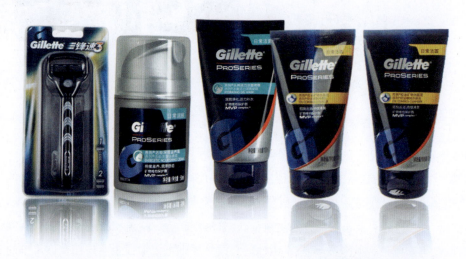

图1-5　吉列品牌相关产品

（3）持续性原则

世界上没有一劳永逸的品牌创新，品牌创新只有持续不断地进行，才能满足消费者不断变化的实际需求。索尼公司每年都要向市场推出1000种新产品（图1-6）；飞利浦（图1-7）公司通过百余年的发展已经实现了

3000多项专利；汰渍洗衣粉在1956年推出以后，到目前为止已经进行了近百次改进。优秀的品牌会将品牌创新作为一项持久性的工作，以便更好地满足消费者的深层次需要。

图1-6　索尼公司的一些电子产品

（图片来源：http://corporate.sony.ca/view/sony_family.htm）

图1-7　飞利浦公司的一些电子产品

（图片来源：https://www.marketing91.com/marketing-mix-of-philips/）

（4）全面性原则

在对品牌某一个维度进行创新的同时，往往需要其他维度同步创新来配合，才能达到较好的效果。例如，品牌的定位创新常常需要进行品牌的科技创新，科技创新往往需要通过产品创新来实现，产品创新也常常要求广告等传播形式的创新。另外，还可能进行品牌的组织创新、管理创新等。从流程上来说，就是把创新纳入品牌运营的所有环节中，通过有效地整合和协调，形成系统性。全面性原则可以增强企业内部整体系统的有机性，可以使创新后的品牌对消费者产生较为一致的品牌形象，从而强化新品牌形象的说服力，不至于因其他维度没有及时地创新而发生形象识别紊乱。

（5）成本性原则

任何维度的品牌创新都是有代价的，包括可能的巨额研发费用、营销费用、管理费用等，而且随着市场竞争的加剧，这一代价呈现出递增的趋势。创新是一个过程，从创新开始投入资金到产出成果可能需要较长的时间，而在这期间外界环境仍在飞速变化，这就需要建立开放性创新体系，加强创新过程的可管理性，才能做到随时调整

延长创新寿命,以降低创新延时或滞后的代价。

品牌创新不仅仅是创建新品牌,还包含了更新旧品牌。对于创建新品牌来说,产品只有依附于创建的品牌之上,表现其特有品牌特征和特色才能获得更大的发展空间;同时,这又强化了品牌形象的树立,从而使品牌良性循环发展。对于已经创立的品牌来说,品牌同样具有再创造的价值,二次创新的品牌能够激发消费者的热情,为品牌带来新的气息和新的利润。

2. 企业文化

全体员工通过长期的共同创业和发展,培育出来的核心价值观就是企业文化。它作为企业的上层建筑,是企业经营管理的灵魂,是一种无形的管理方式。企业文化的变革、创新直接影响着企业的核心竞争力,同时,它又以观念的形式,从非计划、非理性的因素出发来调控企业或员工的行为,是企业成员为实现企业目标自觉地组成团结互助的整体,并且表现为企业的风采和独特的风格模式。

企业文化也是企业成员共享的价值观体系、共同遵守的最高目标和行为规范,是一个企业具有独特性的关键特征,它的内涵大致体现在创新、团队导向、集体学习能力、进取心、注意细节及结果定向上。一个企业的企业文化体现在以下几个方面:它在多大程度上允许和鼓励自己的员工进行创新;在多大程度上注重团队和整体学习的提升而不是个人活动和个人能力的发展;企业员工是否有很强的进取心和竞争性;企业对员工做事严谨细致、精益求精的期望值有多高等。

企业文化是一个完整的系统,一般由物质文化、行为文化、制度文化和精神文化四个层次所构成,各层次之间是相互联系、相互作用的。其一般特点为具有独特性、时代性、继承性、共享性、强制性、隐蔽性、人文性和民族性。

品牌文化与企业文化有着密切的关联性,企业是品牌人格化的主体。对于多品牌的企业来说,品牌文化是企业文化的一部分。但是品牌文化也具有独立性,品牌文化形成之后,可以游离于企业之外,譬如,有时候消费者只知品牌而不知企业。品牌具有独立性,品牌文化可以有自身的内涵而不同于企业文化。图1-8所示为企业文化与品牌文化的结构比较。在良好的品牌企业中,可以发现企业文化是品牌文化的根基,品牌形象建立在良好的企业形象之上,对企业产品或服务销售也是一种支持。如果说品牌文化是品牌的"魂",那么企业文化就是品牌的"家"。企业文化是品牌形象的守护神,任何一个拥有强势品牌的企业,都拥有统一的能将全员团结在一起的企业文化。

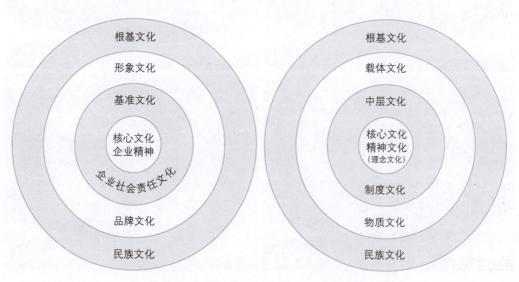

图1-8　企业文化和品牌文化的结构比较

例如，可口可乐的企业文化是："当我们能够使员工快乐振奋而有价值，我们就能够成功地培育和保护我们的品牌，这就是我们能够持续地为公司带来商业回报的关键！"（图1-9）可口可乐的品牌文化也会与目标群体建立良好的情感，"要爽由自己"品牌活动海报组图表达了人们对生活的激情（图1-10）；"这感觉　够爽"表达的是人们对传统节日的期盼，"就要年在一起"表达的是人们对亲情的呼唤（图1-11）。

　　文化，建立了情感、品牌文化、企业文化、企业行为和企业理念的一系列联动，起到企业协调发展的重要作用。

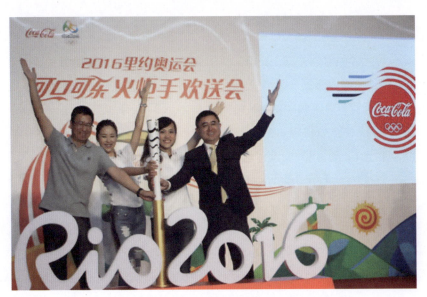

图1-9　可口可乐2016年里约奥运会火炬手即将出征

（图片来源：https://voice.hupu.com/nba）

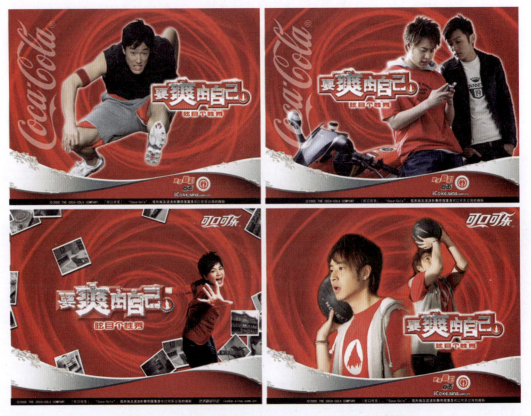

图1-10　可口可乐公司"要爽由自己"品牌活动海报组图

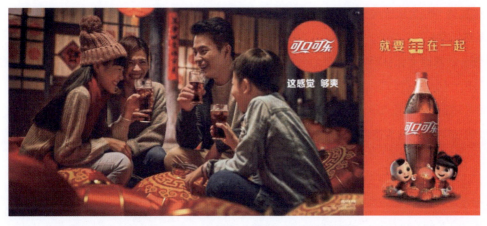

图1-11 可口可乐公司"这感觉 够爽"和"就要年在一起"电视广告
（图片来源：https://www.xfwang.cn/kb/18523.html）

1.1.3 品牌定位

品牌定位是指在市场上针对特定的目标消费群为品牌树立一个明确的、有别于竞争对手的形象。它的内容除了包括许多有形部分，还包括许多无形的部分，例如，品牌给人的印象，让人产生的联想，使用对象的心理期望和精神需求等。因此，要给品牌进行准确的定位，除了首先要考虑到能满足使用者的物质需求外，更应该明确目标消费者的心理需求。企业必须学会站在消费者的角度去思考，挖掘消费者的想法，充分发挥品牌有形属性，进行差异性的塑造和诉求，满足消费者的深度心理期望和精神需求。

现今是一个多元化竞争的信息时代，消费者的横向选择空间越来越宽广，而消费者的纵深专注资源却越来越稀少。如何取得主流消费者的认同，是品牌定位面临的一个非常重要的问题。要想取得认同，就必须要抓住消费者显现的和潜在的想法，例如：

- 消费者的价值观是什么？
- 消费者的生活消费方式如何？
- 消费者的偏好兴趣？
- 消费者的购买动机是什么？
- 消费者的购买决策如何形成？

只有透析了消费者的心理诉求，对于"满足消费者需求和想法"的品牌定位才能正确。品牌定位的核心步骤可以简化为如图1-12所示。

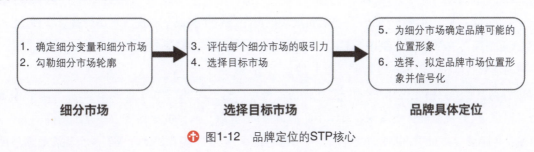

图1-12 品牌定位的STP核心

1. 品牌定位的三大步骤

（1）市场细分

市场细分是指企业根据自己的条件和营销意图，把消费者按不同标准分为一些较小的、有着某些相似特点的

子市场的做法，具体可分为地理细分、人口细分、心理细分和行为细分。

（2）选择目标市场

在市场细分的基础上，必须根据每个细分市场的吸引力，对细分出来的子市场进行评估，从而确定品牌应定位的目标市场。

（3）品牌具体定位

根据每个子市场的特性为品牌确定可能的位置形象，同时将拟定的品牌市场位置形象信号化。

2. 品牌定位的四大原则

没有规矩，不成方圆，品牌定位有四大原则，它是定位成功的前提和保障，主要包括：执行品牌识别，切中目标受众，积极传播品牌形象，创造差异化优势（图1-13）。

（1）执行品牌识别

品牌识别是品牌策划和传播的基本要求，也是产生购买行为的前提。一个品牌首先形成有效的品牌识别，才能使其价值主张得到很好的传播。对于一个品牌而言，品牌识别和价值主张融合为一体作为品牌定位之用。

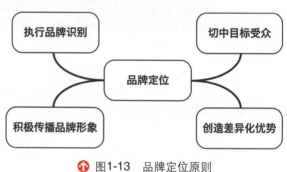

图1-13　品牌定位原则

（2）切中目标受众

品牌定位必须设定一个特定的消费群体，因为品牌定位是站在消费者的立场上，通过借助各种传播手段和沟通方式让品牌在消费者心目中获得一个最佳点。这个最佳点的定位除了产品功能利益外，还应该有情感、心理、象征意义上的利益，而这些利益必须要与消费者心理上的需要联系起来。

（3）积极传播品牌形象

品牌传播可以被看作是连接品牌识别和目标受众的桥梁，也是调整彼此关系的重要工具。没有有效的传播，品牌形象便无法进入受众的视线中，也自然不会被消费者所认同和接受。在传播的过程中，一个成功品牌可以唤起消费者心中的想法和情感，促使消费者形成品牌忠诚，对品牌产品产生长期的购买行为。

（4）创造差异化优势

竞争是影响品牌定位的重要因素。因为竞争的存在才显示出定位的价值，才使得品牌产生差异化。品牌定位是本质上展现其相对于竞争对手的优势，向消费者传达差异化信息从而使消费者注意并认可品牌。除了从产品、服务、形象等要素来体现差异化外，还可以从消费心理来显示。品牌定位解决的是在市场差异化和产品差异化的基础上，进一步创造品牌差异化，以增强产品竞争能力的问题。例如，日本资生堂公司通过多品牌战略占领了许多细分市场，成为通过市场细分而使品牌定位成功的典范。资生堂旗下的洗发水品牌就有9种，比如柔顺的TSUBAKI（丝蓓绮）、滋养芬芳的KUYURA（可悠然）、清洁的洗颜专科、天然温和的SUPER MiLD（惠润），分别针对不同的消费群体和他们的护理需求（图1-14）。

品牌定位具有较高的稳定性，限定着一定时期内品牌推广的主题，但定位又面向市场，它必须能够随着时代的变化而与时俱进，需要通过脉络演化般持续不断的调整，适应随之而来的重新定位。有了明确的品牌定位后，品牌才能在目标消费者心目中占据一个独特的、有价值的位置，企业才能有效地寻求到一个品牌形象与目标市场的最佳结合点。品牌定位与品牌形象定位紧密相连，以品牌定位为指导，就可以确定品牌形象定位，两者共同作用规定了品牌所有产品的统一形象特质且与竞争品牌保持差异化。品牌形象定位是品牌形象传播的基础，也是确立品牌个性的重要前提。

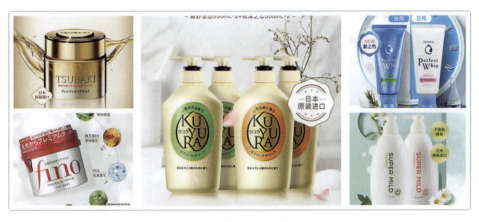

图1-14 资生堂公司旗下四类市场细分后的品牌洗发水
（图片来源：https://qna.smzdm.com）

1.2 品牌形象设计理念

1.2.1 品牌形象的特质

对顾客来说，品牌形象是积存在顾客记忆里对该品牌正面美好的体验和特别印象的总和，是购买时的期待和共鸣。对于企业来说，品牌形象是企业对顾客的承诺及实践，是员工自豪的源泉，是可以创造利润的有形资产或有价值潜力的无形资产。

品牌形象的特质包含多方面，总结而言可以分为以下几点。

（1）记忆度

记忆度的高低决定品牌意识的强弱。多个记忆叠加起来进而构成完整的印象，印象又可以引发联想满足顾客需求。在实际感受到的品牌印象中，记忆对帮助大脑构建品牌印象占有较大比例。品牌如何能够进入受众记忆，被受众所接受，进而喜爱该品牌，是品牌化战略中重要的环节。

（2）多维度组合

品牌的形象包含方方面面，包括生产厂商形象、产品质量、产品外观、产品价格等，还包括经营理念、营销策略、广告传播等，也有品牌认知、品牌联想、品牌态度、品牌评价、品牌忠诚等多维度组合。

（3）复杂多样性

消费者的形态各不相同，地理、人口、民族文化等因素对品牌在市场上的传播效果产生不同作用，受众的认知、理解、接受程度随着个体的差异性而呈现复杂多样的品牌形象理解。

（4）相对稳定性

品牌在一个长时期内会保持相对稳定性，因为随意变动或者不规范会被受众认为是品牌不可靠的表现。相对稳定的品牌在市场上的欢迎程度也相对稳定，通常历史悠久的品牌往往更易受人青睐，正是因为品牌的统一性和持久性才会获得受众一贯的信任和爱戴。

（5）脆弱性

当下，信息传播尤其是网络信息传播速度加快的情况下，品牌公关和品牌危机处理受到更多企业的重视。一旦品牌产生信任危机，这个危机可能是安全问题、产品质量问题、高层丑闻、假账犯罪等，极其容易动摇品牌在受众心里和市场树立的形象，从而导致品牌的形象朝着衰退的方向发展，甚至造成品牌的毁灭，因此品牌形象也是

很脆弱的,需要企业从上至下、从始至终地进行呵护。

(6) 可塑性

品牌并不是永久不变的,有目的、有规划地对品牌进行塑造,可以将品牌形象以最好的姿态展现给受众。无论是新创的品牌还是对原有品牌的改造,赋予品牌新的内涵和外延,再通过品牌营销和品牌传播,能提升品牌的形象,进一步创造品牌的无形价值。

1.2.2 品牌形象的溯源和发展

1. 品牌形象的历史

品牌形象的历史发展悠久,它随着人类社会的文明和经济社会的发展而共同进步。品牌形象从最原始的品牌印记即标志开始,经历动物牲畜的印记,到古代陶器和石器匠人的产品标志,再到金匠银匠和面包师的记号,逐渐发展到现代社会完整的品牌形象构建。中国最早出现的品牌形象是北宋时期的商标图形——白兔,它是山东一家"济南刘家功夫针铺"的铜版标志(图1-15),现存于中国历史博物馆。商标中间有一只白兔,寓"玉兔捣药"之意,两边刻有"认门前白 兔儿为记"。可见,对于品牌形象的建立早有记载,并随着时代的发展,在信息发达的当代社会,呈现蓬勃发展之势。在形象经济的浪潮中,企业可借助品牌形象获得成功。"品牌化"是现代企业转变为品牌企业的方法,品牌化的过程中注重对品牌形象的塑造,以一种感性的记忆方式留存在受众头脑中。受众利用对于品牌形象的美好体验和感受,维持对于该品牌的长期选择。

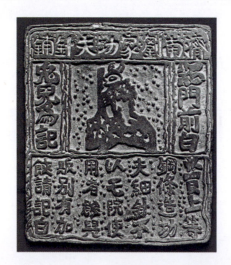
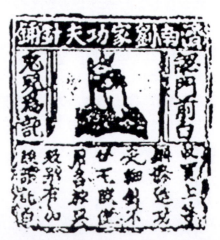

图1-15 "济南刘家功夫针铺"的铜版标志

国内外的品牌形象构建都在急速发展。意大利的Olivetti品牌打字机和德国AEG公司是品牌形象构建的雏形,最早成功导入形象系统的是美国IBM公司。20世纪50—70年代的美国引领了品牌形象建立的潮流,这段时期也是世界上品牌设计蓬勃发展时期,如可口可乐、美孚石油、麦当劳、联邦快递、索尼、耐克等企业(图1-16)。中国最早导入品牌形象的是广东太阳神企业,它是中国20世纪90年代初设计界与企业界的焦点话题。到了21世纪,随着网络科技的发展,形象设计除了在电视、印刷品、包装、产品中出现,有了另一种展示风格——多媒体,由此开始了品牌的换标潮流,更具活力、动感,富有立体感和透明度的标志被设计出来。很多历史悠久的品牌,包括中华老字号在内的品牌,也通过创新元素,重新定位,形象再设计后焕发出了勃勃生机。

图1-17是花旗集团标志更新换代的例子。花旗集团现在的标志是设计师Paula Scher根据其与Travelers公司合并的历史设计而成的。

可口可乐

美孚石油

麦当劳

联邦快递

SONY
索尼

耐克

图1-16　20世纪50—70年代最先导入品牌形象的一些企业标志

图1-17　花旗银行标志的变化

2．品牌形象的发展趋势

（1）突出情感诉求的品牌视觉形象设计

企业之间的竞争是品牌的较量，而品牌的较量首先就要进行品牌形象设计。企业要在市场竞争中，长时间地独占鳌头或拥有一席之地，培养自己的著名品牌是唯一的选择。进行品牌规划，对品牌进行定位，开发品牌形象设计，通过各种形象符号来刺激潜在消费者，在受众心智模式中建立企业鲜明的品牌形象，使企业品牌信息与目标消费者心理需求达成共鸣，通过长期宣传，逐渐将企业的品牌概念潜移默化地植入人心。

在情感化设计和感性工程学设计被提倡的今天,品牌的情感化因素和品牌功能情感价值也受到关注。品牌的价值通过设定功能价值,到设定情感价值,再传递到社会、股东、顾客、交易方、员工的内心中,升华为可以抵达利益相关者心扉的情感体验。

案例:

Bold City 是一家原料生产加工都衍生于 Miler Brewing 公司的啤酒品牌,它的特点不在于其啤酒的口味,而是它的搞怪瓶标(图1-18)。

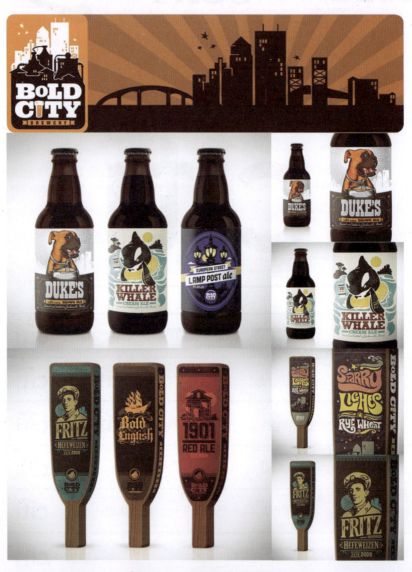

图1-18　Bold City啤酒瓶标

"无论实现理念的过程有多疯狂,都不要轻易忽略沿途的风景。而最重要的是,这是你的梦想！BE BOLD！"——Bold City Brewery。

(2)体验经济环境下的品牌形象

体验经济被称为继农业经济、工业经济和服务经济阶段之后,人类经济生活发展的第四阶段。品牌体验在这样一个经济大背景中发挥作用,无数的品牌接触点都可以成为品牌体验之窗。在品牌体验之前,受众接触到的可能是户外广告、电视媒体的品牌标志、杂志报纸的广告图文、影视中的广告植入等；在品牌体验过程中,感受实体店铺商家的氛围、店员的服务亲切度、产品种类色彩和形态的吸引程度、品牌设计风格等；在品牌体验之后,会员

制、降价促销信息、浏览品牌网站的信息等行为,会让受众沉浸于品牌体验中,形成难忘的经验,进而勾勒出品牌的形象。品牌连锁体验圈的目的就是刺激感官,使视觉、触觉、听觉、嗅觉、味觉得到刺激,在体验过程中产生美好的感受和记忆。人的情感诉求能从品牌视觉形象设计中,通过感官的体验而感受到。

案例:

这个案例来自维珍航空。1984年成立的维珍航空面对航空市场激烈的竞争,在2003年推广了一次革命性的商务舱升级计划,其中包括更换了商务舱内的皮椅,每个人可以拥有私人的吃饭和休息空间,还有世界上在飞机上使用最长的床,乘客还可以在机上享受私人会友空间以及按摩等体验活动,而所有的这些体验花费却比一般航空公司的头等舱花费还要少(图1-19)。这种实实在在的体验切实抓住了客户们的心,这种创新的做法后来也使得其他航空公司争相效仿。

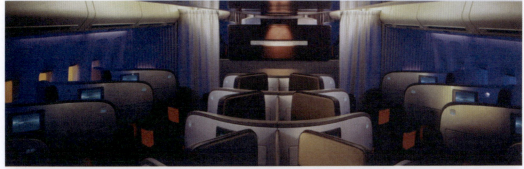
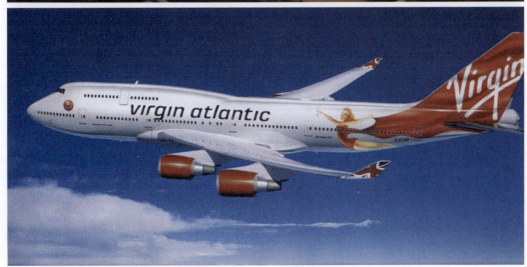

⬆ 图1-19 维珍航空商务舱升级计划

1.2.3　品牌形象的构架

品牌识别是品牌形象形成的先决条件,品牌识别设计是从企业的出发点考虑,能够认定一个特定品牌与其他品牌有所差异而成为注册商标的要素之一。品牌识别体系的要素包括有品牌名称、商标、符号、人物、口号、广告歌曲等。品牌形象则是企业完成一系列将品牌推送到目标消费者动作后,以受众为出发点,感知受众心中所留下的品牌印象。要想在受众心中建立良好的品牌形象,企业要做到的就是将品牌识别设计与品牌形象对应起来,以最佳的方式将品牌识别传播到受众心中(图1-20)。

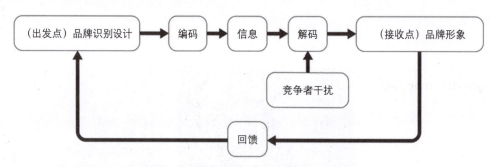

图1-20　品牌识别设计与品牌形象的传播过程

品牌形象是企业、产品、消费者三者共同作用而产生的,但无论是品牌、企业还是产品的形象,都离不开消费者的认知。与企业形象相比,品牌形象除了以企业为出发点去塑造形象之外,还应以消费者需求为出发点去建设自己的个性化形象。

从品牌形象的内涵和消费者角度来研究品牌形象的构成要素,可以看到品牌形象是由多方面要素构成,首先分为内在形象和外在形象,内在形象主要包括产品形象和企业形象;外在形象则包括使用者形象;品牌标识系统形象即标识形象和品牌在市场中的传播形象(图1-21)。

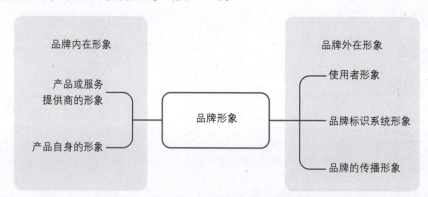

图1-21　品牌形象的内、外在形象的五大要素

以下是三组品牌形象中标识形象部分的案例。

案例1:

Turner Duckworth 设计公司设计的一组应用系统,包括公司用纸、信封、名片等,一方面在员工心里增加了对企业运作规范的良好印象;另一方面也在客户心中树立了完整一致的企业形象(图1-22)。

案例2:

Interbrand 为韩国 the sharp 浦项制铁建设做的一些应用设计,简洁大方,深蓝色的标志既有设计感又表现出一种庄重的感觉(图1-23)。

案例3：

Tim Frame设计公司为REAL SIMPLE杂志设计的一组内容标识，图形和文字的组合标识显得多样统一，简单明了（图1-24）。

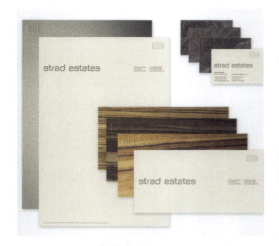

✚ 图1-22　Turner Duckworth设计公司设计的一组应用系统

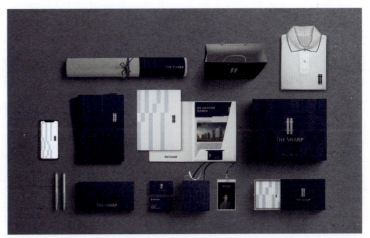

✚ 图1-23　the sharp浦项制铁建设部分应用系统
（图片来源：https://www.interbrand.com/work/the-sharp-brand-renewal/）

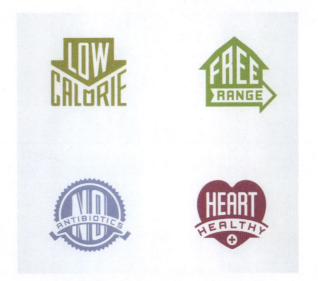

✚ 图1-24　REAL SIMPLE杂志设计的一组内容标识

下面进一步阐述品牌形象的构成要素。

（1）产品或服务提供商的形象

产品或服务提供商的形象的硬性属性有科技水平、服务等，软性属性有领导力、个人魅力等，是用户对品牌所体现的品牌文化或企业整体文化的认知和评价。提供者形象的成像主要源于企业形象，也与品牌形象息息相关。它不仅是企业经营理念、价值观、道德规范、行为准则等企业行为的集中体现，也体现了一个企业的精神风貌，能对其消费群和员工产生潜移默化的熏陶作用。

（2）产品自身的形象

产品形象是品牌形象的基础，是和品牌的功能性特征相联系的形象。潜在消费者对品牌的认知首先通过对其产品功能的认知来体现，因其能实实在在地满足消费者物质或心理的需求。这种满足是消费者对品牌认知的开始，这种认知首先依赖于存在的、实在的产品。奔驰牌轿车豪华高贵的品牌形象首先来自其安全、舒适、质量一

流的轿车。当潜在消费者对产品满意,产生较高信赖时,他们会把这种信赖转移到抽象的品牌上,对其品牌产生较高的评价,从而形成良好的品牌形象。

(3) 使用者形象

使用者形象,即消费者形象,它是品牌定位作用于市场终端的直接表现之一,它也反映了品牌自身的情感、个性等。

(4) 品牌标识系统

品牌标识系统是指消费者及社会公众对品牌标识系统的认知与评价。品牌标识系统包括品牌名、商标图案、标志字、标准色以及包装装潢等产品和品牌的外观。通过品牌标识系统把品牌形象传递给消费者是最直接和快速的途径,尤其是在现代社会,新产品的推出令人目不暇接,一个品牌只有先抓住消费者的眼球,才可能进一步叩开消费者心门,不讲究品牌外观形象的时代已经过去了。走入商场,琳琅满目的商品令人赏心悦目,这些色彩图案各异的商品包装可能会是一个强有力的第一印象冲击而影响着品牌形象。前面列举的3个案例都是品牌标识系统的例子。

(5) 品牌形象的传播

形象传播是企业建设品牌、推行销售的系统化方法,是企业通过推销产品和服务与消费者建立并且需要企业主动追求和不断维护的形象完善过程。

概括而言,品牌形象综合模型归纳为四个维度:产品维度、企业维度、人性化维度和符号维度(图1-25),每个维度下有分类的子项目,均是构建品牌形象的基础。

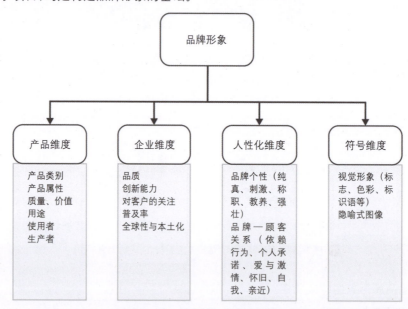

图1-25　品牌形象四维度综合模型

1.3　品牌形象的导入计划

1.3.1　导入提案

品牌形象的导入要面临许多问题,包括品牌构建的员工、经营者和设计师的协调,导入时间的选择,导入周期的设定,导入品牌形象的资金预算,品牌形象的传播方法等。

1. 品牌形象导入的时机

品牌形象导入的时机通常有以下几种情况。

（1）新公司成立且要开发新产品品牌时

2019年，贝克休斯阐述了作为一家能源技术公司领导的新战略重点。随着新的战略方向的到位，下一步是转变身份。新的标志——莫比乌斯箭，象征着精神和目的的新贝克休斯——推动能量前进，使它更安全、更清洁、更高效。贝克休斯将以新的品牌身份引领下一个能源时代（图1-26）。

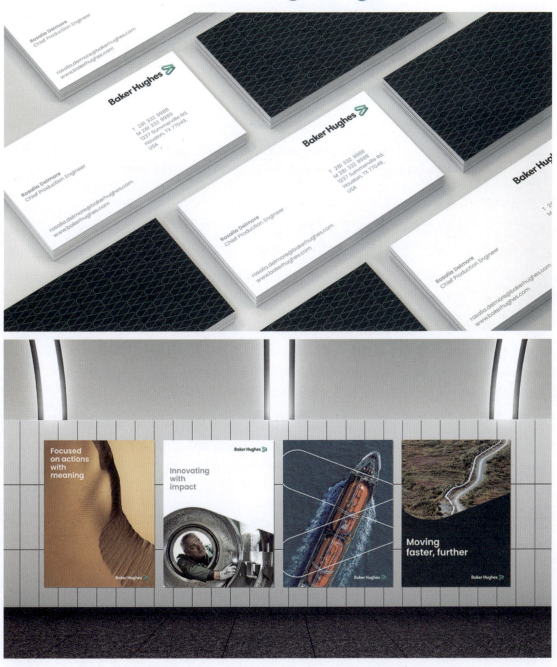

✤ 图1-26 能源公司贝克休斯的Logo和其相关应用系统

（图片来源：https://www.interbrand.com/work/paving-the-way-for-the-future/）

(2) 原有品牌过于陈旧且需要向消费者展现品牌新活力时

2013年3月30日,京东宣布启用新Logo,京东域名也正式改为了JD.COM,同时一只名为Joy的金属狗吉祥物也正式出场。Joy是一只能为大家带来快乐的金属狗,狗狗对主人有着极高的忠诚度,并且品行正直,奔跑速度快捷。狗狗身上所具有的忠诚、友善的美好寓意,这与京东所要传达的公司理念一致。2017年8月京东开始启用全新设计的扁平化Logo,与之前的立体式Logo相比,金属狗Joy更加可爱、圆润,也更有亲和力。两种品牌吉祥物的对比如图1-27所示。

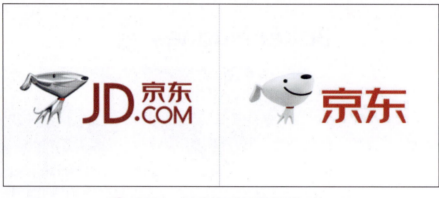

图1-27　京东商城更新品牌吉祥物形象

(图片来源:https://www.sj33.cn/sjjs/sjjx/201708/47881.html)

(3) 品牌需要进入海外市场且面向不同民族文化时

为了尽快让本土居民认识和接受外来品牌,在保留自己原来特色的同时,也会入乡随俗地做一些调整和改变。看看身边的洋快餐就知道了,它们不但有自己原本的标识,还有自己的中文名字,甚至产品也日趋本土化。如图1-28所示,即为快餐巨头麦当劳在亚洲各国的店面。2017年10月麦当劳(中国)正式更名为金拱门(中国)有限公司,近一步融入中国市场。

(4) 品牌出现危机且需要重塑品牌统一与正面形象时

近几年互联网的高速发展,使得西班牙的运输业发生了巨大的变化,用户不只是希望从A地到B地,而是寻找互联、共享和可持续的移动解决方案。阿尔萨作为西班牙最具代表性的品牌之一,是该国领先的巴士运输公司,面临这些挑战,该公司重新进行品牌定位,更换品牌标识和视觉系统,如图1-29所示。

品牌形象导入周期也需要仔细斟酌,导入周期需要根据企业的愿景、资金、实际运作等因素多方面综合考虑。品牌形象导入的运作是一个长期的计划,导入过程是解决问题的过程,也是不断碰到新问题的过程。通常品牌形象导入组成员要制订一份进度安排表,在每个时间段按照时间表上的流程和项目节点有序、稳健地实施。

负责制订品牌形象导入提案的成员,应包含公司内部负责人、公司高层和设计开发人员。三方应以共同目标为原则,确立导入方针和内容。无论是前期的策划调研,管理调查情况,与公司高层商议,还是后期的设计概念理念,制订计划,识别系统制作并加以贯彻和推广,计划团队内都要有全程监管的责任成员。

2. 品牌形象导入时要重视的观念

(1) 品牌管理层面必须对品牌形象有足够的重视,并将品牌形象设计开发和导入流程当作是一项长期的投资和维护过程。品牌形象投资与硬件、营销等可以直接看到可视效果的投资不同,需要时间的累积和实践,才能在目标受众群中得到形象的建立。

第 1 章　品牌形象设计概论

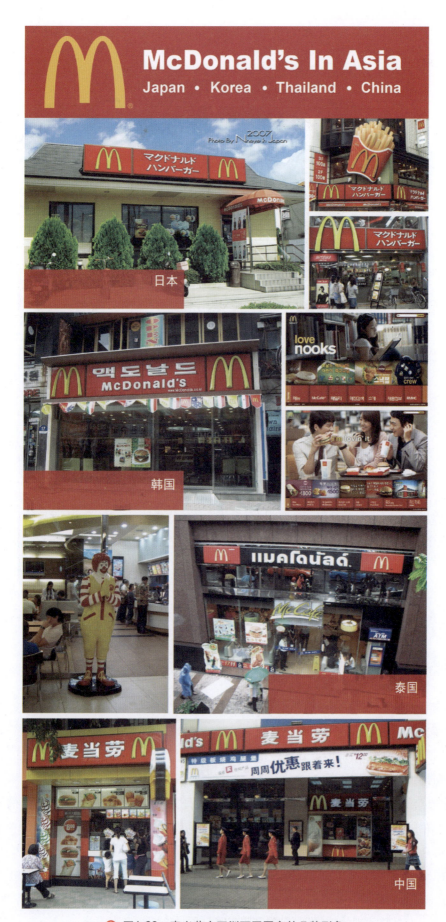

🞧 图1-28　麦当劳在亚洲不同国家的品牌形象

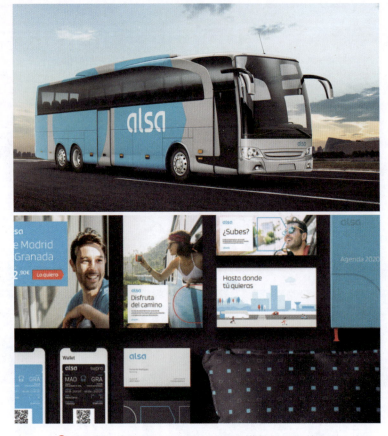

🕀 图1-29 西班牙巴士运输公司阿尔萨的标识及其应用
（图片来源：https://www.interbrand.com/work/alsa/）

（2）内部工作人员也必须具有品牌形象意识，因为品牌形象的成长是螺旋形向上发展的，不只是一本厚厚的指导手册，而是理念—行动—设计—管理—维护—发挥效用的过程，全员必须有统一的思想，才能将品牌形象导入的作用发挥到位。

（3）开发团体、委托团体与维护团体间需要良好的沟通与协调，以一个目标为出发点，将品牌形象有效地推广到受众面前。

1.3.2 导入流程

导入品牌的流程就是将设计推向顾客的战略过程，是一个从理念到行为的过程。从目标受众群调研，到品牌价值、愿景、品牌模式的确立，再到竞争对手的调研，确立品牌定位而后反映到理念设计，再进行标志设计和衍生的形象视觉设计或听觉设计，最后广而告之，进行品牌传播、公关活动、体验设计和品牌形象管理。品牌形象的导入流程大致可以概括为如图 1-30 所示。

品牌形象的导入是一个长期过程，除了新建品牌外，有可能存在新老形象的共存期，当然最为理想的状况就是能够大规模、快速、全方位地进行形象导入，能够在短时间内形成冲击，有利于在受众心中形成印象深刻的记忆。

同时，形象导入后还要实施管理和运行维护，为了确保品牌识别体系和最终在目标客户群心目中的品牌形象保持一致，就需要有专人负责导入过程的质量把关，及时解决导入过程中出现的问题，避免竞争者干扰，及时反馈问题和修正偏离品牌策略预期的构想，以保障品牌形象导入的统一性和有效性。

第1章 品牌形象设计概论

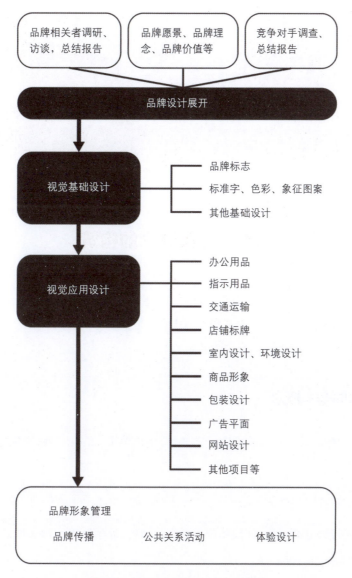

🔺 图1-30 品牌形象的导入流程

练习

1. 查找一个自己感兴趣的品牌故事。
2. 为自己喜欢的品牌设计一个新标志。

第 2 章 品牌策划

2.1 品牌理念的构筑

品牌理念是品牌形象设计的源头，实现一个卓越品牌的塑造首先从规划清晰的品牌愿景开始。品牌理念和品牌愿景是企业对未来景象的预设，包含着将来实现的步骤和最终目标的蓝图。引导品牌的愿景，制定品牌的理念，才能创造出具体可行的计划和打造出梦想中的品牌形象。

2.1.1 品牌理念的基本概念

要精心构筑品牌理念，就先要了解品牌理念的定义、特点和功能，明白品牌理念能够给品牌形象带来什么影响，给受众带来什么感知和判断。

1．品牌理念的定义

品牌理念是为了得到社会普遍认同，体现品牌自身个性特征，促使公司正常运作以及长足发展，而构建的反映整个公司明确经营意识的价值体系。

2．品牌理念的特点

品牌理念是企业为了发展而创造的品牌世界观及价值观，是品牌形象开发的核心。品牌终端呈现样式多种多样，包括广告、商店、网络、展示等，如果这些呈现给消费者的印象之间没有关联性，没有统一的概念，就会导致传播效率低下，无法被受众接受。因此，要将理念的构筑放在品牌形象设计的第一步，有一个统领的思想体系指导视觉形象设计和行为设计来构筑品牌形象。

3．品牌理念的功能

确立和统整品牌理念，对于企业的整体运行和良性运转具有战略性功能与作用。品牌理念具有对内、对外的双向指导功能。对内而言，品牌理念有如下功能。

（1）导向功能。品牌理念是企业所倡导的价值目标和行为方式，它引导品牌员工以统一的理念工作，引导受众感知品牌的内涵以达到区分竞争对手而选择该品牌的目的。

（2）激励功能。品牌理念既是品牌公司的价值追求，也是给予品牌员工维护品牌形象职责的指导，因为受众对于一个品牌的印象很可能源自于员工。员工职责的价值体系与品牌理念体系相吻合时，品牌理念的激励作用便具有物质激励无法真正达到的持久度和深刻度。

（3）凝聚功能。品牌理念如同黏合剂，能以凝聚的方式使接触品牌的相关人员对品牌产生好感，对于品牌员工来说是积极的工作态度，对于受众来说就是对品牌的忠诚度。

（4）稳定功能。被广泛认同的品牌理念和精神可以保证企业具有持续而稳定的发展能力，保持品牌理念的连续性和稳定性，强化品牌理念的认同感和统整力，是增强公司及品牌稳定力和推动技术发展的关键。

品牌理念有时可以外化为传达品牌的口号。品牌理念构筑者将品牌理念浓缩至一句精简的标语传达，一般会在广告、说明册、网站、店铺设计、展览、名片上出现。这些口号可以分为四种类型，分别是为诉求品牌提供价值型，表明品牌愿景型，表明顾客对应态度型和唤起顾客行动型。把品牌理念从上层指导转化为生动易懂的现代语言，已经成为企业品牌化的一种常用方法，也是最容易被人们感知的传播品牌理念的方法。

案例：

1879年面世的象牙肥皂（Ivory Soap）至今已有140多年的历史，是宝洁公司最具历史性的产品。在历史变迁中，象牙肥皂的包装及品牌形象更换了多次，现在的新标志是由W+K设计公司完成的。

新标志通过对20世纪50年代该品牌的设计进行改变，显得干净并具有现代感，具有一种经典的永恒特性。象牙肥皂的口号多少年来一直是"99.44%的纯洁"，即突出强化该产品配方的高纯度，由于保留到了小数点后面两位，所以给人一种专业、值得信赖的感觉。

新标志使用了Gotham Book字体，只有字母R经过调整后仍然保留了原标志的设计特征，因此也算得上是99.44%的Gotham字体，与品牌的理念相呼应（图2-1）。

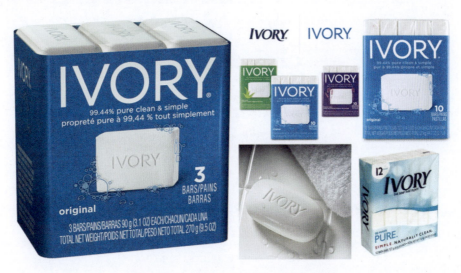

图2-1　宝洁公司旗下象牙肥皂标志

2.1.2　品牌理念的审议原则

品牌理念是否特别，需要审议品牌的内涵是否符合以下几点。

（1）品牌使命

品牌使命是一种责任要求。在企业的发展历史中，品牌使命有着较为稳定的要求，即必须符合社会主流价值文化、有利于社会发展，有利于环境保护。品牌使命也具有历史文化特征，在不同的历史发展阶段和品牌规模的不同发展阶段，品牌承担着不同的使命。例如，成熟、大型的品牌企业承担的社会责任要比初创、小型的品牌企业多。另外，品牌使命还具有区域、行业的特征。不同品牌的产品对目标客户群的社会职责要求迥异，在行业和市场范围的限制下，品牌使命也会出现偏差。

（2）品牌宗旨

品牌宗旨是品牌运行活动的主要目的和意图。从长期发展的角度看，品牌宗旨表现为品牌目标；从短期发展的角度看，品牌宗旨表现为一定时期统领企业运作的思想纲领。品牌的宗旨反映品牌价值，在运行中由品牌经营方针来体现。品牌宗旨可以分为社会层面的宏观宗旨，行业领域的宗旨，企业品牌事业发展的微观宗旨（宗旨包括质量、研发、服务等）。

（3）品牌个性

品牌个性是指品牌形象的风格和气质，通过品牌风格外化。品牌个性具有特定品牌内涵，表现企业的理念和思想。1997 年，Jennifer Aaker 以个性心理学维度的研究方法为基础，以西方著名品牌为研究对象，发展了一个系统的品牌个性维度量表（Brand Dimensions Scales，BDS）。在这套量表中，品牌个性一共可以分为五个维度（图2-2），细分品牌个性，也可以将其归纳为 15 个层面、42 种品牌人格（图2-3）。

纯真	刺激	称职	教养	强壮
实际 诚实 健康 快乐	大胆 英勇 富有想象 时尚	可靠 智慧 成功	高贵 迷人	粗野 户外

图2-2　品牌个性维度量表（Brand Dimensions Scales）

实际 = 实际 + 家庭导向 + 偏向小城镇的
诚实 = 诚实 + 诚恳 + 真实
健康 = 健康 + 原生
快乐 = 快乐 + 感性 + 友好
大胆 = 大胆 + 新潮 + 兴奋
英勇 = 英勇 + 酷 + 年轻
富有想象 = 想象丰富 + 与众不同
时尚 = 时尚 + 独立 + 当代
可靠 = 可靠 + 刻苦 + 安全
智慧 = 智慧 + 技术 + 团体
成功 = 成功 + 领导 + 自信
高贵 = 高贵 + 魅力 + 美丽
迷人 = 迷人 + 女性 + 柔滑
粗野 = 强壮 + 粗犷
户外 = 户外 + 男性 + 西部

图2-3　品牌个性15个层面和42种品牌人格

品牌在不同国家也会表现不同的个性。例如，千家品牌实验室对 20 个行业领域及 1000 多个品牌持续监测，并进行品牌个性分析，提取出一些体现中国本土化的品牌个性词汇。新增品牌个性语汇对应品牌人格，如果合并到 Aaker 提出的品牌个性五个维度中，就形成了图2-4 所示的图表。

品牌个性的五个维度	品牌个性的18个层面	51个品牌人格
纯真 （sincerity）	务实 （down-to-earth）	务实，顾家，传统 （down-to-earth, family oriented, tradition）
	诚实 （honest）	诚实，直率，真实 （honest, sincere, real）
	健康 （wholesome）	健康，原生态 （wholesome, original）
	快乐 （cheerful）	快乐，感性，友好 （cheerful, sentimental, friendly）
刺激 （excitement）	大胆 （daring）	大胆，时尚，兴奋 （daring, trendy, exciting）
	活泼 （spirited）	活力，酷，年轻 （spirited, cool, young）
	想象 （imaginative）	富有想象力，独特 （imaginative, unique）
	现代 （up to date）	追求最新，独立，当代 （up to date, independent, contemporary）
称职 （competence）	可靠 （reliable）	可靠，勤奋，安全 （reliable, hard working, secure）
	智能 （intelligent）	智能，富有技术，团队协作 （intelligent, technical, corporate）
	成功 （successful）	成功，领导，自信 （successful, leader, confident）
	责任 （responsible）	责任，绿色，充满爱心 （responsible, green, charity）
教养 （self-cultivation）	高贵 （upper class）	高贵，魅力，漂亮 （upper class, glamorous, good looking）
	迷人 （charming）	迷人，女性，柔滑 （charming, feminine, smooth）
	精致 （delicate）	精致，含蓄，南方 （delicate, connotation, Southern/ Eastern/ coastal）
	平和 （peacefulness）	平和，有礼貌的，天真 （peacefulness, mannered, childlike）
强壮 （ruggedness）	户外 （outdoorsy）	户外，男性，北方 （outdoorsy, masculine, Northern/ Western/ highland）
	强壮 （tough）	强壮，坚毅的 （tough, rugged）

图2-4 中国本土化的品牌个性五个维度

2.1.3 品牌理念的修订

确立了理念框架之后，要进一步修订、丰富和完善核心理念，细致探讨理念的各个方面，形成系统、立体的思维形态，进而为后续的品牌视觉设计、品牌广告、品牌传播和品牌营销等做铺垫。理念修订过程中要审查的关键点有如下几点。

（1）是否符合产品类别分类

每一种产品都具有不同属性，按照产品类别制定品牌理念是基本要求。在这个层面上，应强调品牌产品在满足

消费者基本商品需求上的独特优势。比如,手机品牌ONE PLUS的理念是坚持让好产品说话,(图2-5);凉茶品牌"王老吉"的理念注重防上火功能;化妆品品牌"资生堂"的理念注重女人一瞬和一生之美(图2-6),等等,不同行业的品牌突出不同的核心价值。

图2-5　手机品牌ONE PLUS

(图片来源:https://www.interbrand.com/work/refining-a-brand-for-global-ambitions/)

图2-6　资生堂ASHISEIDO品牌的一组彩妆广告

(2)能否塑造品牌故事和品牌气质

优秀伟大的品牌仿佛都有一个传奇的故事,事实上,这正是为迎合品牌理念塑造情感和价值属性所必需的。在这个层面上,主要强调消费者对某些事物的情感需求和价值追求。情感需求包括亲情、爱情、友情、事业成就感、家庭的温馨和谐、赞扬、关怀人际关系等。价值追求则源自于目标消费者对生活的追求,例如,GE表现为对未来和梦想的追求(图2-7);Nike代表着突破自我及超越自我(图2-8)。这些都是品牌故事和气质完美塑造的典范。

✤ 图2-7　通用电气公司产品推广高管合影

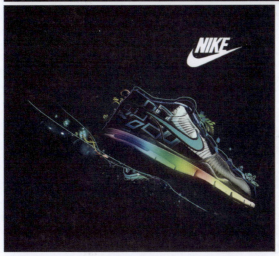

✤ 图2-8　Nike展示"突破自我"精神的海报

（3）是否符合民族文化

著名学者费孝通先生曾说过："各美其美，美人之美，美美与共，天下大同。"这一思想在当下已经引起了国人的高度重视，并且已经在相关领域得到应用。日本设计师黑川雅之（图2-9）也认为，设计只有和本民族、本地区相结合，才能生根发芽，开出鲜艳的花朵（图2-10）。可见，只有符合民族文化特性的理念和设计，拥有丰富的文化底蕴，才能使品牌拥有广阔的市场。

⬆ 图2-9　日本设计师哲人黑川雅之及官网

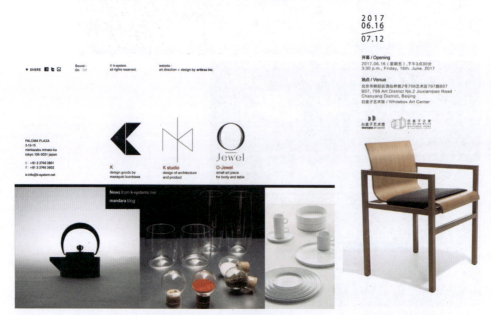

⬆ 图2-10　黑川雅之的官网和2017年的"坐忘"家具设计展海报

案例：

我国香港地区的设计教父陈幼坚先生对竹叶青茶叶品牌形象的设计如图2-11所示。

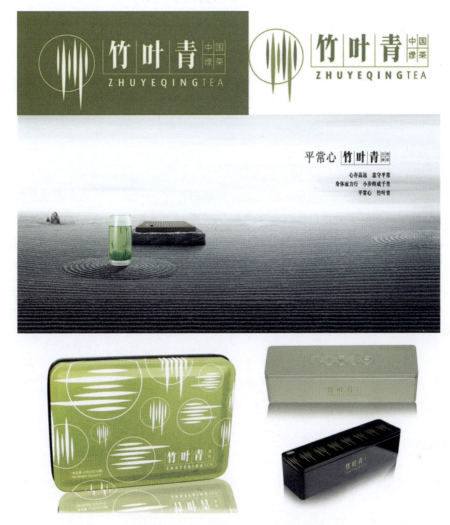

图2-11 竹叶青茶叶品牌形象设计

竹叶青产自四川峨眉山，外形稍扁，两头尖细，形似竹叶；内质香气高鲜；汤色清明，滋味鲜醇；叶底嫩绿均匀。竹叶青选料考究，仅精选峨眉清明前鲜嫩饱满的茶芽，每500克竹叶青就需35000~45000颗芽心。茶园海拔1200米，由经验丰富的采茶人，严格根据一天中雨露、湿度、阳光、温度选取具体采摘时间，采摘最新鲜饱满的嫩芽，最后由虔心礼茶的茶艺大师经18道工序纯手工精制而成。

据陈幼坚介绍，本次竹叶青品牌的设计理念正来自于品牌名字中的"竹"字。在中国传统文化中，"竹"象征君子。"竹"字设计能投射出正直、高雅、纯洁、谦虚、有气节的君子形象，亦充满生命力，能代表竹叶青茶业的企业文化及品牌个性。

众所周知，"竹叶青"是竹叶青茶业独家拥有的茶叶品类资源。企业及品牌识别设计以"竹叶青"独有的修长茶叶形态，拼凑成一个"竹"字，表现产品属性及其专有特色。标志中圆形的线条代表品尝竹叶青时专用的透明玻璃茶杯。"竹"字浮在茶杯中，象征竹叶青茶叶垂直浮在水中的状态，充分表现出一种休闲、平和的意境。除了把竹叶青睿智、内敛的品牌个性流露出来，还显现出"平常心"的品牌理念。整个设计线条简约流畅，茶叶造型清雅修长，配以青绿色为品牌主色，一种品茶时闲适、舒服、自然的状态跃然于眼前，也表现出了中国茶文化的意韵。

2.2 品牌形象的调研

品牌形象设计不是无理无据的封闭创造,而是在品牌数据研究、调研、实例分析等大量前期工作的基础上进行设计的。调研部分是设计依据的重要环节,没有调研的品牌策划可能会离设计目标背道而驰。了解企业所处的行业、企业经营、历史、市场、竞争对手及受众状况,已有品牌形象取得的效果和待改进的地方,是调研的重要内容。

2.2.1 调研方法

调研的目的是通过调查发现现存的问题。因为企业是动态的,在各个发展阶段会面临不同方面的困扰,就需要对现在与过去进行自我确认调查发现企业的各种问题。例如,公司名称容易被人误解为其他行业,公司内部氛围不佳,员工说不出品牌的理念,消费者不明白品牌理念,区分不出该品牌与竞争品牌的差别等。这就需要用定性或定量的方法,确定品牌形象与社会关联的各个层面已出现的问题,这些问题成为新思考的重要信息来源和变革方向。

1. 一般调查对象

(1) 品牌内部相关者:员工、部门负责人、决策层人士。

(2) 品牌外部相关者:受众和潜在受众;客户和交易对象中法人代表及主要负责人、员工;交易对象股东、金融机构、批发商和零售商;物流部门;地区消费者、一般消费者、学生等。

2. 品牌形象调研问卷的内容

(1) 社会群体对于该品牌的印象如何?

(2) 受众人群是哪些?对于品牌印象的认知和评价如何?

(3) 影响品牌形象的关键点在哪里?

3. 对于受众消费者的调研

(1) 是否了解该品牌?

(2) 是否购买过该品牌产品?

(3) 购买该产品的频率是多少?

(4) 该品牌和同类品牌(竞争对手)比较起来如何?

(5) 可以用怎样的词来形容(比喻)该品牌?

4. 对于品牌经营者的调研

打算把品牌往哪个方向发展?

5. 常用调研方法

(1) 问卷调研法:包含邮件问卷、纸张问卷和网络问卷。

(2) 访谈法:包含访谈内部员工与经营者、访谈受众(目标客户群)。

(3) 多人小组访谈也可称为座谈，一般由 8～12 人组成，在主持人的引导下对某一主题或观念进行深入讨论，参与者可以自由发表意见。

(4) 资料收集分析方法是最常用的方法，尤其是在网络信息化社会中，该方法包含有阅读相关著作；业绩资料收集分析；办公调查；网络数据收集分析。一般可以搜索到的公开资料主要包括报纸杂志、产业研究报告、工商企业名录、互联网资料、行业协会出版物、政府机构公开信息、证券年度报告、财务报表、品牌公司内刊、品牌产品宣传画册、品牌公司展会、品牌网站等。非公开情报主要包括员工信息、经销商、行业主管部门（工商、税务、银行等）、反求工程、专业情报调查机构等。

(5) 实地探查法是为了对品牌或竞争对手品牌进行彻底调研而开展的方法，也会采取点评监察或销售管道的采访调研等手段。对于已有品牌形象的企业，需通过调查以顾客为首的经常能接触到品牌广告信息的地方，了解品牌形象传递的场合，把握品牌形象。B2C 的企业品牌，进行店铺视觉调查也是实地探查法的一种类型。

根据以上基础调研数据，把握品牌结构并进行品牌整合分析，从而得出品牌走向关键点，这对于品牌设计有着指导性的作用，是品牌形象建立的风向标。分析数据常用的方法有图表化分析、SWOT 分析方法、意向图定位等方法。

2.2.2 调研问卷的设计与分析

通过对内对外的问卷调研，可以得到更为深刻的启示。根据心理学者 Joseph Luft 和 Harry Ingham 共同设计的"周哈利之窗"（Johari Window，图 2-12），可以看到自我认知的形象和他人认知的形象之间的差距，从而为品牌愿景和理念构建提供启示。

		自己	
		知道	不知道
他人	知道	A "开放"之窗 自己知道 他人也知道的领域	B "盲点"之窗 自己不知道 他人却知道的领域
	不知道	C "隐蔽"之窗 自己知道 他人不知道的领域	D "未知"之窗 自己不知道 他人也不知道的领域

图2-12 "周哈利之窗"

探求消费者心中的"盲点"和"隐蔽点"，开发"未知"领域的需求点，都将包含在一个完整的品牌形象市场调研问卷当中。图 2-13 是关于 10 种网络消费特征的统计，探求了消费者网络消费的心理特征，也为商家带来了许多商机。

品牌调研包括三个步骤：①调研设计，做出怎样达到调研目标或得到信息的计划；②数据收集，现场作业主要包括访问所选样本中的每一个人或组织，并填写问卷；③对问卷进行量化并进行统计分析。调研问卷的分析可划分为两类：定性分析和定量分析。

图2-13 十种网络消费特征破解大法

（1）定性分析是一种探索性调研方法，目的是对问题定位或启发比较深层的理解和认识，通常利用定性分析来定义问题或寻找处理问题的途径。但是，定性分析的调研样本一般比较少（一般不超过30份），其结果的准确性比较模糊。实际上，定性分析很大程度上依靠参与工作的统计人员的直觉和对资料的敏锐嗅觉，我们不可能从两个定性调研人员的分析中得到完全相同的结论。

（2）对问卷进行初步定性分析后，可继续对问卷进行更深层次的研究——定量分析。问卷定量分析首先要对问卷数量化，然后利用量化的数据进行分析。简单的定量分析方法诸如百分比、平均数、频数等。我们可将问卷中定量分析的问题分为以下几类。

① 封闭问题的定量分析。设计者已经将问题的答案全部给出，被调查者只能从中选取答案。统计者根据回答的选项，采用适当的打分方式，把结果整理成可视图表。

问题：您认为一个品牌的视觉形象重要吗？（限选一项）

可选答案：

① 一点也不重要；

② 不重要；

③ 重要；

④ 非常重要。

② 开放问题的定量分析。问卷设计者不给出确切答案，而由被调查者自由回答。开放性问题的回答量大且杂乱，必须先进行分类处理，再进行统计。

问题：您为什么认为这个品牌更高档？

回答：

③ 数量回答的定量分析，即回答结果为数字。一般采用对量化后的数据进行区间处理，区间范围很大程度上是靠经验、专业知识来划分的。用区间表示数量分布的同时，可使用各种统计量值来描述结果，包括位置测度；平均值、中位数、出现频率最高的值或分散程度的测定；范围测度、四分位数的间距和标准偏差。

问题：您每年购买该品牌产品的费用为多少？

回答：

（3）另外还有一种聚类分析，主要目的在于将被调查者的态度，根据一定的法则聚类成相对类似的群组，利用群组进一步分析，例如，品牌性格研究分析。

问题：若给该品牌描述一种性格，您认为是怎样的？

可选答案：

①创新超前的；②有时代特点的；③明确易懂的；④充满活力的；⑤高品位的；⑥向上的；⑦差异的；⑧有趣的；⑨新颖的；⑩货真价实的；⑪时尚流行的；⑫独占的；⑬有亲切感的；⑭尊贵的；⑮高质量的；⑯一流的；⑰可信赖的；⑱实在的；⑲称心的；⑳有价值的；㉑直感的；㉒有距离的；㉓传统的。

从第1项为100分依次递减，每个选项等差为4，第23项分数为12。通过聚类分析，可以做出品牌的性格倾向归类。例如，归类为创新型或传统型等。

还有其他类似的测评方法，结合2.1节的品牌个性得出品牌人格的分析方法。例如，语义词体系基础（base of semantic word system）的定量分析（图2-14），该语义词体系基础基于2007—2008年完成的《现代中国人审美价值观》报告。

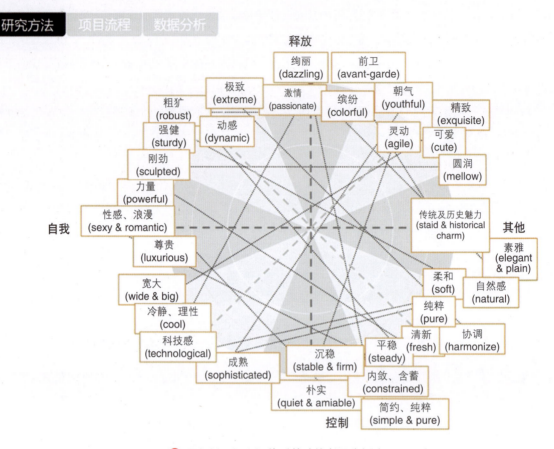

图2-14 语义词体系基础的定量分析法

2.3 品牌专案调研

2.3.1 品牌情报

1. 品牌情报的概论

想象、收集和掌握信息的能力就是情报调研的能力。品牌情报能起到让企业审时度势、避害趋利、未雨绸缪、驾驭全局的作用。品牌情报调研在形式和手段上,与市场调研活动、信息化管理有共性,但品牌情报活动有时也高于市场调查,强于信息化管理,是两者结合优化的一种战略性活动。其三大特征为:攻击性、策略性、时效性。品牌情报的分析,不仅要对自身品牌透彻了解,也要关注竞争对手的情报和整个行业的情报,所谓"知己知彼,百战不殆"。在市场竞争的环境下,品牌占有市场份额多少,很大程度上取决于信息情报的获取与分析能力高下。

一般基础的情报分析方法为SWOT分析法和作图分析法,两者皆为比较浅显易懂、直观明了的分析方法。

2. 品牌情报分析方法

(1) SWOT分析法

SWOT分析法(图2-15)是企业品牌情报竞争工作中最基本,

强势 (strength)	弱势 (weakness)
机会 (opportunities)	威胁 (threats)

图2-15 SWOT分析方法

有效而简明的分析方法。不管是对企业品牌本身,还是对竞争对手品牌的分析,SWOT 分析法都能较客观地展现一种现实的竞争态势。SWOT 分析法实际上是对品牌内外部各方面内容进行综合概括,进而分析组织的优劣势、面临的机会和存在的威胁的一种方法,运用此法能指导企业制定品牌目标。图 2-16 为英国普利茅斯大学制作的一张关于产品设计的 SWOT 分析图。

用SWOT分析存物袋

	优　势	弱　点
内部因素	• 强大的概念 • 对游客的吸引力 • 产品可保持物品干燥 • 保证物品安全 • 将吸引一系列的观众 • 一次性成功购买 • 能瞄准世界市场	• 存物袋保质期并不长,而产品的保质期很长 • 季节性零售并没有人们在冬天购买的真正原因 • 其他产品可能有更理想的功能 • 产品的价格对家庭来说可能太贵了
	机　遇	威　胁
外部因素	• 每个季节都可以重塑产品 • 随着技术的进步,可以生产更多改良的产品 • 产生更多创新的产品设计 • 知名体育人士可以赞助这个产品 • 可以在细分市场销售该产品	• 竞争对手拥有更好的产品设计 • 其他产品有更令人满意的功能 • 消费者市场可能对产品没有信心
	正面因素	负面因素

图2-16　英国普利茅斯大学制作的产品设计SWOT分析图

（2）3C 分析法

3C 分析是指顾客（customer）分析、竞争者（competitor）分析和公司（corporation）分析。打造卓越品牌的策略在于超越竞争者,和顾客建立独特关系,在产品或服务领域达到最高的正面品牌差异化效果。

顾客分析是品牌策略最重要的步骤。并非所有人都能成为某品牌的用户,因此在打造品牌时了解消费者的需求,对目标用户群作产品需求分析是极为重要的一点。用户希望满足哪些功能利益、哪些感性利益,用户想实现怎样的自我表达,用户群的购买力是多少,哪些用户没有得到满足等,这些既是对顾客分析,也是对产品开发点的分析。

竞争者分析也不可或缺,在目标客户群印象中竞争者形象及优劣势的资讯,可以帮助企业经营者知道本公司品牌和竞争者品牌在受众心中的相对地位,从而对公司品牌的定位和形象打造有更为明确的方向。

公司的自我分析,包含消费者心目中所感受到的产品品质,消费者对公司目前品牌的形象认知和优势劣势等。

（3）作图分析法

该方法简单明了,适合简单的样本分析,是一种将文字数据转换为图形信息的实用分析方法,能够直观地分析、比较品牌形象中现存的问题和发展的方向。例如,图 2-17 是某次问卷调查中两品牌形象部分题目的统计打分和频率差结果,通过图表可以比较 a、b 两个品牌形象的明显差异。

个性词	品牌a	品牌b
优雅的	1	1
漂亮的	2	2
朴实的	3	3
豪爽的	4	4
高学历的	5	5
严谨的	6	6
温顺的	7	7
时尚的	8	8
高科技的	9	9
前卫的	10	10
活泼的	11	11
老练的	12	12
有安全感的	13	13
都市型的	14	14
与众不同的	15	15
传统的	16	16
亲切的	17	17
女性化的	18	18
年轻的	19	19
权威的	20	20

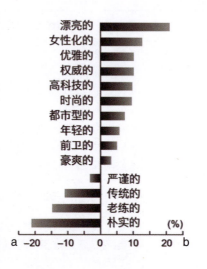

图2-17　品牌a和品牌b个性差异的作图分析

通过作图法可以清晰地看到，品牌b的品牌个性在"女性化""漂亮""优雅"等特征表现非常明显，而品牌a的品牌个性在"朴实""老练""传统"特征上表现非常明显。其中需要注意的是，问卷调研中的品牌形象评价打分必须是有效的，即消费者必须对该品牌比较了解，否则得到的数据是无效的。通过作图分析法，可以为品牌形象的构建找到关键词和准切入点，为品牌视觉项目系统设计作参考指示。

2.3.2　品牌的视觉项目系统

品牌视觉项目系统是传达品牌信息，与消费者产生最为紧密关联点的接触面，它是最外在、最直接、最具有传播力和感染力的部分。企业需要将品牌理念和形象推向战略顾客，就必须构建许多个品牌体验接触点在应用项目上，而这大多依靠视觉信息的传达。视觉项目系统大致分为两大类：第一类是基础部分；第二类是应用部分。基础部分是视觉项目设计中最为重要的部分，它是视觉应用部分的前提。

1．基础部分

（1）品牌标志设计

①品牌标志及创意说明；②标志反白效果图；③标志标准化制图；④标志方格坐标制图；⑤预留空间与

最小比例限定；⑥标志特定色彩效果展示。

（2）品牌标准字体

①品牌全称、简称的中英文字体；②品牌全称、简称的中英文字体方格坐标制图。

（3）品牌标准色（色彩计划）

①品牌标准色（印刷色）；②辅助色系列。

（4）品牌造型（吉祥物）

①吉祥物造型及说明；②吉祥物立体效果图。

（5）基本要素组合规范

①标志与标准字组合多种模式；②标志与象征图形组合多种模式；③标志吉祥物组合多种模式；④基本要素多种组合模式及禁止组合多种模式。

2．应用部分

（1）办公事务用品识别系列

①名片；②信封、信纸；③票据夹、合同夹；④识别卡（工作证）；⑤办公文具；⑥通信录。

（2）公共关系赠品识别系列

①贺卡、请柬、礼盒；②日历；③标识伞；④员工服装；⑤冬季防寒工作服；⑥T恤（文化衫）；⑦安全盔、工作帽。

（3）车体识别系列

①公务车、班车；②运输货车。

（4）标识指示系列

①大门、厂房外观；②大楼户外招牌；③公司名称标识牌；④公司机构平面图；⑤公司标识系统。

（5）销售店面标识系列

①销售店面；②店面横、竖、方招牌；③店内展台、背景板（形象墙）；④配件柜及货架；⑤灯箱；⑥室内环境。

（6）品牌商品包装识别系列

①运输包装、装箱（木质、纸质）；②商品系列包装；③说明书；④封箱胶；⑤会议用品。

（7）品牌广告宣传识别规范

①电视、报纸、杂志广告、公交车体、路牌等广告；②直邮DM宣传页版式；③企业宣传册；④年度报告书；⑤网络页面；⑥展板。

（8）展览指示系统

①展台、展板；②产品说明；③资料架。

应用部分的项目类别繁多，一般设计公司会根据顾客的需求制定设计项目和子项目的数量。下面我们将看到一些关于视觉系统设计的案例，更为直观地了解上述各个部分，我们也将在第3章具体阐述视觉系统设计的每一个环节。

案例：

（1）Super Best（图2-18）被誉为世界上设计最好的超市，由北欧设计工作室（Scandinavian Design Lab）设计。

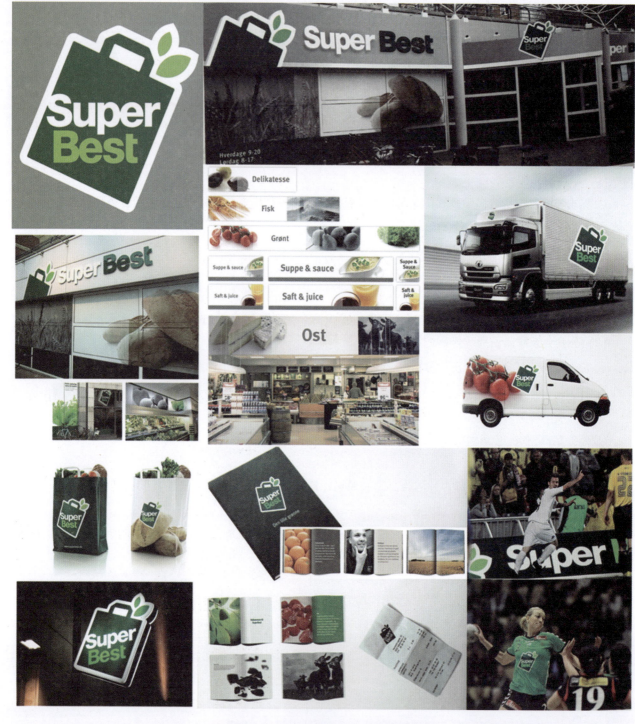

图2-18 Super Best超市视觉系统设计

(2) 2009年成功换标的新浪网识别系统如图2-19所示,新标识更为大气、时尚,而且有一种令人亲近的感觉。新标识中的眼睛显得灵活生动,寓意可以通过新浪网透视人间百态,表明新浪把网民需求和体验放在更重要的位置。黑色字体沉稳简约,似乎表明了新浪报道真实事件的态度,以及向世人最快公布最新和最真实消息的作风。

(3) YELLOW BALLOON(图2-20)是韩国一个国际旅游品牌,其理念是希望用户能够有一个轻松愉悦的旅游环境,因此其标志和CI都传达出一种阳光、轻松且平易近人的感觉。

第 2 章 品牌策划

图2-19 新浪的标识系统

图2-20 YELLOW BALLOON视觉识别系统

（图片来源：https://www.interbrand.com/work/yellow-balloon/）

41

2.3.3 品牌情报调研结果的整理

调研结果一般以调研报告的形式展现,是对前期调研的总结,也是品牌形象设计的关键依据。调研报告必须具备目的明确、注重事实、有逻辑性和语言简洁等特点。对于品牌形象的建立或重塑,调研结果应具有指导性,并能从审查的角度判断品牌形象设计开发的关键点。去除混淆的、非重点的调研结果,提炼重点的、有价值的发展方向,关注使用者形象、企业形象、产品形象、服务形象及视觉形象,提炼出适合转化为视觉语言的关键词汇,为品牌形象打造指明路线。

案例:

图 2-21 和图 2-22 呈现的是两幅调研结果的报告,它们都是以图形的方式展示,使报告变得生动有趣,不那么枯燥,也更为直观。

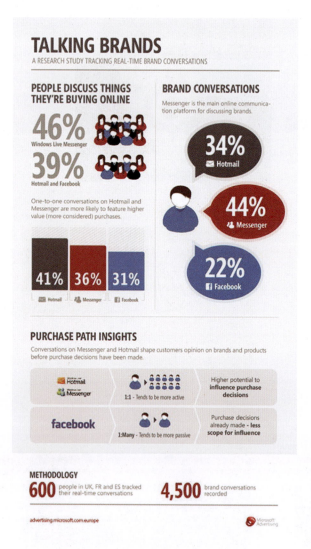

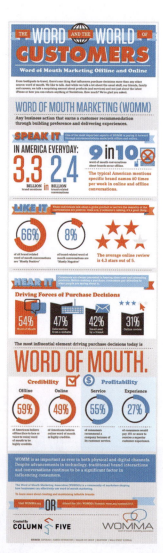

图2-21 网络品牌谈论方式统计报告　　图2-22 消费者口口相传效应调查

图 2-21 是关于人们谈论品牌方式的报告,报告显示人们更愿意接受一对一电邮广告的说服力,这也是为什么如今越来越多的企业热衷于往我们的邮箱里投递各种广告的原因。显然,在与周围人谈论购物品牌时,更多人会选择方便快捷的即时通信工具。

图 2-22 讨论的是无论现实生活中还是网络上人们口口相传的口头宣传对品牌的影响。比如,根据调查,在美国每天 24 亿条与品牌相关的谈话内容中,品牌被提到的次数有 33 亿,其中典型的美国人提及具体品牌名称每周会有 60 次,包括在网络上和在实际生活中。被调查者认为,在促成购买决定的方式中,最主要的就是这种口口相传的方式,高于浏览网站信息和寄邮包的方式等。

练习

1. 挑选一个品牌,分析它的视觉系统,说说它的品牌理念是如何构筑的。
2. 针对自己喜欢的产品类别做一次品牌调研,例如,碳酸饮料、巧克力、平板电脑或运动鞋等;或者挑选一个品牌,为它设计开展一次调研活动,分析它的优劣势,主要竞争对手的情况和在行业中所处的位置等。

第 3 章 设计开发

3.1 品牌名称

3.1.1 品牌的命名

打造品牌的核心在于先建立一个品牌识别体系,品牌识别体系的第一步就是要给品牌取一个好名字。品牌名称是品牌资产所依附的对象,品牌的命名与品牌未来发展有密切的关系,它是非常有效且高度浓缩的沟通利器,是连接消费者与品牌的桥梁。品牌名称即品牌中可以用语言称呼的部分,例如可口可乐(图3-1)、联想(图3-2)、索尼(图3-3)、丰田(图3-4)、家乐福(图3-5)、路易威登(图3-6)等,它们不仅有一个享誉国际的英文名,其中文名字也为大家所熟知。

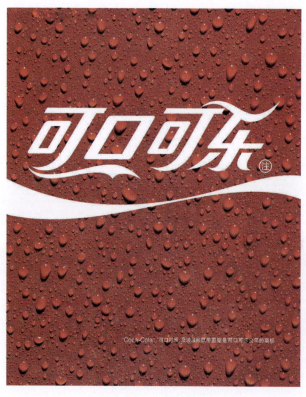

图3-1 可口可乐

图3-2 联想

图3-3 索尼（SONY）

图3-4 丰田（TOYOTA）

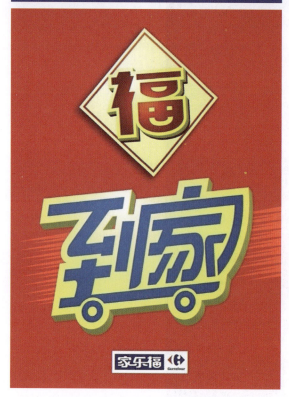

图3-5 家乐福（Carrefour）

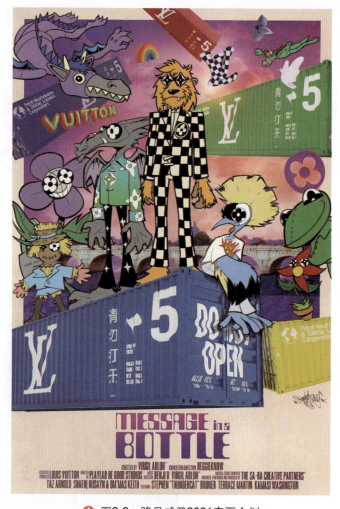

图3-6 路易威登2021春夏企划
(The Adventures of Zoooom with Friends 展览海报。图片来源：https://kknews.cc/zh-sg/fashion/5jn86kl.html)

品牌名称与品牌形象有着紧密的联系，采用文字来表现识别要素，是品牌形象设计的前提条件。品牌名称必须要反映出品牌的理念和个性，要有独特性，要发音响亮并易识易读，注意谐音以避免引起不佳的联想。品牌名称的文字要简洁明了，如果该品牌将来可能进军国际市场，则还要注意他国文化，以避免外语中的错误联想。品牌名称的确定不仅要考虑传统性，还需具有时代的特色。一般国际品牌集团的命名程序如图 3-7 所示。

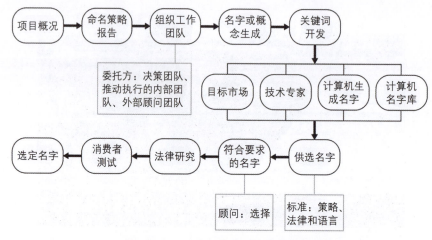

图3-7 国际品牌集团的命名程序

品牌名称的命名方法可以有很多种，一般有如下方法。

（1）以名字或名字的第一字母命名。例如，戴尔（Dell）品牌是以创始人创办人 Michael Dell 的名字命名（图 3-8）；惠普（HP）品牌全名 Hewlett-Packard，就是两位创办人的名字 Bill Hewlett 和 Dave Packard 的首字母（图 3-9）；香奈儿（Chanel）品牌是以创始人 Gabrielle Chanel 的名字命名（图 3-10）；迪奥（Dior）品牌是以创始人 Christian Dior 名字命名（图 3-11）；雀巢（Nestle）品牌是由创办者 Henry Nestle 名字命名（图 3-12）等。

图3-8　戴尔公司创始人Michael Dell

图3-9　惠普公司创始人Bill Hewlett 和Dave Packard

图3-10　香奈儿创始人Gabrielle Chanel

图3-11　迪奥创始人Christian Dior

图3-12 雀巢创始人Henry Nestle及其早期标志

（2）以地方命名。例如，东芝（Toshiba）品牌（图3-13）的名称来自两家合并成为东芝公司的东京电气和芝浦制造，而东京和芝浦都是地名；青岛啤酒品牌是以生产地为名字命名的，以1903年8月由德国商人和英国商人合资在青岛创建的日耳曼啤酒公司青岛股份公司为前身（图3-14）；类似的还有珠江啤酒、茅台酒、泸州老窖、鄂尔多斯品牌等。

图3-13 东芝 Toshiba

（图片来源：https://www.setaswall.com/toshiba-wallpapers/）

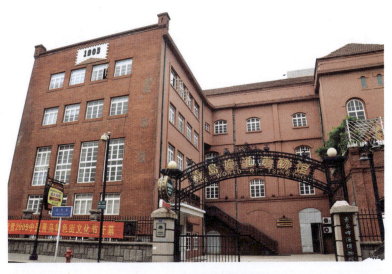

图3-14　青岛啤酒博物馆

（3）以动物、水果、物体命名。例如，苹果计算机品牌（图3-15）；壳牌汽油（图3-16）；大白兔奶糖；金龙鱼油（图3-17）；麒麟啤酒；鳄鱼服饰；小天鹅洗衣机；白猫洗衣粉等。

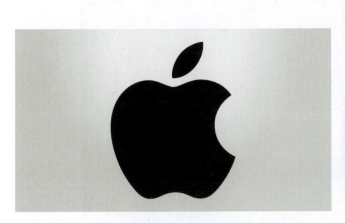

图3-15　苹果公司Logo

（图片来源：http://www.atlans.org/the-fascinating-history-of-the-apple-log）

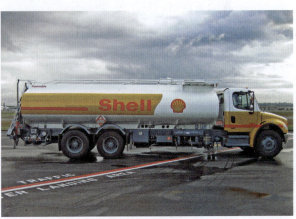

图3-16　壳牌汽油

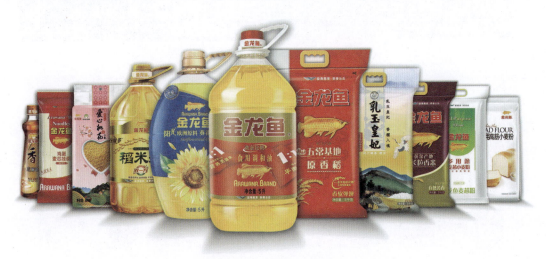

图3-17　金龙鱼食用油

(4)以品牌愿景、理念命名。例如,华硕计算机,中文命名以"华人之硕"为期许(图3-18),英文命名的灵感来自希腊神话中的天马(PEGASUS),象征着圣洁、完美与纯真的形象;联想的英文名在2004年更改,取原英文名Legend的Le和代表新的Novo合并,成为Lenovo等。

(5)以产业特征属性命名。例如,如图3-19所示的果汁品牌纯果乐(JUST JUICE);图3-20所示的白酒品牌五粮液,产品以五种粮食酿造而成;可口可乐(Coca Cola)是由可乐的配方古柯(Coca)叶和可拉(Kola)坚果组合而成。

(6)以暗示产品质量或利益来命名。例如,图3-21所示的瑞士劳力士(Rolex)手表品牌以精确、高质量著名。引申出-ex结尾的单词具有精确的含义,如天美时(Timex)手表品牌,既有"时"time预示手表行业特点,又有"美"-ex的美好意义(图3-22);日本松下(Panasonic)品牌,其中前缀Pana-表示"全景",-sonic表示"声音的"(图3-23);夏新(Amoisonic)电子品牌和优派(ViewSonic)电子品牌也采用后缀-sonic等。

图3-18　华硕

图3-19　果汁品牌纯果乐

🟊 图3-20 世界名酒五粮液
（图片来源：https://item.jd.com/251813.html）

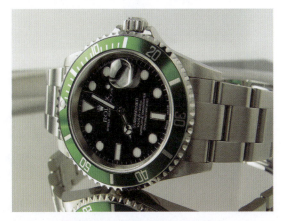

🟊 图3-21 劳力士手表及其标志

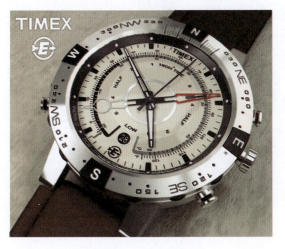

🟊 图3-22 天美时手表

🟊 图3-23 日本松下（Panasonic）

3.1.2 品牌名称的信息传达作用

　　为品牌命名的意义重在差异化信息的传达，所以品牌名称自身就已包含了差别化的产品属性信息，品牌的特点浓缩至品牌名称。品牌名称不只是一个音节、一个符号，这个音节符号承载了诸多有效信息并发挥传播信息的作用，它在信息的传达作用上具有重要意义，品牌名称表现出以下六种信息传达作用。

　　（1）易发音、易诵读

　　发音和朗读易被受众接受，是广告传播品牌的关键之处。根据人的记忆特性，让人感觉可爱的、愉快的、俏皮的发音，传播的效率比较高，进入受众记忆的概率也会较高。例如，IBM的品牌全名是国际商用机器公司(International

Business Machines Corporation），简化为 IBM 后不仅更加国际化,而且简洁易记（图3-24）；TCL 也从 Telephone Communication Limited（电话通信有限公司）演变而来,简洁上口；摩托罗拉的 MOTO（图3-25）、卫浴品牌的 TOTO 都读起来俏皮可爱,容易记忆（图3-26）。

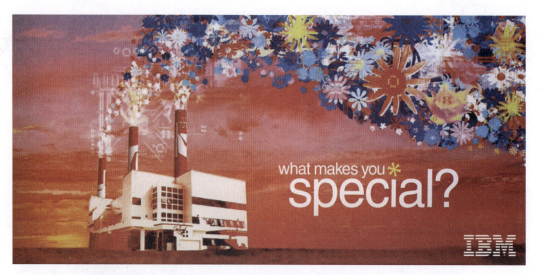

图3-24　IBM品牌推广活动海报

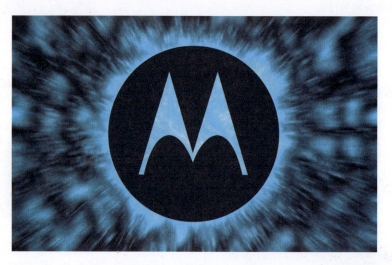

图3-25　摩托罗拉公司标志

图3-26　卫浴品牌TOTO

(2)简单、明确

简单的名字可以减少受众对于名字的理解和认知努力,这就是为什么很多名称较长的企业会以缩写代替。例如,中国中央电视台(China Central Television)简称CCTV(图3-27),英国广播公司(British Broadcasting Corporation)简称BBC,美国电报电话公司(American Telephone & Telegraph Company)简称AT&T(图3-28),索尼和爱立信联合后简称索爱(图3-29)等。中文品牌尽可能不选择过于复杂的笔画数作为品牌名称,例如,统一、康师傅、伊利、大宝、联想、方太等。

(3)引发联想

高意义性和高象征性的词语能够引起人们的联想,从而引发某种情境和心情,以起到唤起受众记忆的目的。例如,农夫山泉给人的直接反应是其定位天然水的概念(图3-30);小护士给人以专业的化妆品形象和守护、温暖的语义联想;蓝月亮洗手液使用色彩形象词给人的感觉非常干净;美的生活产品给人以生活可以很美的感受等。

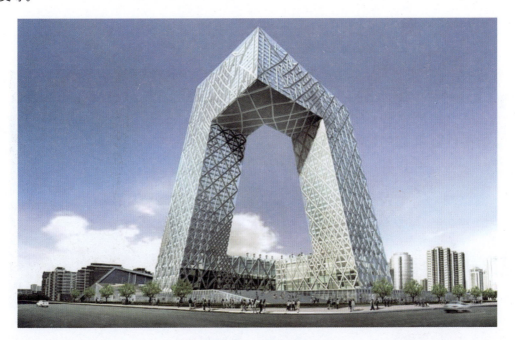

图3-27 中央电视台大楼

图3-28 英国广播公司标志BBC(左)和美国电报电话公司AT&T(右)

图3-29 索爱标志

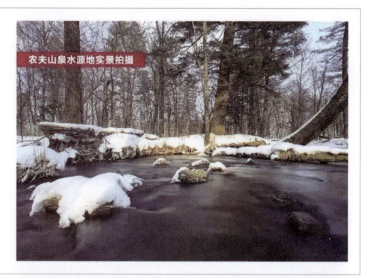

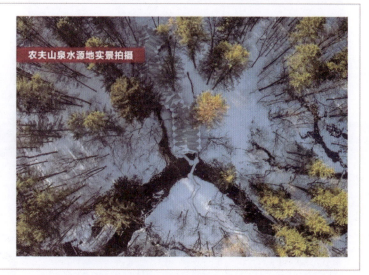

图3-30 农夫山泉宣传广告

(图片来源:https://www.adquan.com/post-2-298363.html)

（4）暗示产品类别

例如，蒙牛品牌就给人以内蒙古的奶牛的联想，通俗易懂，而且富有特色。宝马品牌和奔驰品牌也直接反映了汽车行业的产品属性。

（5）暗示产品定位

例如，同为宝洁公司的洗衣粉品牌，定位于中高端的就叫作碧浪，定位于普通消费人群的就叫作汰渍。"碧"既是一种颜色又是一种清洁意蕴强烈的词语，"浪"则是直接的漂洗动作，整个品牌名称非常富有意境，也符合目标消费群的消费特征（图3-31）；而汰渍，则直接反映淘汰污渍的基本功能，符合一般消费者的沟通水平（图3-32）。

🔺 图3-31　碧浪洗衣粉的一组广告

（6）暗示产品的质量

例如，Sprite饮料在我国香港市场销售初期，根据人们爱祈求吉利的心理，按其谐音取名为事必利，但实际销售情况并不好；后改名为雪碧，给人以冰凉解渴的印象，产品也随之为消费者接受（图3-33）。美国宝洁公司的洗发水产品飘柔，意为头发飘逸柔顺，既能充分显示商品的特性和质量，又能给消费者留下美好的遐想。

当然，很多品牌都有以上几点兼顾的优秀命名，在品牌的名字里同样包含着品牌拥有者、品牌维护者和品牌受众的期望。

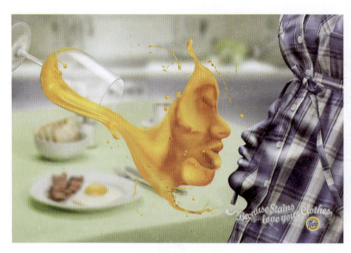

图3-32　汰渍洗衣粉的广告

图3-33　雪碧

3.1.3　品牌名称的重塑

通常在以下情况需要重塑品牌名称。

（1）品牌更新——为赢得新客户而改变老化的品牌形象

在不进行大范围变动的情况下，对原品牌名进行创新的、新颖的、差异的、富有个性的和内涵丰富的更新来获得新客户的肯定。

案例：

韩&Company收购二手车品牌SK Enka直营后，为了建立新形象，需要对品牌进行全新的品牌设计，首先就是对其名称的重塑。重塑后的品牌名称从"SK"改为"K Car"，"K"意味着强调代表性的"Korea"，强调多年二手车业务诀窍的"Knowledge"，二手车行业中心"Key"。更新后的品牌名称不仅符合全新品牌的理念，同时也能让用户认识并记住这个全新的品牌（图3-34）。

（2）语言文化因素——跨国企业名称再塑造

文化影响着人们的消费动机、消费心理、审美习俗、观念和行为。不同民族、不同文化背景下的人们有着自己独特的文化传统、生活习俗、民族感情、宗教禁忌，甚至不同的语言系统等。因此，原有品牌译名是否需要再造，必须考虑相应的语言文化因素。如果品牌名称本身含义直接就与目标消费者群体的价值观念、文化审美心理相冲突，品牌名称就应该再造；如果由于品牌其他要素或相关品牌营销活动与目标消费者群体的价值观念、文化审美心理相冲突，品牌名称也需要重新塑造以避免更大的损失。

图3-34 K Car 二手车交易品牌
(图片来源：K Car Youtube)

案例：

准备走国际化路线的联想，告别使用多年的英文名称 Legend，启用新名称 Lenovo；宏碁在 1987 年也将品牌英文名称由 multitech 改为 Acer。

(3) 并购或分拆重组而进行的品牌名称重塑

企业进行并购或重组时，原来分别独立的两个或两个以上的成功品牌由于在品牌定位、品牌核心价值和目标市场等方面可能存在着较大差异甚至矛盾，这就必然要进行品牌名称的重塑，以一个完整的形态出现在受众面前。

案例：

美国知名银行 SunTrust 和 BB&T 银行的合并，雄心勃勃地想将金融服务做得更好——为了做到这一点，他们需要一个值得信赖和有远见的身份。而 Truist 是 BB&T 和 SunTrust 合并后创建的新实体，旨在通过有目的的引领和提供个人触觉和先进技术平衡所定义的体验来脱颖而出并创造影响力。

(4) 原品牌具有反面寓意的品牌危机

案例：

丰田产的 Prado 原意为"霸道"，原意希望表达这款越野车不畏艰险的意思。然而其广告却让消费者将"霸道"与"骄横、蛮不讲理、欺凌弱小"的含义相连，让中国人想起了被日本人侵略的史实，伤害了中国人的民族自尊心。因此，这款性能原本不错的越野车怎么也"霸"不起来，销量不佳，丰田不得不对品牌名称进行改善。

3.2 品牌标志

3.2.1 品牌标志概论

品牌标志是一种"视觉语言"，是指品牌中可以被认出，易于记忆但不能用言语称谓的部分——包括符号、图案或明显的色彩或字体，品牌标志又称品标。品牌标志与品牌名称都是构成完整品牌概念的要素。品牌标志能

够创造品牌认知、品牌联想，引导消费者的品牌偏好，影响品牌体现的品质与顾客的品牌忠诚度。

品牌标志通过一定的图案、颜色来向消费者传输某种信息，以达到品牌识别、促进销售的目的。品牌标志同品牌名称一样都作用于消费者，因此，在品牌标志设计中，除了最基本的平面设计和创意要求外，还必须考虑营销因素和消费者的认知、情感心理。

1．品牌标志的作用

（1）品牌标志是公众识别品牌的信号灯。风格独特的品牌标志是建立消费者记忆的利器。例如，当消费者看到三叉星环时，立刻就会想到奔驰汽车，看到金黄色大拱门的M标志就知道麦当劳餐厅到了；在琳琅满目的货架上，看到"鸟窝"，就知道这是雀巢品牌（Nestle）等，如图3-35所示。检验品牌标志是否具有独特性的方法是认知测试法，即将被测品牌标志与竞争品牌标志放在一起，让消费者辨认，辨认花费的时间越短，就说明标志的独特性越强。如果品牌能够很快被消费者所辨认，就说明品牌标志认知传播的作用就体现出了成效。

图3-35　依次为奔驰、麦当劳和雀巢的标志

（2）品牌标志能够促使消费者对产品或服务产生偏爱。风格独特的标志能够刺激消费者产生幻想，从而对该品牌产品或服务产生好印象。例如，精灵可爱的米老鼠、星巴克咖啡的美人鱼（图3-36）、微笑的肯德基桑德斯上校（图3-37）等，这些标志都是可爱的、易记的，能够引起消费者的兴趣并对其产生好感。另外，消费者也将通过品牌体验而感受到的品牌价值与自身联系起来，把某种感情如喜爱的或厌恶的情绪，从一种事物传递到与之相联系的另一事物上。例如，奢侈品的品牌因为代表尊贵与高品质，这些品牌标志往往成为消费者情有独钟的情感寄托，就像女性喜爱印有路易威登（LV）（图3-38）或古驰（Gucci）品牌标志的包来彰显个性形象，男性喜欢劳力士（Rolex）手表和阿玛尼（Armani）服装（图3-39）表达个人魅力一样。因此，由于品牌标志而使消费者产生的好感，在某种意义上可以转化为积极的品牌联想，这非常有利于品牌经营者开展市场营销活动。

（3）品牌标志能够引发人们对品牌的联想，尤其能使消费者产生有关产品属性的联想。例如，Wall's香肠圆润的字体以及顺畅的连笔可以让人联想到可口富有弹性和韧劲十足的香肠（图3-40）；汽车品牌东风雪铁龙PEUGEOT的标志是威风凛凛兽中之王狮子的形象，使消费者联想到该车拥有高效率、大动力的属性（图3-41）。

2．品牌标志设计原则

品牌标志设计不仅是实用物的设计，也是一种图形艺术的设计，与其他图形艺术表现手段既有相同之处，又有自己的艺术规律。品牌标志设计应详尽明了设计对象的使用目的、适用范畴及有关法规，针对其应用形式、材料和制作条件考虑其实现的可行性，应顾及应用于其他视觉传播方式时是否符合作用对象的直观接受能力、审美意识、社会心理和禁忌，须慎重推敲构思，图形、符号既要简练、概括，又要讲究艺术性，力求深刻、巧妙、新颖、独

特，表意准确，能经受住时间的考验，其难度比之其他任何图形艺术设计都要大得多。简单概括品牌标志设计，有以下一些原则。

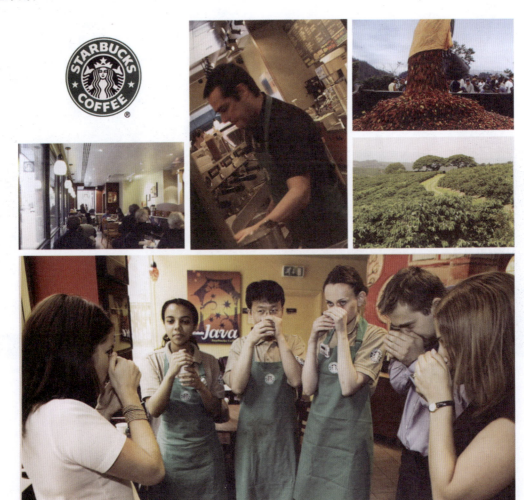

✟ 图3-36　星巴克精选咖啡和其优质的服务

✟ 图3-37　微笑的肯德基桑德斯上校

✟ 图3-38　路易威登的经典花纹及其标志

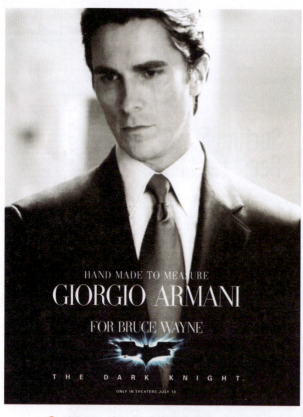

图3-39　意大利品牌阿玛尼的一张海报

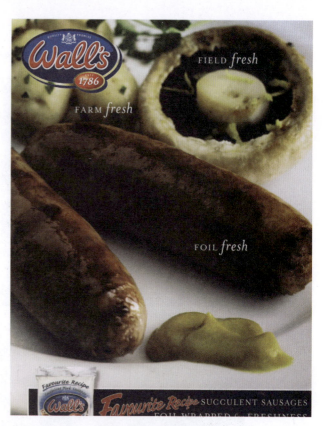

图3-40　Wall's香肠

图3-41　东风雪铁龙标志

（1）简洁明了。在信息日趋丰富的社会，各种品牌充斥着人们的双眼使人产生视觉疲劳，人们很难特意去记忆某品牌标志图形，简单的标志能更容易留在人们的脑海中。

　　例如，苹果（Apple）计算机是全球五十大驰名商标之一，其"被咬了一口的苹果"标志非常简单，却让人过目不忘，甚至一见钟情。人们看到这个标志时不禁想问："是谁把这口苹果咬掉了呢？"这种"童趣之问"恰如设计人员希望达到的效果。咬掉的缺口唤起了人们的好奇、疑问：想知道苹果的滋味就要亲口尝一尝，试着去购买吧！英文的"咬"（bite）也与计算机的基本运算单位字节（Byte）同音，暗示了电子品牌的属性。苹果计算机作为最早进入个人计算机市场的品牌之一，一经面市便大获成功，这与其简洁明了、过目不忘的标志设计密不可分。

（2）准确表达品牌理念。品牌的标志为品牌服务，标志要让人们能感知到品牌所属行业及品牌的行业特征。例如，食品行业的特征是干净、亲切、美味，房地产行业的特征是温馨、人文、舒适，药品行业的特征是健康、安全等，品牌标志首先要体现产品属性特征，在此基础上表达出独特的理念，才能给人以正确的品牌联想，建立正面的品牌形象。

案例：

图3-42所示的蒙牛牛奶品牌的标志以厚实飘逸的一横笔，象征内蒙古草原的广袤肥沃，独特的地理优势表明品牌发展的优势；弯角如锋，象征牛的坚韧勤劳，也象征着企业员工的稳健和奋进，配以绿色色调，突出追求天然的品质。中国银行的品牌标志采用中国古钱币为原型，古钱币中间方孔上下贯以中垂线成为"中"字形，寓意天圆地方，以经济为本，给人以简洁、稳重国际性大银行的品牌感受。

图3-42 蒙牛乳业和中国银行标志

（3）设计凝练富有美感。造型要优美流畅、富有感染力，使标志既具静态之美又具动态之美。

案例：

例如，图3-43所示的百事可乐，其圆球标志是成功设计的典范。圆球上半部分是红色，下半部分是蓝色，中间是一根白色的飘带，令人们的视觉极为舒服顺畅。白色的飘带好像一直在流动着，使人产生一种欲飞欲飘的感觉，这与喝了百事可乐后舒畅、飞扬的感官享受相一致。中国联通的标志以回环贯通的中国古代吉祥图形"盘长"纹样为基础，迂回往复的线条象征着现代通信网络，寓意着信息社会中中国联通的通信事业井然有序而又迅达畅通，同时也象征着事业无以穷尽、日久天长。四个方形有四通八达、事事如意之意，六个圆形有路路相通、处处顺畅之寓，标志中的十个空白则有十全十美之意。从讲究阴阳数理平衡的中国传统文化上来说，联通标志洋溢着古老东方的吉祥之气、和谐之美。此外还有"8"字形上下相连的"心"，展示着中国联通的宗旨：通信，通心，联通公司永远为用户着想，与用户心连心。

（4）适用性与扩展性高。品牌标志的设计要具时代性，如果不能顺应时代，就难以和同时代的消费者产生共鸣。很多品牌会顺应时代的发展而更新标志，例如，图3-44所示的UPS、Best Buy和汉堡王的标志。百事、海尔、联想、李宁等品牌标志也都随历史演变进化，不变的是品牌在优胜劣汰的市场生存法则中保留存活下来，所谓变只为不变，以不变应万变。

图3-43 百事公司新标志和中国联通标志

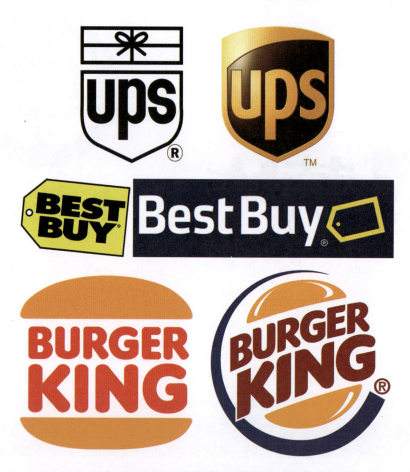

图3-44 三组品牌标志变化前后对比

（5）讲究字体的选取与色彩运用。字体要表现产品特征，例如，食品品牌字体多以明快流畅的字体，以表现食品带给人的美味与快乐（图3-45）；护肤品品牌字体柔和秀丽，以体现产品原料的天然性（图3-46）；高科技品牌字体锐利、庄重，以体现其技术实力（图3-47）；女性用品字体曲线窈窕，表现女性的典雅；男性用品字体粗犷、雄厚，以表达男性魅力（图3-48）等。另外，字体要容易辨认，同时要做到体现个性，可以与同类品牌形成区别。在色彩的运用上，不同色彩富有不同含义，给人的联想感受大相径庭。因此，色彩的选取也非常关键。但是由于个体的主观感觉、生活经历、民俗习惯等各不相同，色彩的选取有时候需要因地制宜进行适当改变。

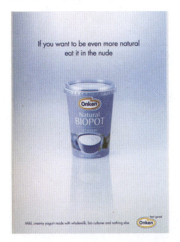

图3-45 著名冰淇淋品牌Onken标志及其产品海报

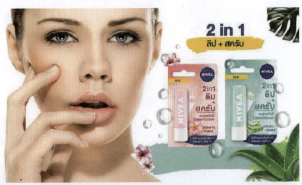
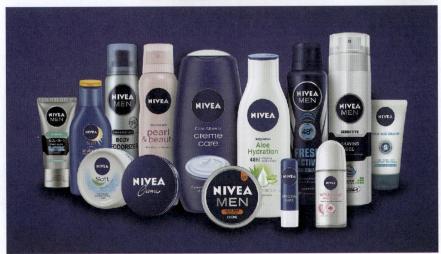

图3-46 护肤品牌妮维雅标志及其相关Logo

（图片来源：https://www.nivea.in/products）

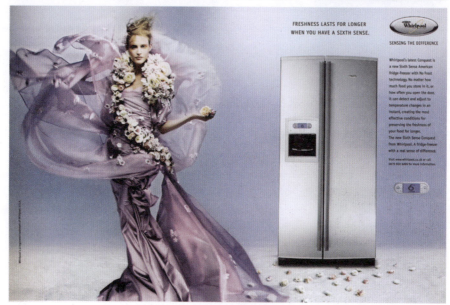

图3-47　美国惠而浦公司标志及产品

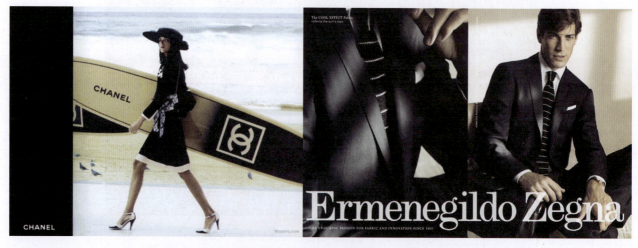

图3-48　女性奢侈品牌Chanel和男性奢侈品牌Ermenegildo Zegna

3.2.2　品牌标志的表现形式

标志是指向事物及事物特征的记号，它以单纯、显著、易识别的物象、图形或文字符号为直观语言，具有表达意义、情感和行动指令等作用。品牌标志具有行业性，因为同行业具有共性，在品牌标志上可以共享同行业属性，这样消费者容易辨认和接受。但同时也要兼顾每个品牌之间的差异，这也是最难表现的部分，需要有品牌个性。如何平衡好品牌标志的共性与个性，是每个设计师毕生的难点课题。

品牌标志是如何展示其行业共性与品牌个性的呢？总结起来可以分为三类方式，即图形类、文字类和综合类。

1．图形类

（1）抽象图形。运用单纯的点、线、面为主体，进行重复、渐变、对称、发射、突变、调和、均衡、正负、借用、回旋、分解、组合等变化处理（图3-49）。

🔸 图3-49　美国微软公司产品Visual Studio 2012的标志（左）和美国宝利通（Polycom）通信公司的标志（右）

（2）具象图形。运用自然界丰富多彩的素材进行提炼和加工而成，此类图形标志富有情趣，具有图解说明式的特点，又可以分为精雕细琢、质感十足的表现形式；叙述故事、传递情感的表现形式；简单图形再组合的表现形式和不规则图形的表现形式（图3-50）。

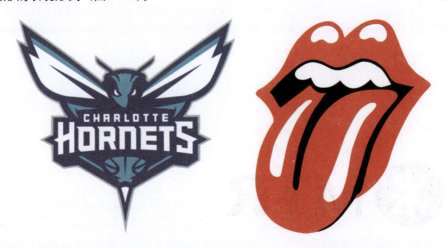

🔸 图3-50　NBA夏洛特黄蜂队（前夏洛特山猫队）的Logo（左）和英国滚石乐队的新标志（右）

2．文字类

文字类就是以汉字、拉丁字母或其他文字、字母为原型设计而成，使用在商品或服务上的标志。文字商标如同其他商标一样，一经核准注册，不得擅自变更书写方式或增删文字。文字商标具有表达意思明确、视觉效果良好、易认易记等优点，所以用这个方法设计的品牌标志也越来越受欢迎（图3-51）。

图3-51 微软的全新标志（左）和美国大型食品公司Kellogg's（家乐氏）的标志（右）

3．综合类

综合类也就是文字与图案标志相结合的类型，其优点是兼顾了文字说明和图形表现，具有视、听同步的优势，在设计中运用极为广泛。一个好的文字加图案标志是既可以表达出品牌的行业属性，又可以充分表达品牌的个性。

（1）具象形与文字组合如图3-52所示。

图3-52 雀巢优活饮用水标志（左）和国际广播及有线电视提供商Liberty Global的新Logo（右）
（图片来源：https://seekingalpha.com/article/4314922-liberty-global-high-yield-questionable-value）

（2）抽象形与文字组合如图3-53所示。

图3-53 中国香港地铁新标志（左）和西班牙电力技术企业阿塔其集团新品牌标志（右）

（3）设计字与文字组合如图3-54所示。

3.2.3 品牌标志的素材

品牌标志的造型要素为点、线、面、体和综合形态。品牌标志设计要根据品牌的特点、行业、个性特征、品牌理念、品牌愿景等，选择适当的造型要素去表现。创建品牌标志的造型素材可以分为以下三类。

图3-54 法国电信集团全资子公司的标志(左)和计算机软件公司Adobe的标志(右)

1. 具象素材

标志采用自然图形所构成的素材相当广泛,有动物、人物、植物、各种器物、建筑以及自然景观等。这种类型的标志大多采用写实的自然形象,因而在"形"上更为生动,更富有情趣,便于受众接受。这种写实的自然形象并非绝对真实,而是经过高度加工、概括提炼后的神似,从生活真实上升到艺术真实。

(1) 人体造型的标志如图 3-55 所示。

图3-55 瑞士足球联赛(Swiss Football League)(左)和强弓(Strongbow)苹果酒新品牌标志(右)

(2) 动物造型的标志如图 3-56 所示。

图3-56 彪马品牌标志(左)和鳄鱼品牌标志(右)

(3) 水果造型的标志如图 3-57 所示。
(4) 物件造型的标志如图 3-58 所示。
(5) 自然/植物造型的标志如图 3-59 所示。

🕀 图3-57 德国人造黄油品牌Deli Reform（左）和北美市场家喻户晓的子品牌康尼格拉食品(ConAgra Foods)的标志（右）

🕀 图3-58 Windows的标志（上）和兰博基尼的标志（下）

🕀 图3-59 阿迪达斯的三叶草标志（上）和信诺保险集团的标志（下）

（6）建筑造型的标志如图3-60所示。

🕀 图3-60 法国圣戈班集团的标志（上）和美国劳氏公司的标志（下）

2. 抽象素材

（1）圆形标志如图 3-61 所示。

图3-61 惠普的标志（左）和韩国LG公司的标志（右）

（2）四方形标志如图 3-62 所示。

图3-62 日本尼康公司的标志（左）和法国手机公司SFR的标志（右）

（3）三角形标志如图 3-63 所示。

图3-63 世界第二大矿业公司淡水河谷的标志（左）和横跨美国各州的供应链服务公司McLane的标志（右）

（4）多边形标志如图 3-64 所示。

图3-64 中国石油公司的标志（左）和超人的标志（右）

3．文字素材

（1）汉字标志如图3-65所示。

🔸 图3-65　五粮液的标志（左）和蓝月亮品牌的标志（右）

（2）字母标志如图3-66所示。

🔸 图3-66　谷歌的标志（左）和Visa的标志（右）

（3）数字标志如图3-67所示。

🔸 图3-67　跨国企业3M的标志（左）和便利店7-Eleven的标志（右）

3.2.4　品牌标志的变形设计

品牌标志除了基础的表现形式以外，在广告宣传、设计装帧或者一些特殊场合需要强化标志认同时，可以采取变形样式重新组合。变形标志的前提是以基础标志为原型，进行包括反白、变形、空心、线条化、多形态变化等手法进行延伸变化。

案例：

Turnstyle设计公司的Steve Watson为自己公司设计的一些视觉应用系统（图3-68），设计大亨Wolff Olins设计的著名会计师事务所普华永道（pwc）的全新品牌视觉系统。Wolff Olins先后设计了伦敦2012奥运会、美国在线（AOL）和纽约出租车（NYC）等具有颠覆性的标识系统（图3-69）。

🔸 图3-68　Turnstyle设计的公司信封、名片等

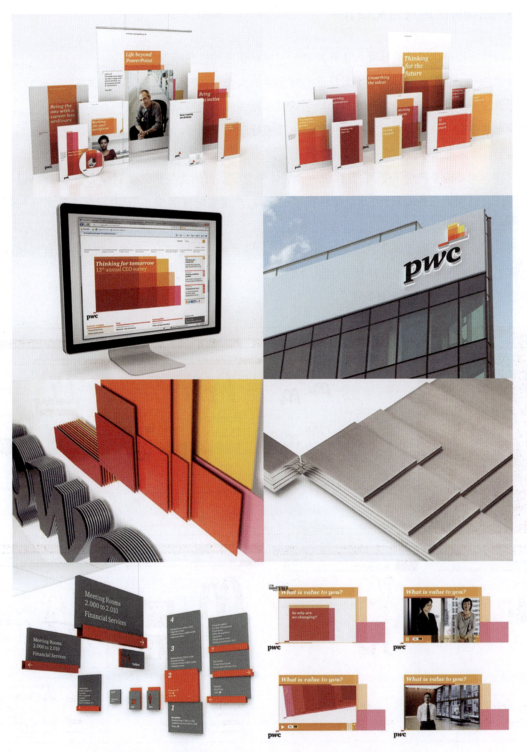

✝ 图3-69 著名会计师事务所普华永道（pwc）的品牌视觉系统

普华永道的标志中,方形块多形态变化彰显公司不断扩张与构建的雄心。通过对方块形的灵活变化,使其标志可以适合于多种媒体的空间版式,给人一种力量感及灵活感。

标志变形的设计主要是为了扩大标志的使用范围,造型以原型为基础,根据使用场合和主题变化而设计。标志变形设计要以辅助性和实用性为标准,表达出多形态标志变形的美感和灵活性,才能让人印象深刻,产生好感。

3.2.5 品牌标志的规范化设计

通常品牌标志规范化设计的标准方法有两种:网格标识法和比例标识法。

网格标识法——在正方形网格上配置标志和标明字的大小、线的宽度及空间比例关系。

比例标识法——以图形的整体尺寸作为标示这部分比例关系的基础。

品牌标志要平衡、匀称,避免元素间架结构缺失造成标志视觉不雅,尤其要注意以下四点。

(1) 角形。角形是指那些包含一定角度的图形。

(2) 对称。对称能够产生平衡,它是评价一个物体视觉吸引力的主要因素。对称会带来秩序、消除紧张。

(3) 比例。比例能拓展视野,因此能抓住更多的场景,产生支配性美感。所以,比例也是另一种影响我们对造型认识的主要因素。

(4) 尺寸。个性通常融于特定的形状之中,尺寸大的形状就认为强有力、尺寸小我们认为纤细和虚弱。许多企业通过调节尺寸大小来表现其品牌力度、活力、效果。

下面是麦当劳的VI手册(图3-70)。

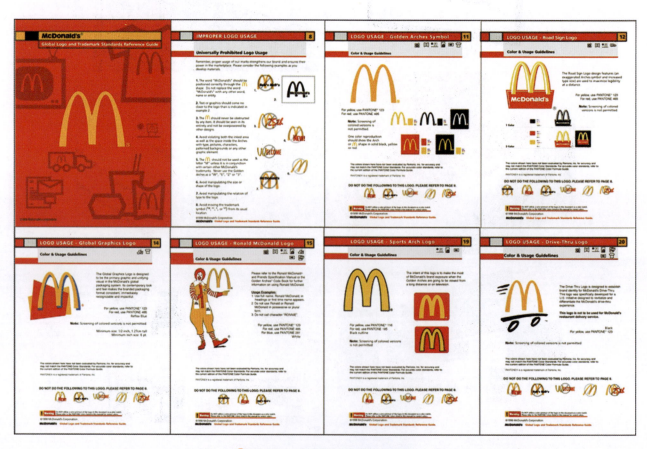

图3-70　麦当劳VI手册部分页面

3.3　其他基础设计系统

3.3.1　品牌标准字

品牌标准字也可称为专用字体、个性字体等，它是对品牌所涉及的主要文字和数字等进行的统一设计，并且通过个性化的字体来表达品牌的内涵。标准字的范围涵盖中文、英文、阿拉伯数字或其他文字等字体，包括品牌名、企业名、产品名、员工名、广告词、刊头、标题、地址和电话等，不同内容的标准字应该各成一体有所区别。品牌的个性字体蕴藏丰富的品牌情感内涵，是品牌塑造中的一个重要的视觉元素。要设计出富有个性的字体，通常需遵循下面的三大原则。

1．与众不同

在关键内容（品牌名、企业名、产品名等）方面，倘若竞争品牌已经使用相关内容，那就应毫不犹豫地放弃，以便于区分和识别。

2．体现个性

由于字体的笔画、结构和字形的设计可体现品牌精神、经营理念和产品特性等丰富内涵，不同的字体可以表达不同的个性和风格，传达不同信息。因此，体现个性这个原则非常关键，所选择或设计的字体一定要能够充分体现品牌所具有的个性，否则效果将南辕北辙。选什么样的字体才能够更好地体现品牌的个性，首先，需要设计师具有较高素养，对字体的风格和个性有深刻的理解；其次，让目标受众中的意见领袖们来参与测试，使所选字体更加民主而符合时代潮流。

3．协调一致

在设计时一定要考虑字体与标志等品牌元素组合时能够协调一致，对字距和造型要作周密地规划，注意字体的系统性和延展性，以适应于各种媒体和不同材料的制作，适应于各种物品大小尺寸的应用。当个性字体确定之后，可以将其配置在标准的方格或斜格之中，并标明字体的高、宽尺寸和角度、位置等关系，以便以后复制和应用，形成一致、统一的风格。

3.3.2　品牌颜色管理

品牌的标准色彩是用来象征品牌，并应用在视觉识别设计中和所有媒体上的制定色彩。透过色彩对知觉刺激的心理反应，可表现出品牌理念的特质，体现出品牌所属属性和情感。标准色在视觉识别符号中具有强烈的识别效应，它能突出品牌与竞争对手的差别，并创造出与众不同的色彩效果。标准色的选用是以国际标准色为标准的，品牌的标准色使用不宜过多，通常不超过三种颜色。

1．色彩心理学

根据美国 KISSMetrics 的研究报告：
（1）93% 顾客在购物时最在乎的是颜色以及外观。
（2）85% 顾客直接表明颜色是购物时最主要的考量。

(3) 当品牌标示用对颜色,顾客根据颜色辨识该品牌的信心会提升 80%。

因此在打造品牌个性上,颜色的选取至关重要。不同的色彩带给人不同的感受,品牌的色彩在某种程度上比品牌标志的形态更为吸引视线,因此色彩的选取也必须经过一番斟酌。不同色相有着不同的性格和情感意味,表 3-1 列举了主要色彩的象征意义。

表 3-1 不同色彩的象征意义

颜 色	象 征 性
黑色	象征权威、高雅、低调、创意;也意味着执着、冷漠、防御
灰色	象征诚恳、沉稳、考究。其中的铁灰、炭灰、暗灰在无形中散发出智能、成功、强烈权威等强烈信息;中灰与淡灰色则带有哲学家的沉静
白色	象征纯洁、神圣、善良、信任与开放;但身上白色面积太大,会给人疏离、梦幻的感觉
海军蓝(深蓝色)	象征权威、保守、中规中矩与务实
褐色、棕色、咖啡色	典雅中蕴含安定、沉静、平和、亲切等意象
红色	象征热情、性感、权威、自信,能量充沛
粉红色	象征温柔、甜美、浪漫、没有压力、女性化的热情
桃红色	象征洒脱、大方、性感
橙色	给人亲切、坦率、开朗、健康的感觉,浪漫中带着成熟的色彩,安适、放心
黄色	警告的效果,象征信心、聪明、希望;淡黄色象征天真、浪漫、娇嫩
绿色	绿色给人无限的安全感受,象征自由和平、新鲜舒适;黄绿色给人清新、有活力、快乐的感受;明度较低的草绿、墨绿、橄榄绿则给人沉稳、知性的印象
蓝色	明亮的天空蓝,象征希望、理想、独立;暗沉的蓝,意味着诚实、信赖与权威,正蓝、宝蓝在热情中带着坚定与智能;淡蓝、粉蓝让人放松
紫色	紫色是优雅、浪漫,并且具有哲学家气质的颜色,被引申为象征高贵的色彩;淡紫色的浪漫带有高贵、神秘、高不可攀的感觉;深紫色、艳紫色则是魅力十足、有点狂野又难以探测的华丽浪漫

2. 品牌色彩运用统计

不同行业的色彩运用也不相同。图 3-71 所示为荷兰 GraphicHug 为全球著名品牌形象色彩不完全统计图谱调查,调研结果显示蓝色是品牌偏爱的色彩基调,其次是红色。

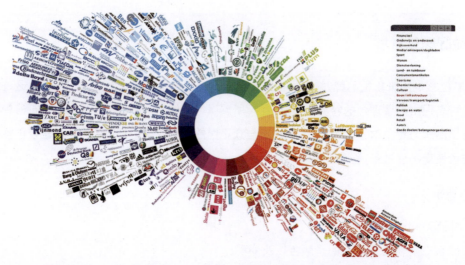

figure 图3-71 荷兰 GraphicHug制作的国际知名品牌标志色彩统计信息分析图

在品牌色彩选用的研究上,贤草品牌设计顾问公司收集整理了不同行业的品牌标志设计偏向色彩。图 3-72 为国际上主流乳制品企业及品牌的标志调研,可以发现这些主流的品牌标志在色彩上为了衬托牛奶的洁白,约 80% 的品牌采用了蓝色作为主色,其次是红色,尤其在日本乳制品品牌中使用较多。

图3-72　国际主流乳制品企业品牌标志

图 3-73 则是全球 163 个保险品牌标志色彩的展示图。从图中可以发现，蓝色标志因其给人一种庄重稳健的心理感觉，而成为保险行业最喜爱的颜色。

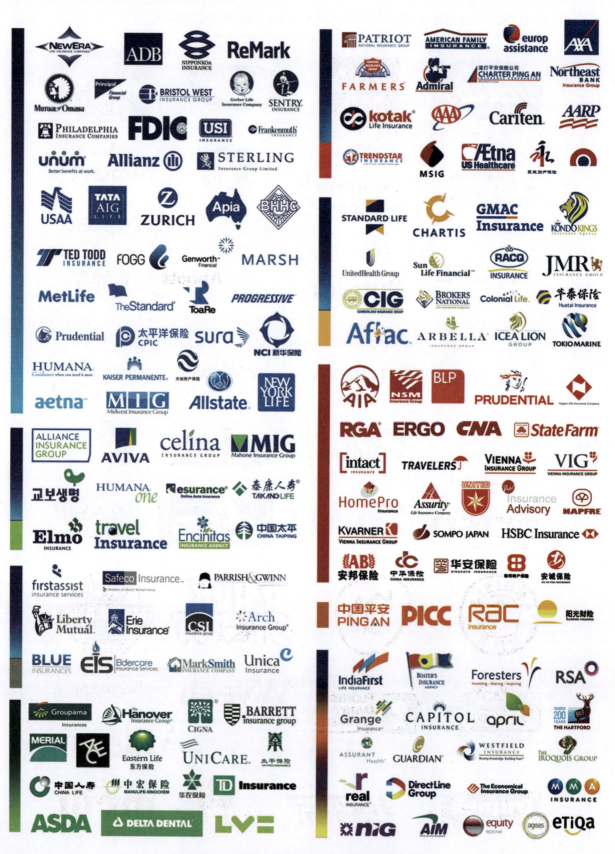

图3-73　全球163个保险品牌标志色彩展示图

如图 3-74 所示,在世界 100 强网络品牌色彩展示图中可以看到,虽然网络世界色彩缤纷,但是蓝色系和红色系仍是品牌的两大阵营。

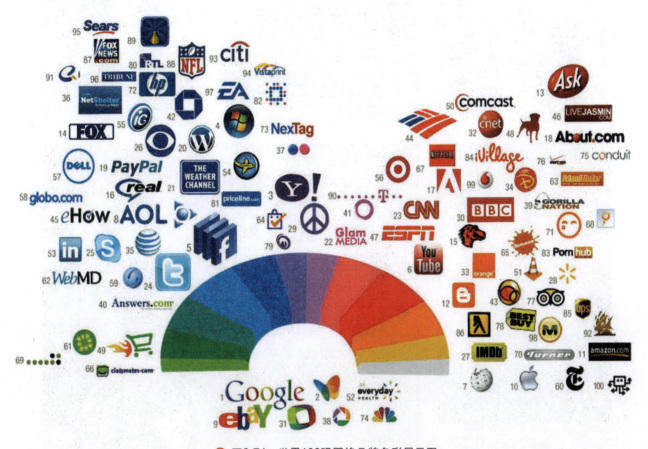

图3-74 世界100强网络品牌色彩展示图

当然,颜色的选择各有各的优缺点,选取大众公认的保守色彩可以保证不会出错。但是千篇一律未必是最佳,关键还是要结合品牌理念和品牌个性主张来选择品牌形象的主打色。

除了主色彩的心理感受外,色彩的搭配也是设计人员需要考虑的。往往一个标志或品牌配色由多种色彩组成,延伸色彩也多种多样,色彩之间的互相搭配能够产生出新的感觉。

3.3.3 品牌象征图案

品牌象征图案是为了配合基本要素在各种媒体上广泛应用而设计的。在内涵上要体现品牌理念,起到衬托和强化品牌形象的作用。通过象征图案的丰富造型,来补充标志符号建立的品牌形象,使其意义更完整、更易识别、更具表现力。象征图案在表现形式上,采用简单抽象并与标志图形既有对比又保持协调的关系,也可由标志或组成标志的造型内涵来进行设计。基本要素组合使用时,要有强弱变化的律动感和明确的主次关系,并根据不同媒体的需求作各种展开应用的规划组合设计,以保证品牌识别的统一性和规范性,强化整个系统的视觉冲击力,产生出视觉的诱导效果。

案例:

下面介绍英国 West Cornwall Pasty 公司的标志和应用。该餐饮公司于1998年成立,主要在本土经营传统的馅饼、咖啡、面包等食物(图 3-75)。

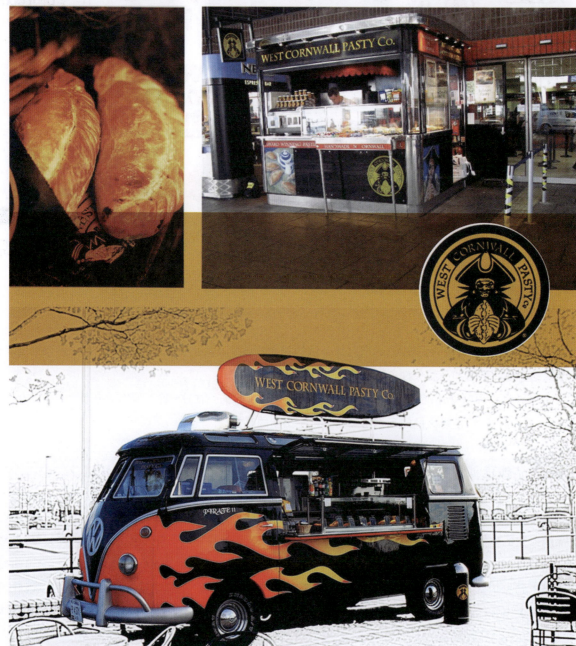

🕆 图3-75 英国West Cornwall Pasty公司的标志和应用

3.3.4 品牌代言吉祥物

品牌代言吉祥物以可爱的人物或拟人化形象来争取社会大众的注意和好感。品牌代言吉祥物强调了品牌性格,活跃了品牌形象,能够使消费者建立与品牌的亲密关系,拉近与品牌的距离。动物形态拟人化表现出极大趣味性,从而给受众留下深刻印象,如天猫商城的天猫,腾讯公司的企鹅,米其林公司的必比登等。

案例:

图 3-76 中为大家展示的是劲量电池公司的吉祥物"电池小子"。

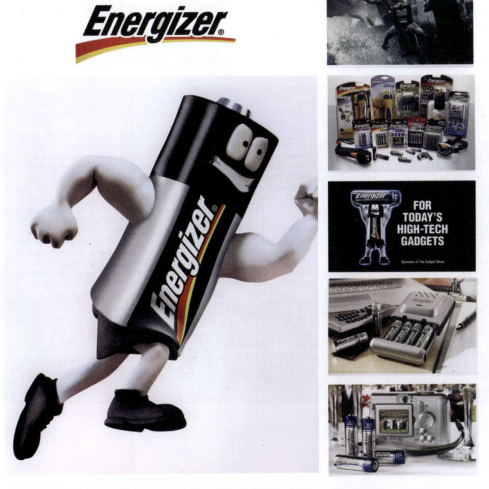

图3-76 劲量电池公司标志和其吉祥物"电池小子"

3.4 应用设计系统

3.4.1 视觉应用系统项目分类

视觉要素应用系统设计,即是对基本要素系统在各种媒体上的应用做出具体而明确的规定。当品牌视觉识别最基本要素标志、标准字、标准色等被确定后,就要从事这些要素的传播作业,开发各应用项目,使受众在各

个层面了解该品牌,建立起品牌形象。视觉设计要素系统因品牌规模、产品内容而有不同的组合形式,最基本的是将品牌名称的标准字与标志等组成不同的单元,以配合各种不同的应用项目。当各种视觉设计要素在各应用项目上的组合关系确定后,就应严格地固定下来,以期通过同一性、系统化的品牌视觉模式来加强品牌形象的作用。应用要素系统大致可分为以下几类。

1．办公事务用品

办公事务用品的设计制作应充分体现出强烈的统一性和规范性,表现出品牌理念与个性。其设计应规定办公用品的标志图形安排、文字格式、色彩套数及所有尺寸,以形成办公事务用品的完整、精确和统一规范的格式,给人一种全新的感受并表现出品牌的风格,也便于品牌文化向各领域渗透传播。办公事务用品包括信封、信纸、便笺、名片、徽章、工作证、请柬、文件夹、介绍信、账票、备忘录、数据袋、公文表格等。

案例：

如图 3-77 所示为 Interbarand 设计的一组办公用品,客户是 THE SHARP。

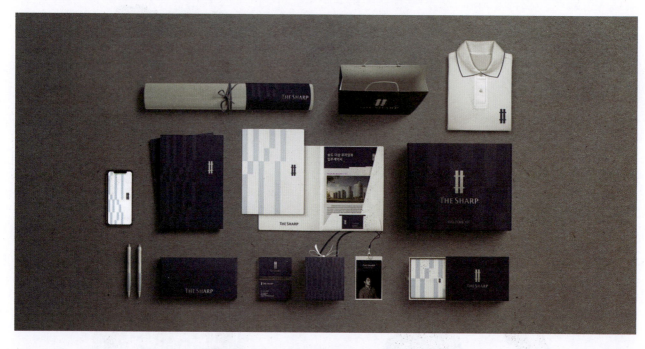

✤ 图3-77　Interbarand设计的一组办公用品

2．环境和指示

品牌的理念要传播出去,必定与人们日常接触到的公共环境发生联系,才能推送出品牌信息。环境和指示包含有品牌的外部建筑环境设计,它是品牌形象在公共场合的视觉再现,是一种公开化、有特色的群体设计,它标志着品牌面貌特征。借助对企业周围环境的设计,突出和强调品牌识别标志,充分体现品牌形象统一的标准化、正规化和品牌形象的坚定性。外部建筑环境设计主要包括：建筑造型、旗帜、门面、招牌、公共识标牌、路标指示牌、广告塔等。

案例：

如图 3-78 所示是 JWT 为 Kraft Foods 设计的题为"Really, Really Big Cake"的大型广告海报。

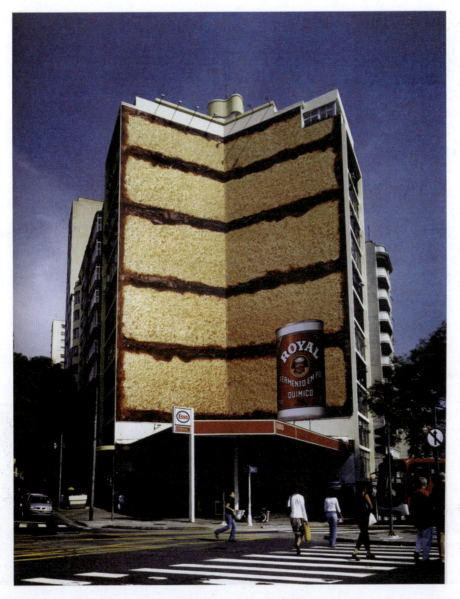

🔶 图3-78　JWT为Kraft Foods设计的题为"Really, Really Big Cake"的大型广告海报

环境和指示设计还包含内部建筑环境的指示设计,是指品牌办公空间、销售庭、会议室、休息室、产房内部环境形象。设计时把品牌识别标志贯彻于室内环境之中,从根本上塑造、渲染、传播品牌识别形象,并充分体现品牌形象的统一性。内部建筑环境指示设计主要包括:品牌内部各部门标示、品牌形象牌、吊旗、吊牌、POP广告、货架标牌等。

3.交通工具

交通工具是一种流动性、公开化的品牌形象传播方式,能够以其反复重现瞬间记忆的形成达到传播品牌形象的目的。设计时应具体考虑它们快速流动的特点,要运用标准字和标准色来统一各种交通工具外观的设计效果。品牌识别标志和字体应醒目,色彩要强烈,才能引起人们注意,并最大限度地发挥其流动广告的视觉效果。主要包括轿车、中巴、大巴、货车、工具车、服务性的飞机等。

案例:

如图3-79所示,麦当劳的这组广告巧妙地利用了挖掘机巨大的铲子和广告支架,显得创意十足。

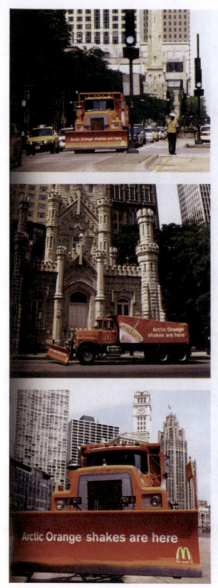
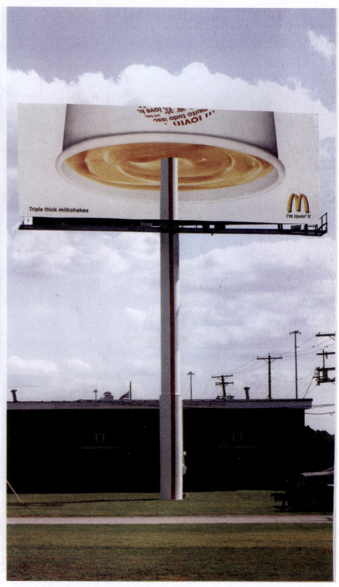

图3-79 麦当劳品牌形象传播组图

4．服装服饰

整洁高雅的服装服饰统一设计，可以提高品牌员工的归属感、荣誉感和责任意识。更重要的是，在与受众面对面服务领域，能够起到辨识作用，促进工作效率的提高。制服的设计应严格依据工作的范围、性质和特点来设计符合不同岗位的着装。主要有经理制服、管理人员制服、员工制服、礼仪制服、文化衬衫、领带、工作帽、胸卡等。

5．广告媒体

品牌企业选择各种不同的媒体和广告形式对外宣传，既是一种长远、整体、宣传性极强的传播策略，也是现代企业传达信息的主要手段，可在短期内以最快的速度，在最广泛的范围中将企业信息传达出去。广告媒体形式主要有电视广告、报纸广告、杂志广告、路牌广告、招贴广告等。

6．产品包装

品牌产品是品牌的经济来源，它包括了在市场上流通的产品和产品包装。产品包装起着保护、销售、传播企

业和产品形象的作用,是一种记号化、信息化、商品化的品牌形象,代表该产品品牌的形象,并象征着商品的档次和购买者的身份地位,所以系统化的包装设计具有强大的推销作用。成功的包装是最好、最便利的宣传,是介绍企业和树立良好品牌形象的途径。产品包装主要包括纸盒包装、纸袋包装、木箱包装、玻璃包装、塑料包装、金属包装、陶瓷包装、包装纸等。

案例：

Alternative Organic Wine 品牌酒品包装非常漂亮,同时突出了酒的环保特征,获得了 The Dieline Awards 2012 冠军。该包装由 The Creative Method 设计公司设计（图 3-80）。

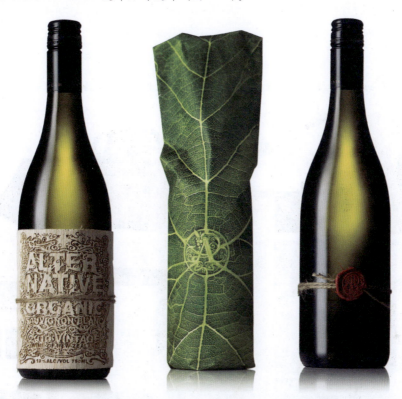

图3-80　Alternative Organic Wine品牌酒品包装

7. 店面、招牌

具有实体门面店的品牌,店面的设计起着重要的作用。店面设计主要是为了品牌形象能够直接对接客户端的销售和沟通,它是一个终端设计,以品牌识别标志为导向,传播品牌形象为目的,将品牌形象组合表现在店面形象的设计上。品牌店面设计也是一种行之有效的广告形式,主要有店面设计、店铺内装、指示设计等。

8. 陈列展示

陈列展示是品牌营销活动的一种,是以突出品牌形象对企业产品或企业发展历史的展示宣传活动。在设计时要突出陈列展示的整体感、顺序感和新颖感,以表现出品牌风格。陈列展示主要包括有橱窗展示、展览展示、货架商品展示、陈列商品展示等。

9. 印刷出版物

品牌的印刷出版物品代表着品牌形象,直接与品牌利益关系者和社会大众进行交流。设计应有良好的视觉效果,应充分体现出强烈的统一性和规范化,表现出品牌内涵。设计编排要一致,固定印刷字体和排版格式,并将

品牌标志和标准字统一安置于某一特定的版式，营造一种统一的视觉形象来强化公众的印象。主要包括品牌简介、商品说明书、产品简介、品牌简报、年历等。

10．网络推广

较之于传统传播方式，网络传播无论从其时效性还是广泛性都有卓越的优势，因此网络品牌的设计越来越受到重视。在网络推广品牌，文化和图形信息更新快速，这要求应用设计灵活性强、图形的使用注重品牌风格的统一性，在变化中保持一致，用标志和辅助图形的延伸力，表达品牌形象的整体感。也可以借助交互方法，增加受众和品牌的互动，这些都是品牌在网络应用设计中可以展现给消费群的。主要包括品牌的主页、品牌活动介绍、品牌代言人展示、品牌商品网络展示或销售等。

案例：

图 3-81 为国家地理品牌的一组应用设计，包括杂志、背包、衣服、办公用品及办公场景等。

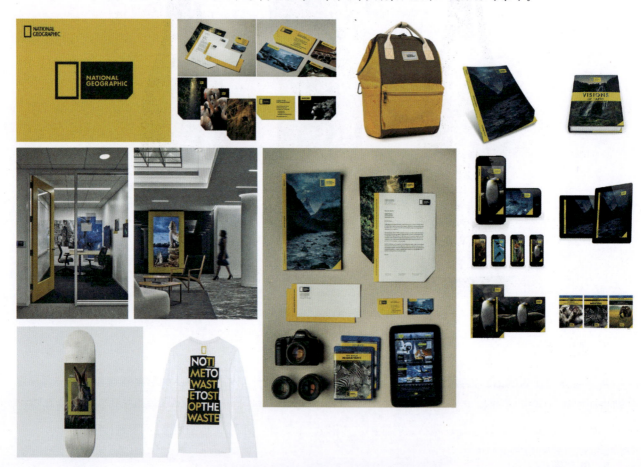

图3-81　国家地理标志及其应用系统设计

3.4.2　视觉应用设计开发程序

如图 3-82 所示是视觉设计开发程序的流程图。

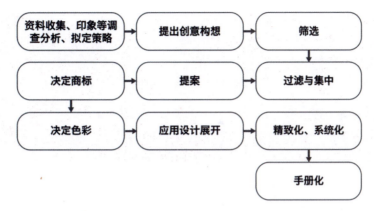

图3-82 视觉应用设计开发程序流程图

3.4.3 视觉应用设计规范

视觉应用设计规范,即是对基本要素系统在各种媒体和界面上的应用所做出具体而明确的规定。品牌的视觉识别最基本要素即标志、标准字、标准色等被确定后,就要根据视觉设计应用规范对这些要素进行精细化作业,开发各应用项目。品牌各视觉设计要素的组合系统,因品牌规模、产品内容而有不同的组合形式,最基本的是将品牌名称的标准字与标志等组成不同的单元,以配合各种不同的应用项目。当各种视觉设计要素在各应用项目上的组合关系确定后,就应严格地固定下来,不能随意改变,以达到统一性和系统化。通过加强视觉系统和标准的应用规范,强化品牌的形象价值,也有利于管理和维护品牌。

练习

1. 选择一个品牌或者自己虚拟一个品牌,规定它的品类、理念、目标消费者等限制条件,然后为它设计一套简单的视觉应用系统。

2. 根据文中对标志的分类,在每个类别中找出另外 3 个符合该特征的标志。

第 4 章 品牌传播

4.1 品牌传播概论

品牌传播的目的就是将品牌推广出去,提升品牌的资产和促进品牌产品或服务的销售,是品牌形象塑造的主要途径。经营一个品牌,产品品质精良是立足之本,但有一套有效的品牌传播沟通策略,在信息化的社会其重要性与产品品质同样重要。通过品牌传播,可以使品牌为广大消费者和社会公众所认知,使品牌迅速发展;通过有效品牌传播,还可以实现品牌与目标市场的有效对接,为品牌及产品进占市场、拓展市场奠定宣传基础。事实上,品牌传播就是以品牌识别体系为基础,为品牌和消费者之间搭建沟通桥梁,是品牌和消费者对话的工具。品牌传播包含多种传播形态,产品的外观设计和包装是一种传播形态;产品在不同地域的货架销售摆放是一种传播形态;在电视、报刊、网络媒体等打广告是一种传播形态;制定大众化的价格或是高价策略是一种传播形态;降价促销、赠送礼品或是从不打折也是一种传播形态。品牌传播根据不同品牌的战略目标、竞争环境、产品线,以及受众的品牌意识、品牌态度、品牌定位等不同,而制定相异的品牌传播方式。

商品力、品牌文化和品牌联想等是构成品牌力的要素,而这些要素只有在传播中才体现出它们的力量。品牌力主要是站在消费者的角度提出的,要使有关品牌的信息进入大众的心脑,唯一的途径是通过传播媒介,传播过程中的竞争与回馈对品牌力有很大影响。传播由传播者、媒体、传播内容、受众等方面构成的一个循环往复的过程,充满竞争和回馈。首先,因为现代社会信息发达,人们逐渐学会了有选择地记取、接受,即只接受那些对自身有用或有吸引的、满足需要的信息,传播中塑造品牌力就必须考虑到如何才能吸引、打动品牌的目标消费者,考虑如何在传播中体现出品牌能满足更大需求的价值;其次,传播过程是一个开放的过程,随时可能受到外界环境的影响,在现实生活中,外界环境通常会对传播过程产生制约、干扰,从而影响传播的进行。

品牌传播的主要战略涉及许多方面。图 4-1 为某公司品牌传播与销售的流程图,从产品和品牌识别体系伊始,通过各种沟通与传播工具,将品牌推入消费者群。

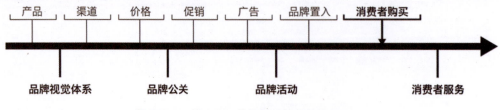

图4-1 某公司品牌传播与销售的流程图

案例:

如图 4-2 所示,为大家介绍一组比较早的案例,来自日本麒麟品牌的一系列传播形态,包括产品、包装、宣传

品、展示方式等环节,虽然现在这些图片看上去时间有点久远了,但是它们的设计却没有被淹没在时间的河流中,依然显得历久弥新。

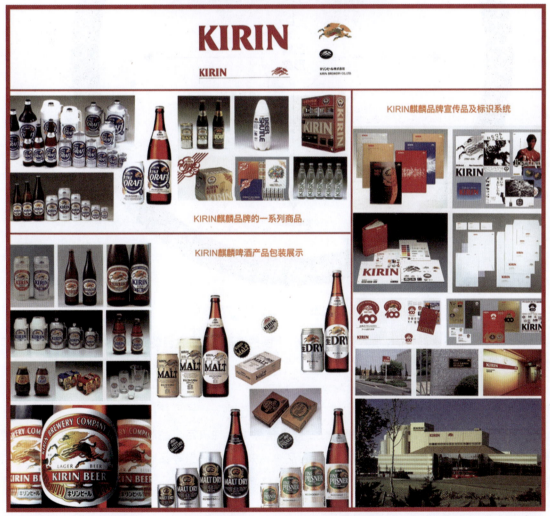

图4-2　日本麒麟品牌传播案例

4.1.1 品牌传播策略

使受众尽可能多看到企业及品牌的方法,就是多增加视觉传播的面和点,迫使受众留下印象并强化这个印象。品牌传播覆盖方方面面,包括市场调查、信息传达、人事、革新等(图4-3)。在商品流通阶段,需要包装、广告、推销及推销人员、现场活动;品牌的信息传达活动包括市场PR、品牌识别及应用、设计化、展示、印刷、输送工具、建筑物、办公场所、室内设计、备用品等;在人事方面,寻求符合企业的人才;衣着方面,显示出品牌专属的制服;技术革新方面,显示出创造性、进步性;经营方面呈现多样化、多元化。

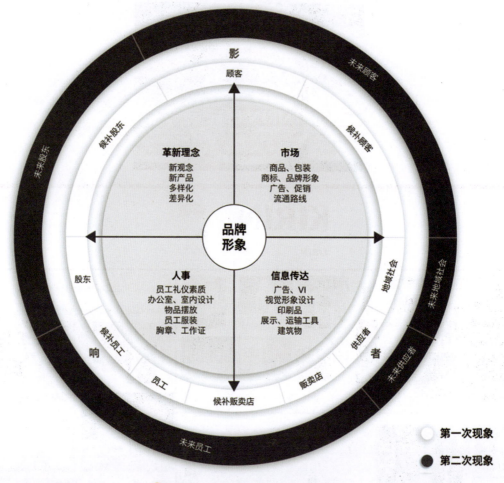

图4-3 企业及品牌发生作用的场合

品牌传播也并不是随意进行的,它需要传播方法、手段的选取,传播途径的选择,传播范围的取舍。简言之,品牌传播需要策略。

1. 信息聚合

品牌传播是动态的过程,动态信息的聚合性由静态信息聚合性决定。品牌表层因素如名称、图案、色彩、包装等,信息含量尚是有限的,但产品特点、品牌价值、品牌认知、品牌联想等品牌深层次的因素,聚合了丰富的信息,这些共同构成品牌传播的信息源,决定品牌传播本身信息的聚合性。

在信息传播时需要考虑以下几个问题。

(1)呈现单一信息还是多种信息,可以根据产品因素、媒体因素、消费者因素来考虑。

(2) 传播信息以正面信息为主。

(3) 传播信息的主打优势信息。

(4) 根据消费者理性诉求及感性诉求双方面权衡取舍传播信息。通常,理性诉求指消费者通过寻找有力证据证明产品的优势,或者通过与同类产品的比较来呈现优势。感性诉求指消费者通过情感迁移,赋予品牌和产品特有的感性价值,获得心理满足。理性诉求常用文字描述主观信息,感性诉求常用视觉符号传达情感。

案例:

图4-4～图4-6是宝洁公司旗下的FAIRY洗洁精品牌的信息,多角度为消费者呈现了关于FAIRY的多重信息。其中,图4-4从不同角度展示了FAIRY的产品及其包装;而图4-5和图4-6则创造性地展示了FAIRY洗洁精超强的功能性。但是它们又有明显的区别,它们针对FAIRY的不同功能而展开,分别突出了产品的去油污能力和产品的温和环保性能。

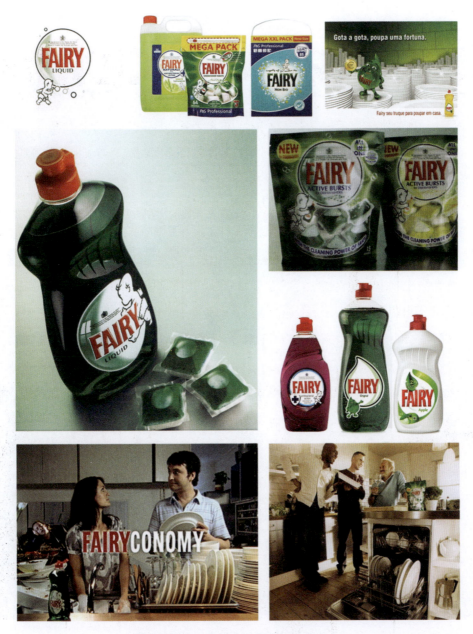

图4-4　FAIRY洗洁精产品介绍

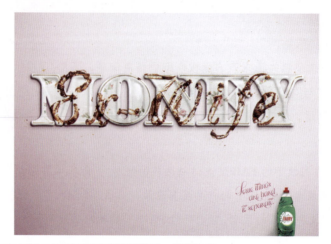
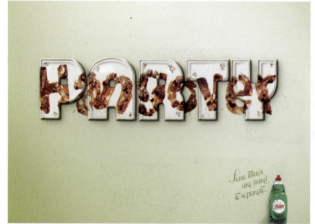
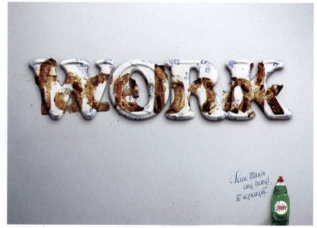

图4-5　FAIRY洗洁精去油污能力创意广告

图4-6　FAIRY洗洁精婴儿友好型产品创意广告

图 4-6（续）

2．媒介多元

信息的传递要靠媒介来发挥作用，传统的大众传播媒介包括报纸、杂志、电视、广播、路牌、海报、DM、车体、灯箱、楼宇、超市、POP等；现代以网络为主的媒介，统称为新媒体。新媒介的诞生与传统媒介的更新共同打造出一个传播媒介多元化的新格局，呈现出百花齐放、百家争鸣的新气象。

选取媒体的策略要考虑以下几个问题。

（1）媒体的类别组合，就是在哪些媒体上投放。可根据目标受众接受信息的习惯来选择，也要考虑到竞争对手的策略来调整品牌的传播策略。

（2）同类媒体的选择和组合。品牌传播的预算、收效是考虑的主要因素。

（3）时间和空间组合。根据接触率、阅读率、收视率、视听率的高低，以及环境因素考虑。

（4）重复传播的频率。短时间高密度重复传播，适合产品导入时期的短期提升认知度；长期低密度的重复传播，适合维持已有名气的品牌。此外，频率的选择关乎消费者的态度、情感，如果选择不当可能引起厌恶。

案例：

这组传播图片来自碧浪。图 4-7 是简单易懂的平面广告；图 4-8 是一组带有强烈生活气息和幽默感的户外广告；图 4-9 来自碧浪的一次品牌互动推广活动，名为 Ariel Fashion Shoot。用户可以通过社交网络 Facebook 上的应用控制图调节机器的方向和用力大小，来射击大玻璃盒子里的衣服，炮弹则是巧克力饮品、莓子酱和番茄酱。每个人有三次机会，赢家将会获得由碧浪洗衣粉清洗过的白T恤，路过的人都能参与进来。

3．可实施性

品牌传播系统的构成主要为品牌的拥有者和品牌的受众。二者通过特定的信息、特定的媒介、特定的传播方式，相应的传播效果、相应的传播回馈等信息互动之环节，而彼此产生联系。由于品牌传播不仅追求近期传播效

果的优化,而且追求长远的品牌效应,因此品牌传播总是在品牌拥有者与受众的互动关系中,遵循可实施性原则进行操作。

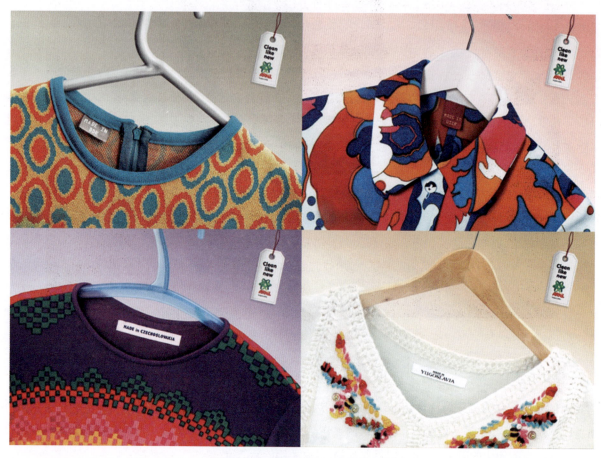

图4-7　碧浪的一组早期平面广告

图4-8　碧浪户外广告

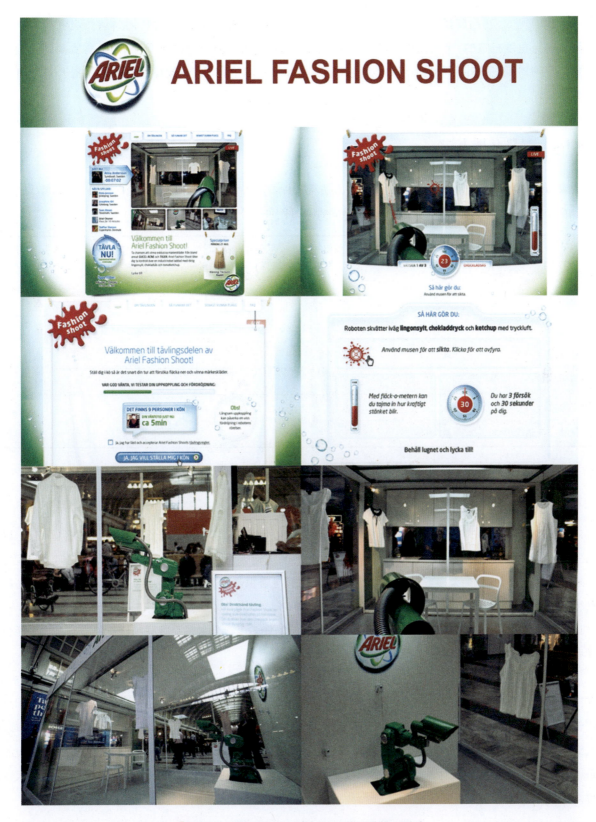

🔸 图4-9 碧浪Fashion Shoot品牌互动推广活动

4. 建立信任

传播的可信性是指消费者对品牌传播信息的信任程度。在品牌建设过程中,品牌所有者要向市场发布关于该品牌的信息,包括公关、新闻、广告等活动。但是传播的信息是否能够获得消费者的信任,就成为提高传播

效率的关键。例如,在品牌建设初期,采取公关的方式代替广告的形式更为可取,因为消费者觉得广告是品牌商家从自身角度打造的,但新闻媒体的客观报道则给消费者第三方行为的感受,从而具有更高的可信性。品牌要在不同时期,采取不同的组合传播策略,来建立和消费者的信任感,最终目的是为了提升消费者的品牌忠诚度。

4.1.2　品牌传播方法

品牌和消费者的沟通无处不在,主要的传播方法有五种:广告传播、视觉识别传播、公关传播、销售促进传播和人际传播,每种传播方法对应不同目的,产生不同效果(图4-10)。

	广告传播	视觉识别传播	公关传播	销售促进传播	人际传播
打响知名度	▲	▲	▲	▲	
介绍产品知识					▲
诱发兴趣		▲		▲	▲
引起欲望	▲	▲		▲	▲
维持偏好			▲	▲	
树立形象	▲	▲	▲		
强化品牌忠诚	▲		▲	▲	▲

🔼 图4-10　各种传播方法对于品牌传播的影响

1. 广告传播

广告作为一种主要的品牌传播手段,是指品牌所有者以付费方式,委托广告经营部门通过传播媒介,以策划为主体,创意为中心,对目标受众所进行的以品牌名称、品牌标志、品牌定位、品牌个性等为主要内容的宣传活动。人们了解一个品牌,绝大多数信息是通过广告获得的,广告也是提高品牌知名度、信任度、忠诚度,塑造品牌形象和个性的强有力的工具,是品牌传播的重心所在。

广告传播的优势在于:广告最容易迅速提高一个品牌的知名度;广告是品牌联想建立的工具;广告能强化消费者的品牌态度,促进消费者的品牌忠诚度。

广告在传播时应当注意:要寻找具有潜力的市场,进行市场研究,了解新的消费心理和消费习惯的需求,找到定位点后再运用广告等手段来宣传和美化产品,以吸引消费者;时机的把握要恰当,要根据不同的市场时期,对广告的制作和发布采取不同的策略应对;要打造连续性的广告,因为广告有滞后性,不一定能立竿见影,已投入的广告费是沉没成本,所以广告投放要持续,不可随意停止,否则就会引起很多臆测,从而给企业和品牌带来不利影响;考量广告媒介的选择和资源投入的比例,媒介的传播价值往往不均等,要经过评估选取自由配置最优值。

案例:

图4-11是麦当劳的一组新旧平面广告,可以看出经过了岁月的流逝和风格的轮回,麦当劳的广告依旧保持着它独有的创意性和幽默感。

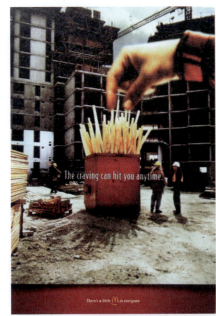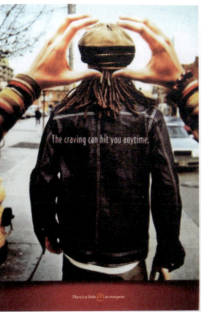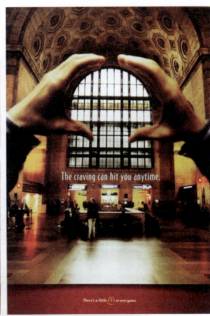

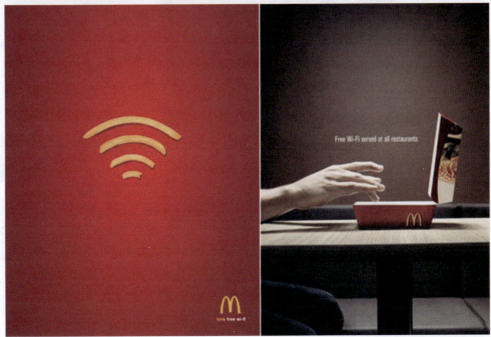

图4-11 麦当劳平面广告

2．视觉识别传播

视觉识别导入品牌中，使品牌视觉识别也是一种传播手段。产品、视觉符号本身就是一种传播媒介，利用自身的载体资源进行传播，品牌的核心识别要素也更加凸显。视觉传播是贯穿于整体传播的一个重要点，无论是广告传播中的广告设计视觉要素；公共关系传播中的品牌形象设计；销售促进传播中的员工衣着、活动现场的视觉感受；还是人际传播中的产品设计，这些品牌识别的符号要通过品牌视觉要素，才能被受众接触并了解到。在人类行为中，视觉行为是一个主要的沟通认知渠道，其次是听觉和触觉等感官。因而要达到提升品牌知名度的目的，品牌的视觉开发和维护必不可少。

案例：

如图 4-12 所示，Stranda 是一个滑雪度假胜地，标志以雪花的造型为灵感，显得晶莹剔透，平面广告则凸显了自由滑翔的快感。这是一个比较完整的视觉识别案例，基础系统中显示了标志、标准字体和标准色等信息，而应用系统则包括名片、册子、服装、车体、网站、平面广告、App 等诸多内容。

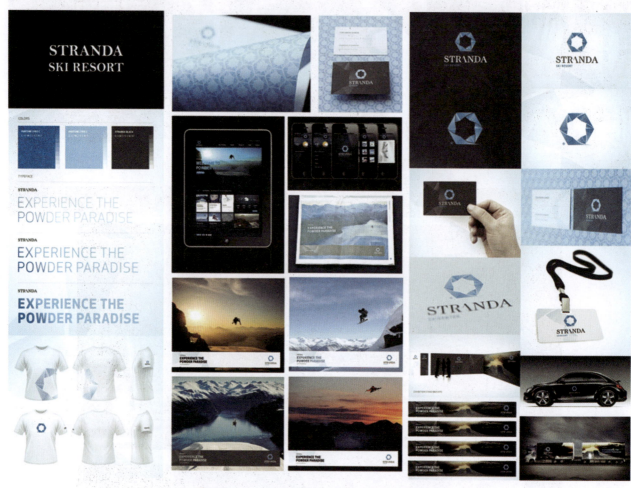

图4-12　Stranda滑雪度假胜地视觉识别系统

再来看品牌 Levi's 的案例。Levi's 的定位是年轻时尚的潮牌，因此它的平面广告（图 4-13）和店面设计（图 4-14）也更符合年轻人的品位，展现出一种帅气和生命力，展示的是一种理念和生活态度，这已经超越了牛仔裤本身的作用，表现出年轻人对于自由的渴望和率性展现自我的态度。其牛仔裤版型的立体剪裁也是大家喜爱 Levi's 的原因，因此，这一点在广告中也经常出现（图 4-15）。

3．公关传播

公关是公共关系的简称，公关传播是品牌形象、品牌文化、品牌个性等传播的一种有效解决方案，包含投资者关系、员工传播、事件管理以及其他非付费传播等内容。作为品牌传播的一种有效手段，公关能利用第三方的认证，为品牌提供有利信息，从而教育和引导消费者。

公共关系可以巧妙创新运用新闻点，塑造组织的形象和知名度，树立美誉度和信任感，帮助企业在公众心目中取得心理上的认同，这点是较之其他传播方式无法做到的；另外通过体验营销的方式，让难以衡量的公关效果具体化，普及消费文化或推行购买思想哲学；还有就是能够提升品牌的"赢"销力，促进品牌资产与社会责任增值；公共关系还能化解品牌危机，对于棘手的品牌危机起到挽回和维护的功能。

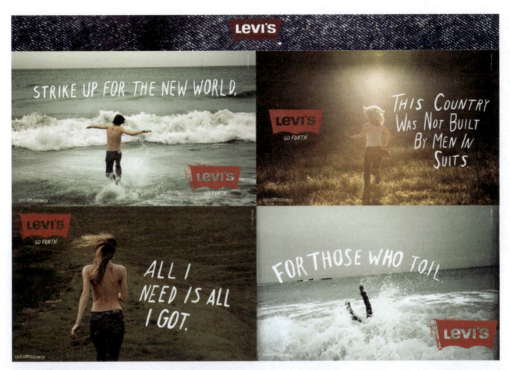

图4-13 Levi's平面广告

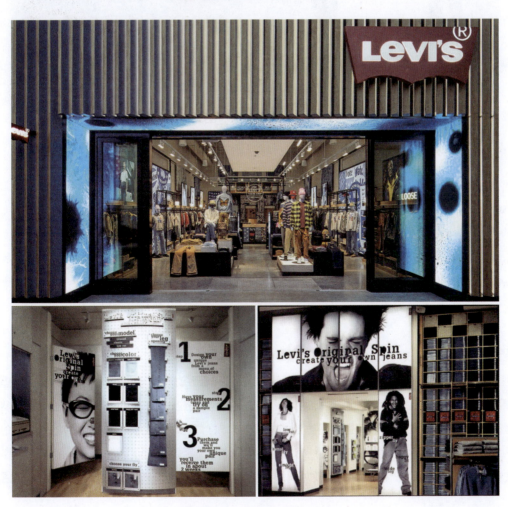

图4-14 Levi's店面设计

(图片来源为https://scottjacksonportfolio1.com)

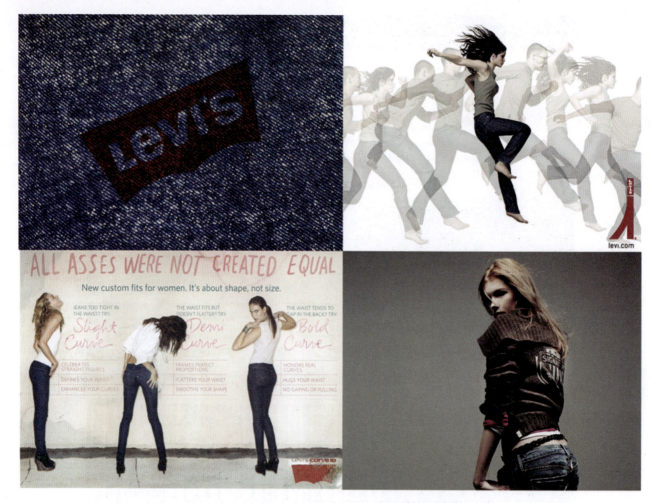

图4-15 展现Levi's牛仔裤大气剪裁的宣传海报

案例：

这个案例是关于AT&T。其推出了一个主题为"反思可能"的品牌推广活动（图4-16），试图向Nike、Target和Apple那样，从标志中去掉名称而只留下图形。《纽约时报》报道了该活动。本次活动由BBDO执行，CI部分仍由Interbrand设计。AT&T没有选择换标或是直接去掉文字的部分，而是采用了一种全新的、超级灵活的表现方式让标志成为一个百变神通。本次推广活动的细节可以在AT&T"反思可能"的网页中看到，可以通过这一平台看到标志的一些新变化。这次品牌推广还有一个目的，就是区别于其竞争对手Verizon，使AT&T拥有更为独特的品牌个性，不受竞争对手的影响。

4．销售促进传播

销售促进传播是指通过鼓励对产品和服务进行尝试或促销等活动而进行品牌传播的一种方式，其主要工具有：赠券、赠品、抽奖等。它的优点是能在短期内产生较好的销售反应，对于产品销量的增长会有很大促进。但销售促进也是一把双刃剑，尤其对品牌形象而言，大量使用销售推广会降低品牌忠诚度，增加顾客对价格的敏感，淡化品牌的质量概念，促使企业偏重短期行为和效益。因此如何选择传播方法因品牌企业而异，对小品牌来说，销售促进传播会带来很大好处，能节省广告费并促进销售，通过让利刺激，吸引消费者使用该品牌，但是对于大品牌来说，则不是最佳的选择方式。

5. 人际传播

人际传播是人与人之间直接沟通，主要是通过品牌相关人员的讲解咨询、示范操作和服务等行为，使公众了解和认识品牌，并形成对品牌的印象和评价。人际传播是形成品牌美誉度的重要途径，在品牌传播的方式中，人际传播最易为消费者接受。因为它为第一线的员工和消费者直接接触提供了一种互动的沟通渠道，并根据不同受众的特点、兴趣、偏好和需求来传达品牌精神和品牌信息，这是大众传播和广告传播等方法所无法做到的。人际传播要想取得一个好的效果，就必须提高人员的素质，只有训练有素的员工才能高效发挥其积极作用，才有助于品牌商品销售。

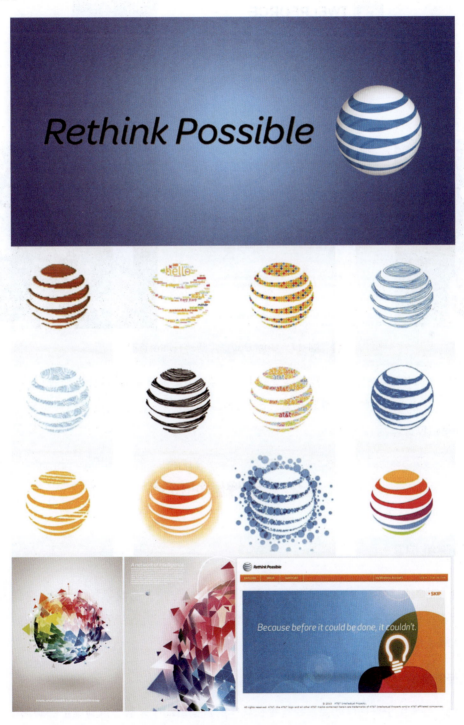

图4-16 Rethink Possible品牌推广活动

案例：

如图4-17所示，这个案例来自世界最大的电子产品零售商百思买（Best Buy）。为了更好且最大限度地唤起顾客的参与度，百思买选择了消费者最热衷的交流方式开展品牌推广活动。那么什么是时下人们最热衷的交流方式呢？非社交网络莫属。Best Buy此次的推广活动选择了Twitter作为平台，如果消费者有任何对于产品的问题都可以在线提问Best Buy的消费者服务团队。这样做不但提升了Best Buy的服务态度，而且提供给顾客十分舒服和熟悉的平台开展交流，这样更有利于品牌的推广和传播。

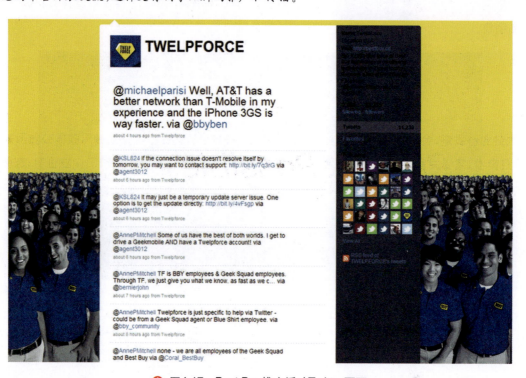

图4-17　Best Buy推广活动Twitter页面

品牌传播的效果与传播方式的选择及传播策略密切相关，如果选择不当、设计不合理，就不能达到预期的传播效果，也无法在受众心中形成特定的品牌形象。因此，品牌经营者在进行品牌传播时一定要把传播方式的选择和设计放在最重要的位置。

4.2　品牌维护概述

4.2.1　品牌维护

品牌建立后，品牌能够继续发展便时时刻刻离不了品牌的维护。品牌维护，就是品牌的所有人、合法使用人对品牌实行资格保护措施，以防范来自各方面的侵害和侵权行为。品牌维护包括品牌的经营维护、品牌的法律维护和品牌的形象维护三个方面。

1．品牌的经营维护

市场瞬息万变，经营维护好品牌就要求经营者在具体的营销活动中采取一系列维护品牌形象、保持和发展品牌市场地位的活动。

（1）维持良好的产品质量和服务质量。质量是建立在消费者心中最为牢固的印象，消费者对于品牌的质量认知直接决定了对于品牌形象的评价。因此，要做到日常的管理、评估品牌产品的质量，了解消费者对品牌质量的需求与评价。

（2）进行品牌的延伸或品牌的瘦身。当一个品牌发展到一定水平，品牌利用现有的品牌资源，可进行相关品牌线的扩展和品类的延伸。品牌延伸包括水平方向和垂直方向。水平方向指借助原有品牌影响力，选择产品新领域进行开发，垂直方向指加长品牌的生产线，分高、中、低端品牌。相应的，品牌瘦身即为水平和垂直方向的减少。

品牌延伸对于企业和品牌来说是一把双刃剑，品牌延伸的优点是为企业带来提高新产品上市的成功率、降低营销费用、扩大市场占有率、占领更多的细分市场、锁住顾客的购买行为、防止客户流失、提升品牌形象等。品牌延伸的缺点是稀释品牌资产、带来不利的品牌联想、损害品牌质量认知、改变品牌联想等。

案例：

图4-18所示是一个企业产业链横向延伸的案例，来自印度阿达尼集团公司（Adani Group）。该公司如今在全球范围内发展势头强劲，从1988年从事采矿业到港口输出，再到能源提炼，最后到油气分布一体化。现在它已经是国际性的煤炭贸易集团，旗下主要产业由资源开发、货品物流和能源提炼这三部分组成。因此，它迫切需要一个全新的视觉形象识别系统，使它的业务发展整合更为清晰明确。该设计由 Wolff Olins 设计公司制作完成，设计者运用不同的颜色和标识来区分在客户和工作团队上截然不同的三个产业：绿色主打经营矿业开采及贸易的资源开发，蓝色表示拥有全球渠道的货品物流，红色代表能源提炼和分配。而全新的理念"想要做到最大，只有做到最好"则高度概括了 Adani 公司的品牌精神。

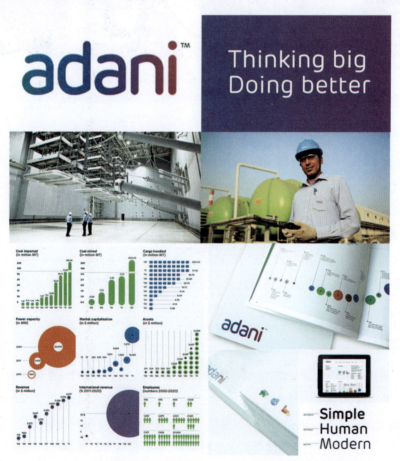

图4-18　印度Adani公司配合产业链延伸后的新视觉系统

（3）品牌特许经营维护。特许经营就是指特许经营权拥有者以合同约定的形式，允许被授权特许经营者有偿使用其名称、商标、专有技术、产品及运作管理经验等。特许经营包括配方特许、品牌或商标特许、经营方式特许、经营理念特许等内容。品牌特许是主要特许经营方式，出让品牌的使用权能够迅速扩大公司生产规模，提高品牌市场占有率和知名度。

把特许经营做得最好的公司非迪士尼集团莫属。据统计，迪士尼公司光在卡通形象标贴和玩偶制作上的这两项特许经营，每天的营业额就在10亿美元上下，给迪士尼公司带来近一亿美元的利润。图4-19所示是迪士尼和运动品牌Vans的合作联名系列产品。

✝ 图4-19　Vans与迪士尼的合作联名系列产品
（图片来源：https://www.sohu.com/a/257804252_390689）

2．品牌的法律维护

品牌的法律维护具有权威性与强制性，可使品牌得到最基础和最有力的保护。法律保护品牌商业标记，品牌防伪设计，品牌商业秘密和品牌侵权保护。索尼董事长盛田昭夫说："商标是企业的生命，排除万难捍卫之。"由此可见商标保护是第一要务。商标的法律保护要遵循注册在先、禁止混淆、反向假冒的原则，当品牌维护方发现有侵害品牌利益，品牌形象遭遇盗用等行为时，要拿起法律武器进行保护。

根据我国现行法律规定，负责保护商标专用权的部门为工商行政管理机关和司法机关，即商标保护的双轨制。当权利人发现侵权行为时可以向人民法院起诉，也可以向工商行政管理机关请求处理，能得到相应的补偿，维护和捍卫品牌的形象。

3．品牌的形象维护

品牌形象的维护需要品牌经营者长期努力，以求长期在消费者心目中保持一个好印象。品牌核心价值的维护和品牌声誉的维护是品牌形象维护的关键。品牌核心价值又可称为品牌精髓、品牌DNA，是消费者认同至产生偏好的原因，是一笔无形的资产。核心价值可以通过产品质量的提高，或采用营销传播方法的改善来维护。维护品牌口碑则要做到让消费者在与品牌接触中始终感到满意，在面临品牌负面评价和危机时，要及时处理。建立起品牌与消费者的共鸣，将品牌核心价值和口碑声誉保护好，才能促使受众从心里依恋到行为忠诚、从品牌试用

到主动诉求,一步一步提升消费者与品牌的关系,并且使消费者达到高忠诚度的最高目的。

案例:

如图 4-20 所示,这个案例来自快速电梯(Express)。2011 年 8 月 15 日,国际知名电梯企业快速电梯在其总部苏州举办了发布会,宣布启用全新的品牌标识。新快速标志由蓝、绿两色组成,大方简洁,具有现代工业感;图形上,正形是一个 G,反白部分则是一个 e,意为 Green Express,即"快速的绿色使命",这体现了快速电梯对环境保护的承诺。标志中绿色向上的三角形代表着稳定、和谐的关系,这样的和谐表现在安全、商业道德、内部控制的三项"绝对服从",制造、安装、服务的全面解决方案,以及客户、员工、合作伙伴的友好关系。新标志看上去又像一个很有质感的电梯按钮,体现了快速电梯的产品属性。作为一个独立的国际品牌,快速电梯有着自己独特的品牌个性和发展策略。新的品牌标志是一个视觉图形,更是品牌特性和价值的反映,它承载了快速电梯的使命和愿景。

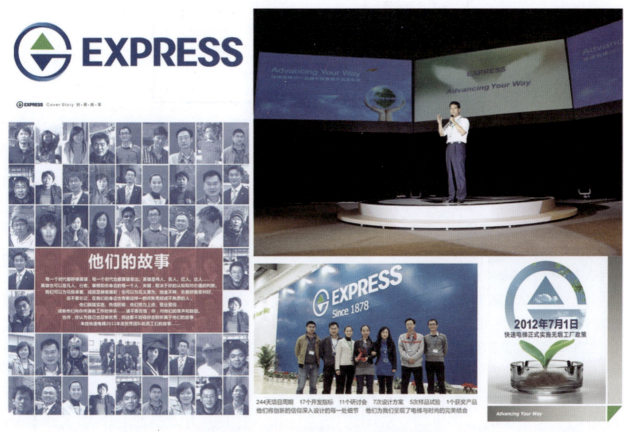

图4-20　Express总裁李昱圭在发布会上演讲

4.2.2　品牌危机处理

品牌危机是以品牌名义发生的直接影响品牌运行和品牌口碑的突发性威胁事件,组织必须及时给出关键性决策和应对措施。

通常来说,品牌危机可以分为品牌风险和品牌危机两种状况。品牌风险是潜在的、偶然的、不容易识别的,当它累积到一定程度后会影响品牌的发展;品牌危机则是突发的、明显的负面事件,往往会对品牌形象造成比较大的破坏。

爆发品牌危机存在必然性,但也不排除偶然性。必然性的原因多源于品牌公司内部,偶然性原因多源于社会外部,品牌危机的爆发原因如图 4-21 所示。

图4-21 品牌危机的爆发原因

建立品牌危机应对措施要做到以下几点。

(1) 建立预警措施。品牌经营者要永远保持一种危机感,保持危机意识,对于品牌经营过程需时刻监测,辨识品牌发展中潜伏的危机,建立形成一套完整的信息检测系统,未雨绸缪,防患于未然。

(2) 有效的应对措施,以沟通为核心建立良好的公共关系。沟通的成败在短时间内决定了品牌形象受到损害的范围和程度,管理方需要采取主动、快速、全面的危机沟通措施,才能有效应对危机,如果处理得当,甚至可以树立品牌负责的形象而提升品牌,将危机转化为机遇。

(3) 恢复阶段时期,分析危机原因,重塑品牌形象。"危机"一词包含危险和机遇,因此在品牌恢复期,不可松懈对危机的后续处理,找出危机爆发源头,有针对性地进行品牌形象的维护和塑造。

图4-22为应对品牌危机的模型,称作7C模型。危机爆发后,做到如下七条要求,能达到解决品牌危机和恢复品牌形象的目的。

沉着、冷静 (Composure)	迅速、快捷 (Celerity)	诚实、诚恳 (Cordiality)	周到、细致 (Circumspection)	沟通、交流 (Communication)	补偿、赔付 (Compensation)	清楚、透明 (Clarity)

图4-22 应对品牌危机的7C模型

案例:

根据《21世纪经济报道》记者史贤龙的报道,2010年8月2日吉利终于完成了对沃尔沃(Volvo)的收购,开始了经营沃尔沃的历程。但从目前的数据来看,这一收购是成功的。收购之后,沃尔沃的销售状况得到了极大的改善:在中国市场,沃尔沃的销量在连年递增,2020年全年,沃尔沃在华共销售汽车16.63万辆,同比增长7.6%。

Volvo中文意思是"富豪",与奔驰等都是汽车中"血统纯正"的贵族品牌,傲然独立。从2010年吉利买下沃尔沃起,这个品牌可以说彻底走进中国消费者的视野,但吉利仍然面对着如何经营的难题。本土汽车企业如何经营好品牌,避免像上海通用收购韩国双龙、TCL收购阿尔卡特手机、BENQ收购西门子手机这样的结局,吉利

似乎给出了很好的答卷。

汽车这一类型的产品，大多数消费者都是理性购买，广告的轰炸效果一般不能持久。汽车品牌要获得消费者对于品牌发自内心的价值认同，需要企业构筑强大的品牌战略，使消费者在体验与感受中产生对品牌的信任和肯定。吉利收购沃尔沃之后，通过"沃尔沃概念车三部曲"明确设计理念，通过"去福特化"摆脱掣肘，通过 SPA 与 Drive-e 构筑研发平台，对品牌产品进行重塑使得沃尔沃品牌本土化，并充分给予车辆销售渠道和产能方面的便利，让沃尔沃这个品牌重新被中国消费者认识。

这个案例很好地体现出上文中提到的品牌危机的处理与化解问题。在我国没有跨国性的汽车集团时，吉利看中了沃尔沃汽车技术层面果断收购，在品牌架构和产品层面进行调整，使得沃尔沃"死而复生"，而吉利也借助沃尔沃的技术研发共同孕育了更多符合市场的汽车产品，可谓是双方共赢。

目前存在的品牌问题有：吉利—沃尔沃是一个不好的称谓组合；沃尔沃现在的形象与同类相比没有差异，也不够强势等问题。在我国新能源汽车和智能汽车大力发展的劲头上，吉利能否再次调整品牌架构战略，使吉利—沃尔沃将保持现有的高歌猛进般的局面，让我们拭目以待（图 4-23）。

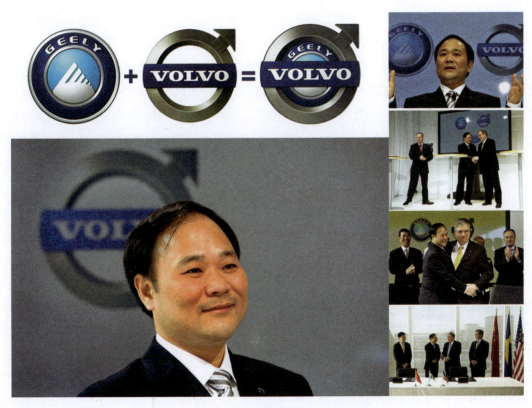

图 4-23　吉利收购沃尔沃组图

练习

1. 设定一个品牌，尝试为它设计一次宣传活动，尝试多种传播形式，并说说自己为什么这样做。

2. 留心身边的品牌，观察人们是如何对品牌进行传播的，并查找人们对品牌维护和品牌危机处理的案例。

第 5 章 品牌开发实例

5.1 可口可乐品牌开发——曲线瓶里的饮料帝国

可口可乐公司创建于 1886 年,至今已有 100 多年的历史。当美国药剂师约翰·彭伯顿在亚特兰大调制出可口可乐的原始配方时,他也许并没有想到这种碳酸饮料现今已经进入亿万人民生活之中。可口可乐品牌的系列产品风靡全世界,在全球 180 多个国家和地区销售,可口可乐多年蝉联世界 100 强品牌价值榜榜首。Coca-Cola 的名称命名一语双关,既代表理念,也代表原材料;其标志以手写体商标出现,无论在哪个国家都能展现其优美的斜体字标志;它的第一句广告词"可口清新",也成了可口可乐的同义词;它的经典形象设计——曲线瓶形象,奠定了可口可乐在消费者心目中不可替代的视觉形象;它的身影遍布全球,结合体育营销,结合本土化策略,使其走向世界的醒目红色处处彰显可口可乐的影响力……可口可乐创造出了无数令人惊叹的品牌传奇。

5.1.1 品牌设计

奠定可口可乐经典设计的核心要素为:Coke 品牌名称;红色的标准色;Coca-Cola 飘带式书写字体和独特的曲线瓶,这四大要素奠定了消费者心目中可口可乐不可替代的视觉形象。

1886 年 5 月 8 日,药剂师彭伯顿调配出了新口味糖浆,并拿到当时规模最大的雅各(Jacob)药房出售。百忙之中,助手误把苏打水与糖浆混合,味道却令顾客赞不绝口,这就是可乐的原型。彭伯顿的合伙人之一弗兰克·鲁滨孙从糖浆的两种成分——古柯(Coca)的叶子和可拉(Kola)的果实,激发出命名的灵感,为了整齐划一将 Kola 的 K 改为 C,然后在两个词中间加一横,于是 Coca-Cola 便诞生了。可口可乐这个名字不仅点明了两种主要成分,即可卡和可拉果,而且还押韵。可口可乐的中文名称一直以来被认为是世界上翻译得最好的名字,既"可口"亦"可乐",不但保持英文的音,还比英文更有意思。

红色是可口可乐的标志色彩,非常醒目,使人印象深刻。凯德勒最初创立可口可乐公司期间,他就把装运可口可乐糖浆的桶刷成了引人注目的红色。一百多年来,这种正红色成为可口可乐品牌不可缺少的元素,人们提到可口可乐,总能想起红色的火热。

动感的飘带和书写字体也是可口可乐的标志设计最为显著的部分。可口可乐意味着现代、激情、乐观、年轻的精神。波浪形飘带图案传达了无尽的可能性。标志下方有条"S"形飘带犹如乘风破浪前进中的帆船,充满激情与活力。曲线的弧度及粗细变化,加之运用白色和银色,突出了其立体感。将字体与曲线结合在一起,增强标志的联想性和象征性,形成"瞬间的动态"。通过不同的质感和图像处理,波浪形飘带图案可以适用于范围更广

的传播沟通,更持久地维持消费者的情感诉求,使其成为新包装和品牌宣传中重要的基本要素。标志独特的立体感和运动感设计,向人们传递着可口可乐与众不同和难以言传的魅力（图5-1）。

我国香港著名设计师陈幼坚在2003年设计出了全新的流线型可口可乐中文字体,与英文字体Coca-Cola商标的风格更加协调,取代了自1979年重返中国市场使用的字体,开启了可口可乐在中国加速发展的进程（图5-2和图5-3）。

图5-1　可口可乐英文商标

图5-2　1979年旧版中文标识

图5-3　2003年陈幼坚设计的新版中文标识

经典形象曲线瓶是可口可乐视觉形象和产品差异化的另一个成功之处。可口可乐的瓶身和瓶盖代表了一种怀旧的情感,它将普通的玻璃瓶变成了一种艺术和寄托情感的物品（图5-4和图5-5）。第一个包装瓶设计约在1899年面世,式样和今天看到的经典瓶身还有差别,1915年曲线瓶被设计出来,大胆的流线设计犹如女性裙子的造型形态,可口可乐为这个创意取名叫Hobbleskirts,由一位法国设计师Paul Poire设计,在当时受到上层社会优雅女士们的喜爱,社会也把这种女性着装风格当作时尚和潮流（图5-6）。

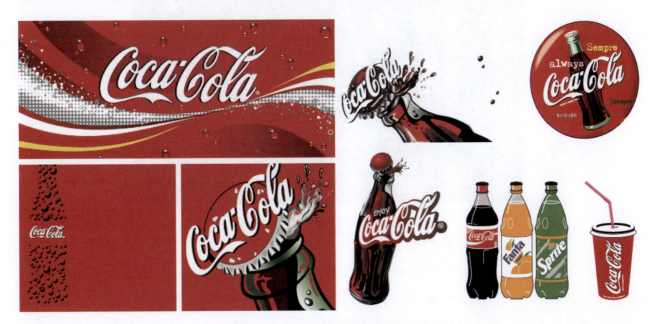

图5-4　可口可乐标志的其他形式和包装应用

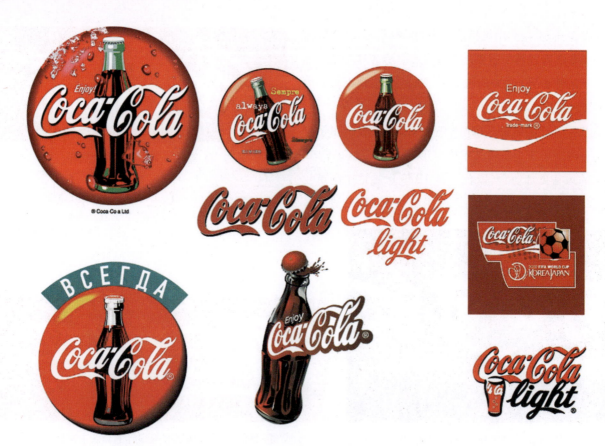

图5-5　可口可乐标志的其他形式

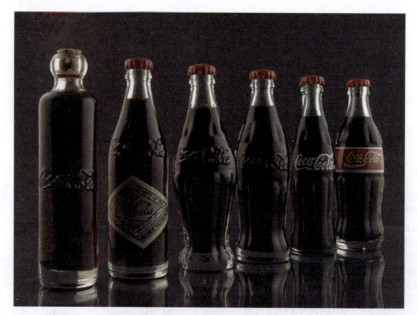

图5-6　百年可口可乐玻璃瓶的演变
（从左到右年份依次是：1899、1900、1915、1916、1957、1986）

可口可乐的品牌视觉标识通过功能诉求,感官诉求和情感诉求向消费者传递品牌的信息。可口可乐在百年历史中,与时俱进,引领潮流,视觉标识不断改进创新,波浪形飘带由原来单一的飘带图案演变为多层次多颜色的设计；可口可乐弧形瓶改为设计独特的花瓣形弧形瓶；可口可乐传统的中文字体被更具现代感的斯宾瑟中文字体所代替……在品牌视觉标识中的每一个元素,均从不同方面表现了可口可乐品牌的价值和内涵（图5-7）。

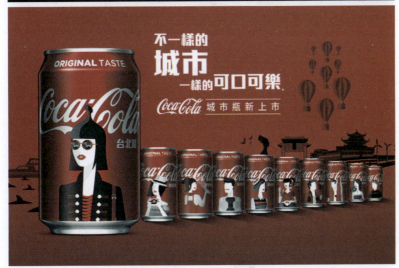

图5-7 罐装可口可乐

5.1.2 品牌推广

1. 全球性传播策略

可口可乐的广告策略之一，是对全球市场进行品牌跨文化广告传播时，采用全球统一的广告计划（图5-8）。要使品牌通过广告传播成为一个全球性品牌，最重要的就是把广告核心定位标准化，所以可口可乐在全球性的广告传播中，选择了统一的广告策略。通过多元化的宣传渠道，广播、电视、电影、网络、平面媒体、户外媒体、终端卖场现场，甚至建筑物、家用电器、交通工具等都被充分利用，将品牌信息广泛传播。随着可口可乐特许经营品牌扩张，它系统、一致、有效、个性鲜明的品牌形象传播推广遍布全世界。现在可口可乐已经形成了自己的广告文化，在世界各地，只要看到Coca-Cola的标准字体，看到红色的标准色，或是看到可乐瓶、可乐罐，都可以知道它就是可口可乐，如图5-9～图5-14所示。

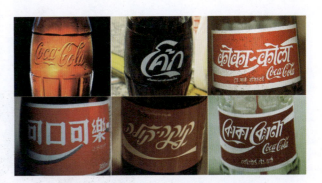

图5-8 全球统一的可口可乐瓶装包装

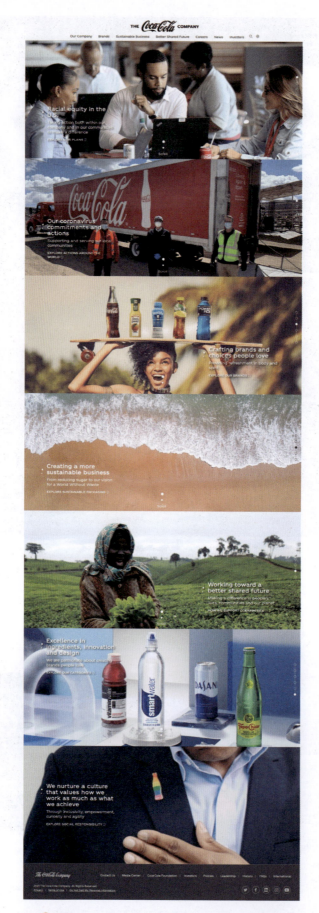

图5-9 可口可乐公司全球及中国区官方网站

第 5 章 品牌开发实例

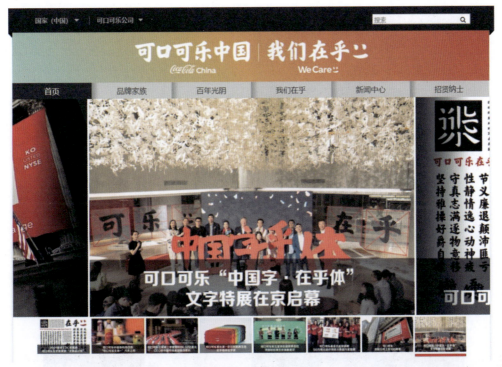

图 5-9（续）

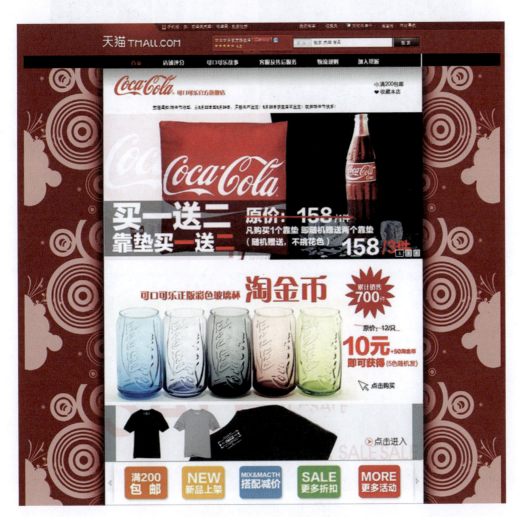

图5-10 可口可乐网络广告

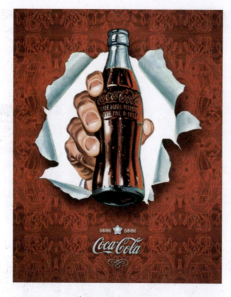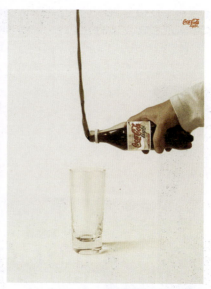

🔸 图5-11 经典口味与轻可乐的推广

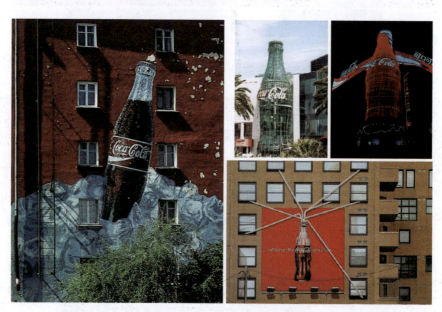

🔸 图5-12 建筑上的可口可乐

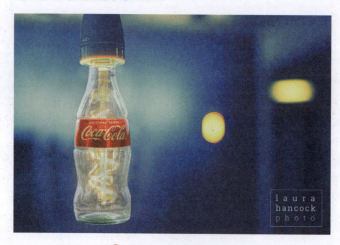

🔸 图5-13 创意可乐灯

（图片来源：https://www.thelaurahancock.com）

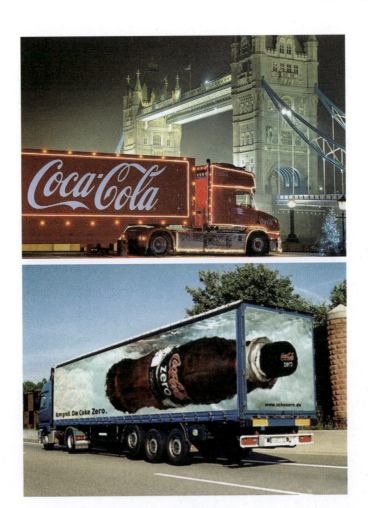

🕀 图5-14 可口可乐车体广告

综上所述,可口可乐的全球视觉形象品牌推广模式可以总结为如图 5-15 所示。

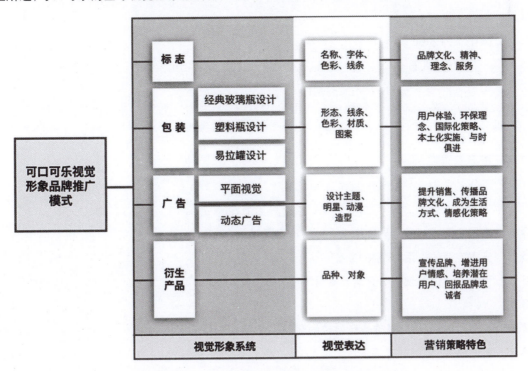

🕀 图5-15 可口可乐全球视觉形象推广模式总结

2．品牌口号的演变

品牌口号不仅仅是品牌传播的工具，也是品牌理念的传达和品牌文化的表现，在世界各地大行其道的可口可乐在其百年的发展进程中，广告发挥了至关重要的作用，紧贴市场的广告策略为其建立最有价值品牌地位功不可没。而作为广告核心内容的广告语则是品牌定位的一种明确表达方式，通过各种媒介传播到达消费人群。一切有关的市场活动都应与其遥相呼应，相得益彰。可口可乐从1886年至今的口号回顾如下：

1886年　请喝可口可乐

1904年　新鲜和美味满意——就是可口可乐

1905年　保持和恢复你的体力 无论你到哪里，你都会发现可口可乐

1906年　高质量的饮品

1907年　带来精力，使你充满活力

1908年　可口可乐，带来真诚

1909年　无论你在哪里看到箭形标记，就会想到可口可乐

1911年　尽享一杯流动的欢笑

1917年　一天有三百万（人次）

1920年　可口可乐——一种好东西从九个地方倒入一个杯子

1922年　口渴没有季节

1923年　口渴时的享受

1925年　真正的魅力

1925年　六百万一天（人次）

1926年　口渴与清凉之间的最近距离——可口可乐

1927年　在世界任何一个角落

1928年　可口可乐——自然风韵，纯正饮品

1929年　世界上最好的饮料

1932年　太阳下的冰凉

1933年　一扫疲惫，饥渴

1935年　可口可乐——带来朋友相聚的瞬间

1938年　口渴不需要其他

1939年　只有可口可乐

1940年　最易解你渴

1941年　工作的活力

1942年　只有可口可乐，才是可口可乐——永远只买最好的

1943年　美国生活方式的世界性标志——可口可乐

1945年　充满友谊的生活，幸福的象征

1946年　世界友谊俱乐部——只需5美分

1946年　Yes

1947年　可口可乐的品质，是你永远信赖的朋友

1948年　哪里好客，哪里就有可乐

1949年　可口可乐——沿着公路走四方

1850 年　口渴,同样追求品质
1951 年　好客与家的选择
1952 年　你想要的就是可乐
1953 年　充满精力——安全驾驶　仲夏梦幻
1955 年　就像阳光一样带来振奋
1956 年　可口可乐——使美好的事情更加美好,轻轻一举,带来光明
1957 年　好品位的象征
1958 年　清凉,轻松和可乐
1959 年　可口可乐的欢欣人生,真正的活力
1961 年　可口可乐,给你带来最佳状态
1963 年　有可乐相伴,你会事事如意
1964 年　可口可乐给你虎虎生气,特别的活力
1965 年　充分享受可口可乐
1966 年　喝了可口可乐,你再也不会感到疲倦
1968 年　一波又一波,一杯又一杯
1970 年　这才是真正的,这才是地道货,可口可乐真正令你心旷神怡
1971 年　我原拥有可乐的世界
1972 年　可口可乐——伴随美好时光
1975 年　俯瞰美国,看我们得到什么
1976 年　可乐加生活
1980 年　一杯可乐,一个微笑
1982 年　这就是可口可乐
1985 年　一踢;一击;可口可乐
1989 年　挡不住的感觉
1993 年　永远是可口可乐
1995 年　这是可口可乐
2003 年　抓住这感觉
2005 年　要爽由自己
2009 年　每一个回家的方向都有可口可乐
2010 年　你想和谁分享新年第一瓶可口可乐
2011 年　可口可乐,爽动美味
2013 年　开启快乐
2016 年　这感觉够爽

可以发现可口可乐在百年历史中结合时代潮流和变化,以倡导生活方式为主要诉求,不断调整口号定位,让品牌的口号融入了人们的生活中。

3．本土化执行策略

可口可乐已经成为一种全球性文化的标志,但是在风靡全球的同时,可口可乐仍然保持着"全球策略,本

土执行"的策略,根据不同地区、文化背景、宗教团体和种族采取分而治之的方法,实施信息本土化的战术。这样将全球广告策略与本土战术进行结合,使可口可乐的广告传播克服地区文化差异,建立了统一的全球性品牌形象。

例如在美国,可口可乐公司的广告口号是"无法抓住那种感觉"(Can't beat that feeling),在日本改为"我感受可乐"(I feel cola),在意大利为"独一无二的感受"(Unique sensation),在智利是"生活的感觉"(The feeling of life)。广告信息始终反映着当地的文化,在不同时期有不同的依托对象和表达方式,本土化策略随处可见。

例如在中国,可口可乐把握到中国传统观念和家庭意识浓厚的特点,在广告上采取全家欢聚的喜庆场面,以适应中国人的心理。品牌广告词"可口可乐方正电脑动感互联你我他""团圆,就该这个味""NBA篮球赛""足球赛竞猜"等(图5-16),均是可口可乐在营销上的独到之处,让可口可乐品牌真正做到家喻户晓,成为世界饮料行业中普及度最高的品牌。

4. 与体育、奥运结合的公关传播

可口可乐将"欢乐、活力"作为两大宣传重点,最佳创意表现便是与音乐、运动相联系。其中与体育题材相结合成为一种全方位的、强有力的传播其品牌的力量。可口可乐深知品牌赞助体育赛事,其增值度极高,可以大大提升品牌形象、扩大品牌知名度,也有利于产品促销,增强与消费者的亲和力与沟通,促进品牌文化发展,为品牌公关及吸引顾客提供机会,从而使赞助的投入得到丰厚的回报。

在奥运会赞助方面,可口可乐从1928年阿姆斯特丹奥运就开始提供赞助,之后每一届奥运会都有其身影,在奥运场上让观众时刻见到可口可乐的品牌标志和品牌视觉元素。与奥运结盟的原因在于:奥运会传递积极向上、追求卓越的精神理念,与可口可乐的品牌精神融合。2004年雅典奥运会上,可口可乐通过赞助占领了品牌宣传与产品宣传的多种优势渠道,并策划许多与奥运相关的活动,如奥运真品火炬路演、奥运中国行运动路演、奥运包装产品、奥运主题促销等各种活动,推出奥运纪念罐拉近与年轻观众的距离,成功提升了品牌价值。与其他广告形式相比,赞助奥运会对于品牌的优势在于:①树立良好的公众形象;②获得奥运会期间的款待;③增强广告与促销机会,获得奥运会电视转播中的广告优先权;④能够利用与奥运结合的品牌经营权和橱窗展示机会;⑤隐性的营销保护;⑥提升知名度。

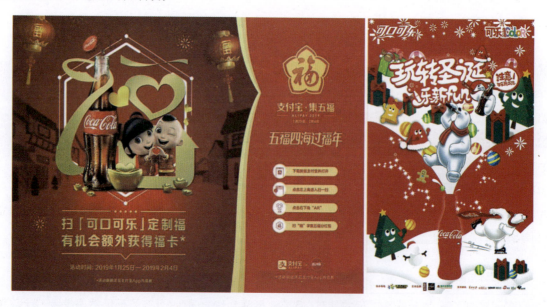

图5-16 可口可乐本土公关活动海报

在体育赛事中的足球赛方面,可口可乐自 1930 年第一届世界锦标赛就开始提供赞助,至今已有 90 多年的历史。1974 年以来可口可乐公司一直与国际足联保持密切的联系,成为每届世界杯最主要的赞助商之一,并与所有六个洲际足联都有联系,赞助欧洲、亚洲、南美、非洲四大足联的重大比赛。可口可乐的品牌视觉标志一次次出现在球迷眼中,为自身赢得亲和力。

可口可乐是世界上最早利用体育营销实现巨大价值的品牌,创造了品牌传播与体育赞助长期化和系统化结合的品牌特色(图 5-17)。

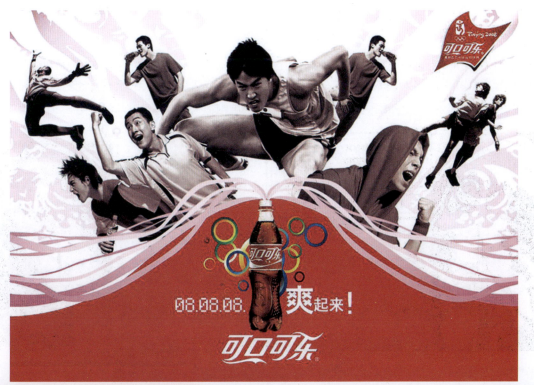
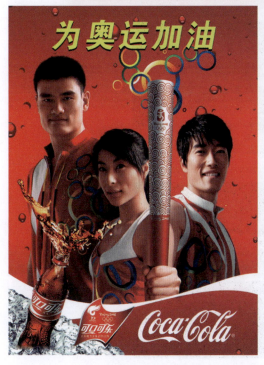

图5-17　2008年北京奥运会品牌赞助推广以及2020年携手Adobe为东京奥运会进行创意设计

5. 名人代言

可口可乐要做中国饮料市场的领导者,将品牌融合中国文化实现本土化执行才是长久之路,因此在中国做品牌推广邀请华人知名体育及演艺工作者代言是一计良策。可口可乐邀请过刘翔、姚明、张韶涵、余文乐、李宇春、朱一龙等,这些知名体育及演艺工作者健康、积极、充满活力的形象与可口可乐的品牌理念相吻合,能够体现可口可乐年轻化的特点,不仅吸引年轻人关注和购买可口可乐品牌产品,也拉近了与忠实顾客的距离。从名人口中说出的品牌广告词,诉求新时代主张的"这感觉够爽",更贴近了消费者内心。

6. 创意广告

可口可乐的小小瓶子里似乎藏着大大的梦想,一直以来,可口可乐的广告创意受到大家的瞩目和欣赏。无论是电视广告、海报广告（图5-18和图5-19）,还是展台、公关活动、体育活动、公益活动、设计比赛等,都能看到极富创意的视觉表达,将可口可乐的视觉基础要素——瓶盖、瓶身、品牌精神等发挥得淋漓尽致（图5-20～图5-22）。

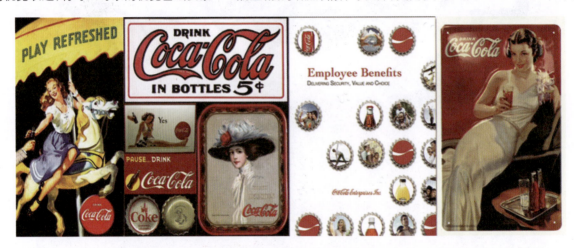

⬆ 图5-18 可口可乐以往视觉形象回顾

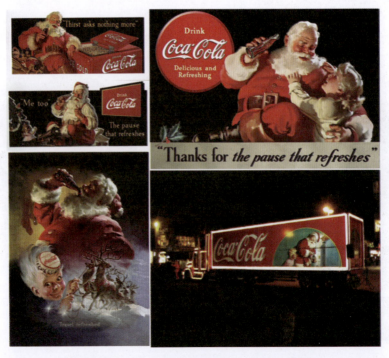

⬆ 图5-19 可口可乐以往回顾——圣诞主题海报

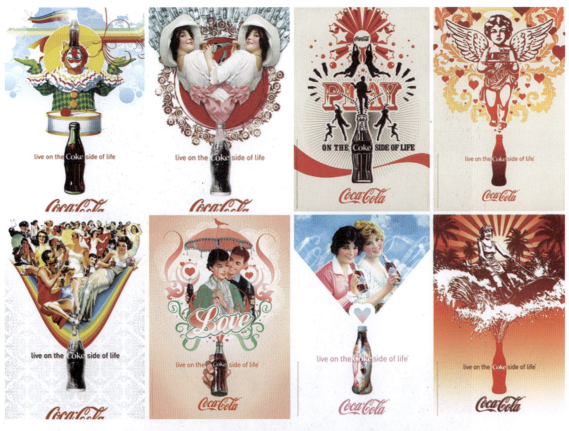

图5-20 可口可乐公司以可乐瓶为主题的平面创意

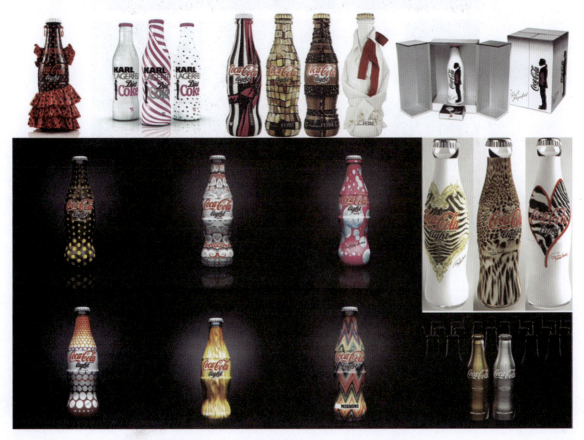

图5-21 可口可乐公司可乐瓶包装创意设计

🕇 图5-22　可口可乐奇幻色彩创意设计

5.2　麦当劳品牌开发——黄金拱门里的形象价值

1940年理查德·麦当劳与莫里斯·麦当劳兄弟在美国加利福尼亚州的圣贝纳迪诺创建了Dick and Mac McDonald餐厅，是今日麦当劳餐厅的原型。1955年雷·克洛克以获得经销权开设了首个麦当劳餐厅，1960年Dick and Mac McDonald餐厅更名为McDonald's（图5-23）。1961年，雷·克罗克收购麦当劳兄弟的餐厅。同年，汉堡包大学成立，为全世界的麦当劳经理提供专门训练。1962年麦当劳售出第10亿个汉堡包，

罗纳德麦当劳叔叔在华盛顿市首度亮相。1967年麦当劳在加拿大开设第一家国际餐厅。1990年麦当劳在中国内地（深圳）及苏联（莫斯科）开设第一家餐厅。2002年麦当劳卖出第1000亿个汉堡……

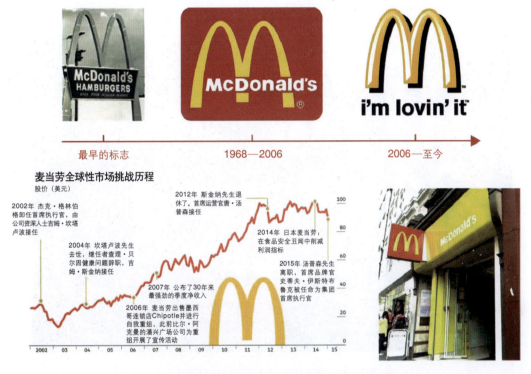

图5-23 麦当劳历史简略回顾

麦当劳公司旗下最知名的麦当劳品牌拥有超过32000家快餐厅，分布在全球121个国家和地区。麦当劳按照当地人的口味对餐点进行适当的调整。在2011年出炉的Interbrand全球最佳品牌100强榜单中，麦当劳排名第六，在餐饮行业中排名第一，当之无愧成为全球快餐连锁领域的冠军。

5.2.1 品牌内涵

1．品牌价值

一个成功的企业永远离不开一个完善的运作体制。麦当劳崇尚的黄金准则是"顾客至上，顾客永远第一"，其提供服务的最高标准是QSC&V原则，即质量（quality）、服务（service）、清洁（cleanliness）和价值（value）准则，这是最能体现麦当劳特色的重要原则。

（1）Q代表质量。为保证食品的独特风味和新鲜感，麦当劳制定一系列严格的指标，确保所有原材料在进店之前通过质量检查。

（2）S代表服务。麦当劳提供快捷、友善和周到的服务。麦当劳餐厅的服务人员均经过系统培训，服务周到有礼。餐厅内的环境幽雅，设备便捷，音乐轻松，保证顾客能在一个较好环境中用餐，从而增加对麦当劳的情感依赖。

（3）C代表清洁。这是和餐饮行业息息相关的一项指标，在麦当劳餐厅中，环境的清新幽雅、干净整洁增进了用餐的愉悦度。

（4）V代表价值。在物质层面上，指提供的食物价格合理、物有所值；在精神层面上，让顾客感受一种用餐文化的享受，是无形的价值。

麦当劳的这一套品牌价值理念在创业之初就被提出，并且在品牌扩张、全球化经营进程中保持这一经营准则。它是支持麦当劳品牌形象的有力后盾，是品牌成功的根本，它给予消费者一个承诺，并始终致力于贯彻完善这一承诺，从而能说服一个又一个消费者来品尝麦当劳的汉堡包，成就麦当劳的成功（图5-24）。

图5-24　2006年麦当劳推出24小时营业服务

2. 品牌定位与品牌理念的变迁

（1）"常常欢笑，尝尝麦当劳"。在较长一段时间内，麦当劳品牌形象的定位一直聚焦于三元核心家庭为主的目标顾客群，并且成功确立了家庭快餐的标杆品牌形象。麦当劳是以儿童为坐标中心启动家庭市场的，但儿童群体并没有直接购买力，这就要求麦当劳借力儿童（非购买力群体）带动家长（购买力群体），于是在儿童群体上投注大量的非营利性吸附成本，如游乐场、娱乐演员、体现欢乐氛围的室内设计等。这一品牌定位的策略也配合着麦当劳丰富的产品品种：巨无霸、麦香鸡、麦香鱼、苹果派、菠萝派、炸薯条、各式奶品等，提供给家庭，尤以儿童为目标的用餐口味。

这一阶段麦当劳定位为"常常欢笑，尝尝麦当劳"的温馨理念，常常能在电视等媒体上看到麦当劳宣传此口号，并且配合着音乐的节奏，使人印象深刻。它将家庭与欢乐紧紧联系在一起，家庭快餐的品牌定位也非常明晰。

（2）"我就喜欢"。然而面临市场竞争的加剧，以儿童为目标受众群体的定位已经不能继续支持品牌的发展，要使麦当劳摆脱一个定位于儿童的、陈旧的品牌形象，麦当劳必须开始重新定位。2003年，麦当劳锁定刚刚成长起来的新一代年轻时尚一族，因为无论在家庭还是在社会上，年轻一族都扮演着举足轻重的角色，他们正成长为新时代最具影响力的消费群体，也成为众多品牌定位的黄金群体。

这一阶段麦当劳定位为"我就喜欢"的个性理念，让消费者感受到了麦当劳年轻、个性的气息。品牌形象展示上，麦当劳从员工行为、着装；店铺的设计、氛围；广告的海报、宣传；营销的活动、公关等都配合着这一全新的理念，进行大刀阔斧的更新。一系列新鲜、有趣、敢作敢为的新形象，受到了年轻人的欢迎。

2009年夏天，麦当劳再次在品牌形象和经营策略上进行升级，推出"麦咖啡"，即专门销售咖啡的麦当劳咖啡休闲区，以时尚现代的价值观来重新阐释麦当劳的品牌理念，显示了品牌战略丰富多彩的特色，吸引都市小资到此处品尝"麦咖啡"，使麦当劳的品牌形象更接近都市年轻族（图5-25）。

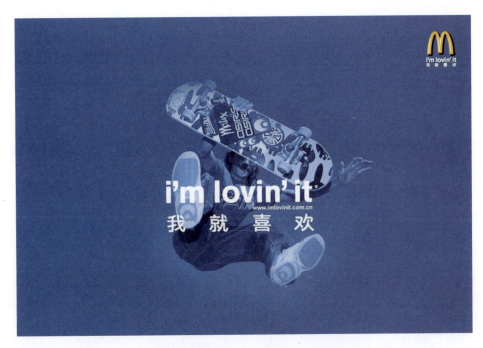

图5-25　麦当劳"我就喜欢"品牌推广

（3）"为快乐腾一点空间"。2010年年初，"为快乐腾一点空间"的全新理念出炉，麦当劳餐厅形象升级全面启动，引入最新欧洲设计风格Less is More，即"少就是多"理念的餐厅设计。"希望吸引年轻人的驻足光顾，并最终成为这种简单快乐生活方式的忠实拥趸"，麦当劳（中国）有限公司CEO曾启山如是说。

（4）"因为热爱，尽善而行"。麦当劳于2020年正式发布全新品牌理念——"因为热爱，尽善而行"。麦当劳（金拱门）中国官网也从"热爱美味、热爱服务、热爱地球"三个方面向我们传递了全新的品牌价值观，旨在鼓励人们用爱去创造更多的可能性，用善意为社会带来更多的美好。

麦当劳在其发展中，不断审时度势，与时俱进，将重点从儿童消费、家庭消费转向商务交谈与朋友聚会。跟随消费群体的成长与悄然扩大，麦当劳也随之变得更加时尚与国际化。

5.2.2　品牌行为

品牌价值规定着员工的行为与公司的运作，品牌理念的变迁则指导着员工的一致表现。尤其在餐饮行业，区别于静态的品牌名称、标志等相关品牌信息，员工的行为鲜活地体现品牌，也是对于品牌的诠释，是顾客接触到的第一线感受。如何将品牌定位与品牌理念在一线员工身上体现，让品牌价值得到有效传播？做到言行一致，每个载体都能体现与表达品牌精神和理念，这是任何一个品牌成功塑造的必经之路。

麦当劳定位于儿童市场时强调"欢乐"，体现在行为上的表现为麦当劳叔叔领着儿童们做游戏、学唱歌、教洗手，带给儿童们欢乐。在表情动作上，也体现"常常欢笑，尝尝麦当劳"的品牌理念，用微笑服务。虽然微笑是个很小的动作，却能拉近麦当劳与消费者的距离，让消费者亲身感受到麦当劳诚挚的服务，便于双方建立情感联系，增加消费者的忠诚度。麦当劳的操作间是透明的，消费者能够清晰地看见麦当劳员工的工作。消费者见了就会感到很放心，因为他吃到的东西是他看着做的，卫生和质量都能保证，对麦当劳自然更加信任。

麦当劳定位于青年人市场时强调"个性"与"自己做主"，随之而改变的有员工统一形象的调整：由原来的红黄色转变为时尚前卫的红黑色T恤衫和帽子，更显动感和活力。

5.2.3 品牌广告传播与营销策略

1. 基础设计识别

从麦当劳的历史进程来分析,在旧有"常常欢笑,尝尝麦当劳"的品牌广告与宣传中,麦当劳采用"金色拱门"的视觉形象,麦当劳叔叔的笑脸和红、黄、白三色搭配的视觉形象,鲜艳而醒目。麦当劳标志简单大方,只看一眼便让人印象深刻。麦当劳叔叔则称作"孩童最好的朋友",赐予"麦当劳首席快乐官"的职位。这位充满趣味的麦当劳叔叔已不仅仅是麦当劳的招牌吉祥物和品牌代言人,更成为孩子们心中的"超级偶像"(图5-26)。麦当劳叔叔的形象也会出现在麦当劳的每家餐厅门前,仿佛热情地迎接着每一位前来用餐的顾客。

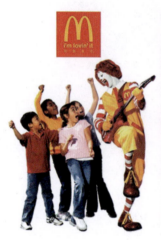

图5-26 品牌形象代言人——麦当劳叔叔

到2003年麦当劳新推出"我就喜欢"的品牌理念,相应的推广活动倡导人们勇于表达自我,时刻充满激情并满怀自信。为了让更多的年轻人融入"我就喜欢"的氛围中,麦当劳在视听设计传播双方面都做出了新的决策。首先是更换其视觉标识,让新口号深入人心,并结合相应推广品牌口号的视觉海报,给人以全新的新潮感受。在听觉上,邀请王力宏创作具有浓郁中国色彩的歌曲《我就喜欢》,展现中国青年一代敢于表达的出众个性,通过全方位的崭新途径如手机铃声、卡拉OK、网络、音乐频道、店内播放等与广大中国年轻人亲密接触,并与新浪网合作,推出全新的"我就喜欢"音乐网站,搭建无线平台,触及今天"指尖沟通"的青年一代的心扉。

2. 广告设计战略

普通广告传播策略分为三种类型:电视广告、纸质广告和网络广告(图5-27~图5-29)。

在电视广告上,可以看见三种理念的电视广告展现出的不同意境。

在纸质广告中,麦当劳最常用的就是以发放优惠券的形式,形成特有的纸质广告传播途径。因为将宣传单与优惠券合二为一,可以增加消费者阅读品牌信息的概率,增进受众保留广告优惠券的行为,进而增加产品购买的频率。新海报放置于最为醒目的开门位置,将纸质广告直接运用于店铺的形象上,提醒着每位前来的消费者感知"我就喜欢"的麦当劳全新理念。

在网络广告中,一系列有创意的广告被视作经典案例,构思巧妙,令人称赞。

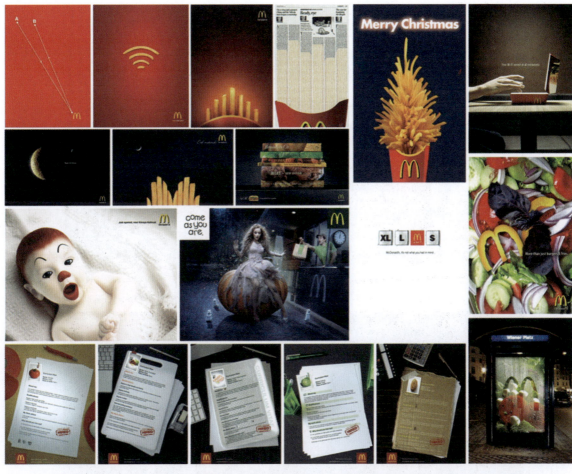

图5-27 麦当劳广告创意组图

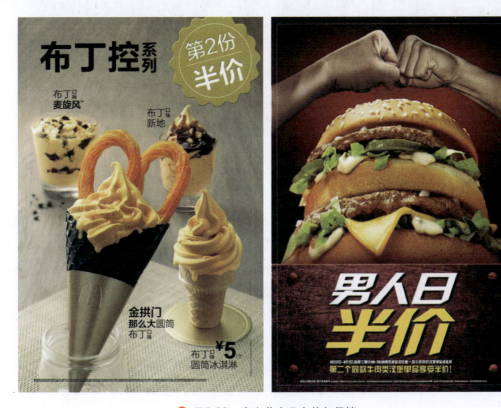

图5-28 麦当劳产品宣传与促销

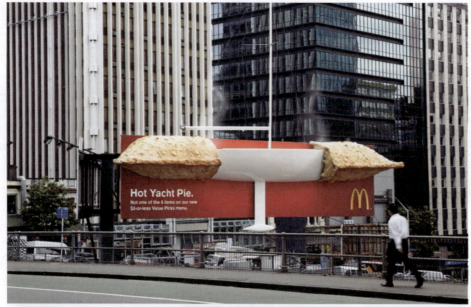

图5-29 麦当劳户外展示与店面设计

3. 公共关系策略

在各类公关活动中,也可以看到麦当劳叔叔的身影,他教导小朋友们怎样正确地洗手,让"爱干净""饭前洗手"等一些卫生意识留在儿童心中,使品牌形象深入人心。麦当劳还成立了麦当劳叔叔之家慈善基金,"伸出手,传递爱"让"孩子们的生活因您的帮助而不同",这一心怀感恩、好善乐施的积极行为得到了消费者和社会认可,对麦当劳品牌美誉度和信任感的树立有重要作用,间接影响着麦当劳的品牌形象(图5-30)。

在新口号的公关传播上,两个 M——麦当劳与动感地带(M-Zone)结成了合作联盟,并共同推出一系列"我的地盘,我就喜欢"和"通信+快餐"的协同营销活动,用"最酷、最炫、最动感"的营销活动来吸引年青一代。

为了充分体现"年轻人"的目标定位,2020 年麦当劳邀请 TFBOYS 成员易烊千玺成为麦当劳的品牌代言人。易烊千玺作为新一代的正能量偶像用其影响力赋予麦当劳(中国)品牌所需要的"用热爱创造更多可能,用善意带来更多美好"。

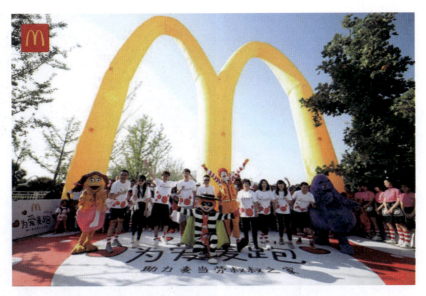

图5-30　"麦当劳叔叔之家"举办的爱心亲子公益活动

麦当劳成功成为2006—2012年夏、冬季奥运会的全球合作伙伴，签订了长达8年的奥运赞助合同（图5-31）。作为奥运会全球合作伙伴，麦当劳除了有权在奥运会上提供餐饮服务外，还允许在全球范围的市场营销活动中使用奥林匹克五环标志，以及在奥运开展国进行奥运会主题推广活动等。通常在消费者眼里，奥运会认可的产品品质一定较高，无形中增加了消费者对麦当劳的信任度。结合"开心乐园餐"（图5-32）和"奥运福娃"推出品牌套餐广告，奥运的"运动精神"加之麦当劳的"我就喜欢"，请形象健康的明星代言（图5-33）让麦当劳更大力度宣传其提倡的健康、轻松的生活方式。

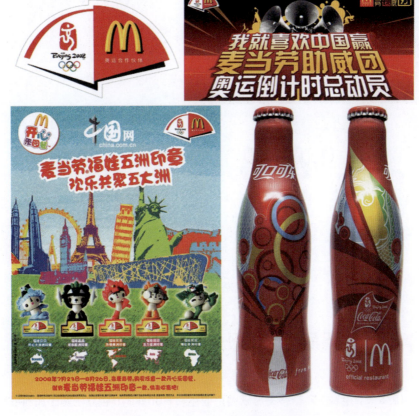

图5-31　麦当劳北京奥运期间品牌活动

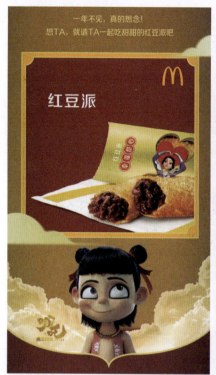
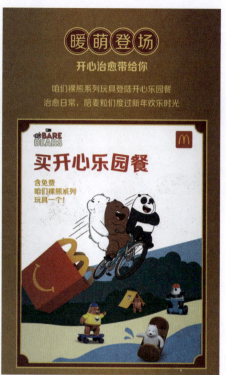

图5-32 麦当劳品牌合作推广活动

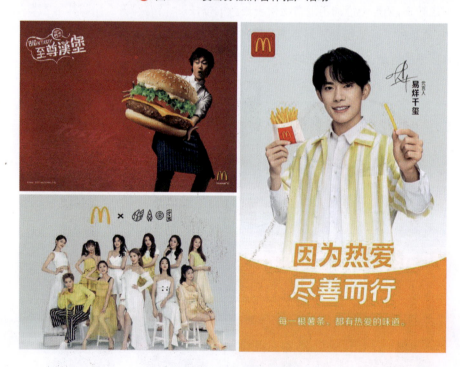

图5-33 麦当劳明星品牌代言

5.3 苹果品牌的提升——全球电子消费的神话

苹果品牌创建于1976年,由乔布斯、斯蒂夫·沃兹尼亚克和RonWayn创立于美国加利福尼亚的库比提诺,总部位于美国加利福尼亚丘珀蒂诺市,是硅谷的中心地带,以电子科技产品为核心业务。苹果公司通过Apple II在

20世纪70年代引发了个人计算机革命,Macintosh的推出在20世纪80年代又彻底改造了个人计算机。因其创意性的硬件、软件、网络技术及设备,其致力于将最佳计算机使用体验带给全世界学生、教育工作者、创意专家及普通消费者的热情,其狂热追求卓越简约设计的精神,其勇于创新的开拓精神、精实细致的品牌精神和完美体验的用户中心设计理念,苹果品牌越来越受人爱戴。

5.3.1 品牌标志

苹果品牌的标志非常醒目且容易记忆——一个被咬掉一口的苹果。每一个见到苹果标志的人都会好奇:为什么苹果被咬了一口?这或许正是当初设计师所希望达到的效果——产生品牌的差异性。仔细分析苹果品牌历年来的商标(图5-34)可以发现,早期苹果品牌的商标是一个图形较为复杂的图案,中间牛顿坐在苹果树下读书,上下飘带缠绕,书写Apple Computer Co.字样,外框上使用英国诗人William Wordsworth的短诗。这个标志充满了浪漫色彩,表达了苹果公司充满人文和人性关怀而不仅仅是一家计算机公司。因为该商标的形态过于复杂,不利于传播,故在1977年,乔布斯任命里吉斯·麦肯纳(Regis McKenna)公关公司艺术总监Rob Janov设计出第二个苹果标志:被咬掉一口的苹果图案,再采用六色条配色。这个标志获得了巨大的传播效益,标志色彩鲜艳,给人以活力和朝气;咬掉的缺口唤起人们的好奇、疑问。苹果的品牌标志转变经历了从指示符号向象征符号的转变,不同时期的苹果标志是对苹果产品的抽象提炼,也是苹果文化的象征符号(图5-35)。

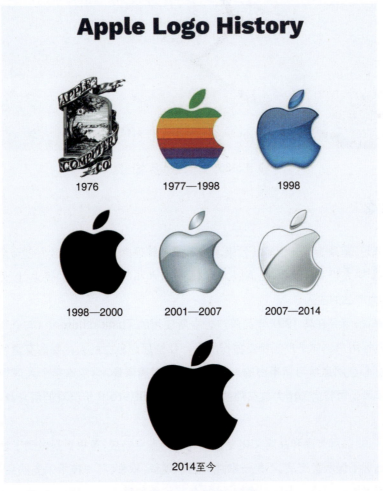

图5-34 苹果标志演变

(图片来源:https://thedesignest.net/apple-logo-history/)

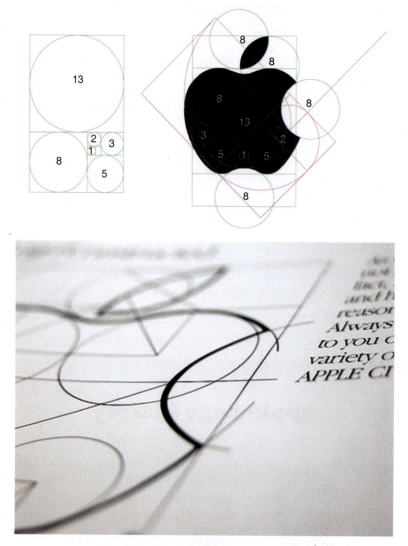

⬆ 图5-35 苹果标志标准比例

5.3.2 品牌理念

从产品设计角度来说,苹果拥有一个清晰且秉承多年的品牌理念,那就是"致力创造全新的人和机器之间的关系"。这体现了一种新的人机关系愿景,强调以人为本,使技术和产品围绕人的需求,以使用体验为出发点来设计制造,让用户真正成为产品的主人。

从受众定位角度来说,苹果在其1997年品牌广告中所使用的Think different(与众不同)也传递了苹果的另一个理念。苹果的目标用户群体是那些特立独行的人;那些思想独立的人;那些有勇气抛弃世俗眼光特立独行的人;那些具有空杯心态愿意学习新事物的人;那些不甘庸庸碌碌、为了追求个人理想而不懈努力的人;那些想改变世界的人。苹果公司将全部精力放在那些具有Think different价值观的用户身上,通过苹果的产品来满足受众的极致体验。

从品牌文化角度来说,品牌产品和品牌文化是品牌理念的直接响应,苹果更是做到了让品牌理念成为业务发展的指路明灯。苹果品牌不仅贩卖产品,不是一家纯粹强调硬件、软件、芯片技术领先的品牌,它也是一个懂得如何将技术和人文科学完美结合的顶尖高手。确切地说,苹果传播的是它的品牌文化,所以我们才能看到那些为之疯狂的"苹果迷"(Apple Fans)。

5.3.3 品牌设计

1. 产品创新设计

一个品牌要取得成功,少不了一个具有足够代表性的"发力点",创新是一个品牌形象塑造的极好发力点。苹果以 MP3 为突破口推出 iPod,恰逢当时 MP3 行业的重大转型,而苹果 iPod + iTunes 模式为单纯的音乐播放器注入全新的用户体验享受,它将音乐与播放器结合,彻底改变了享受音乐的方式,并将整个音乐行业的发展推向一个崭新的高度。同时,产品的外观设计彰显个性,配合时尚元素,为苹果注入了品牌联想的正能量。

回顾苹果的创新历史,20 世纪 70 年代苹果推出 APPLE Ⅱ,推动了个人计算机革命;80 年代 Macintosh 接力创新事业;1977 年改进 APPLE Ⅱ;1984 年推出 Macintosh 计算机;2001 年诞生了 iPod 数字音乐播放器和 iTunes 音乐商店;2007 年创造 iPhone 手机;2008 年推出世界上最薄款仅厚 0.16 英寸的笔记本计算机 MacBook Air;2010 年推出平板电脑 iPad;2014 年推出智能手表 iWatch;2016 年苹果首次推出苹果无线耳机 AirPods……苹果在 21 世纪初走入个人消费性电子与影音娱乐产品之全新纪元,不但改造了音乐行业、占领通信产业、掀起了平板电脑热潮,也为苹果品牌奠立下长远发展的基石。苹果坚持产品创新,为品牌创造了巨大价值,创新力在其中发挥了巨大作用,使苹果持续屹立在高科技企业中。

苹果的产品创新从三方面设计:一是外观设计;二是配置和系统的设计;三是用户体验设计。苹果有能力发现并满足用户的隐性需求,这就是苹果产品创新的核心价值与竞争力。苹果产品直接创造那些消费者需要但表达不出来的实质或心理需求,通过完美的消费体验,提供一种新的生活方式,从而引导消费。拥有产品创新力的苹果品牌才能在竞争已经非常激烈的 MP3、手机、个人计算机、智能手表领域开创出宽阔的天地,成功地向世人推出 iPod、iTunes、iTouch、iPhone、iMac、iPad、iWatch 等产品(图 5-36)。

图5-36 苹果家族产品

(图片来源:https://www.macrumors.com/2019/01/29/apple-1-4-billion-active-devices/)

苹果产品都遗传了一种基因，不仅从名字命名上，也从三方位的设计中可以看出对苹果品牌设计理念的继承，例如苹果数字播放器 iPod 作为 MP3 产品族群，旗下可细分为 iPod shuffle、iPod nano、iPod classic 和 iTouch 四条产品线，它们在风格上保持一致，在造型上一脉相承：简洁的外部线条，纯净丰富的色彩，触感良好的材质，圆形的操控转盘，直观易懂的人机界面。在跨族群产品中，苹果保持了产品设计的独特性和差异性，但在产品族群更新和创造时，又享有共性特征元素，让产品在外观上形成连贯的视觉语汇，在配置上达到软件共享，在操作体验上都表现卓越，将所有产品与"苹果品牌"相连接，最后升华至一种个人形象和新生活方式的象征。苹果利用强烈的创新意识，配合独特的社会文化价值，营造行动娱乐个人化的生活形态，引领消费者的需求从而获得消费者喜爱。

2．产品包装设计

苹果产品的包装也沿袭了产品设计风格，以白色为基调，采用透明的塑料包装和白色的纸质包装作为主要材料，包装和产品浑然一体，兼具设计感。包装内所有物品包括配件的摆放安排和保护措施，如坚硬的上盖以及内部光滑的塑料小托盘均经过深思熟虑的设计，将产品完整、完美地呈现在消费者眼前。美国将 D558572 号专利授予 iPod nano 包装盒，D596485 号专利授予 iPhone 的包装盒，从包装专利上体现苹果重视包装如其产品。创新型产品、漂亮的外部装饰和简洁环保的包装交相辉映。

拥有关于产品的完整体验，包装也是其中一个环节。完整的体验是从选购商品，打开包装到使用商品的一整套过程，苹果为顾客提供完全不一样的细致体验。苹果包装的各个方面流露出了高品质理念，从包装上感受到的不仅是潮流，还有体贴入微的人性关怀，科学的严谨性和视觉传达直中要领的简约性，正如苹果品牌所创造出来的产品一样，充满了吸引力（图5-37）。

图5-37　苹果产品包装组图

3．产品传播设计

20 世纪 70 年代末，苹果就开始为自己的产品做广告，广告面覆盖电视、媒体、平面、网络等多方位领域，也创造出了令人难忘的优秀广告作品。

这里分享两则苹果的广告案例。一个是 Think different，该视频揭示历史上名人奇才都具备相同的一个品

质：想法与众不同。广告配以煽情旁白，富有感染力，获得了许多奖项（图5-38）。这则广告播出一年后，苹果推出了多彩的 iMac 系列，这个系列代表了革命性的设计，成了历史上最畅销的计算机之一，这与 Think different 广告广而告之的效果有着密切关联。另一则是 2019 年苹果分享了一个关于人们共享幽默信息的新幽默广告，以此来突出显示其隐私功能可以帮助确保数据安全的数据（图5-39）。苹果在视频说明中说："有些事情不应该共享。这就是为什么 iPhone 旨在帮助您控制信息并保护您的隐私的原因。"它的各个片段突出了数字隐私的重要性，以及 iPhone 可以帮助保护它的方式。这突出说明了苹果长期以来致力于保护用户隐私的品牌理念，并在后期推出的 iOS 14 系统中引入了新的隐私功能。

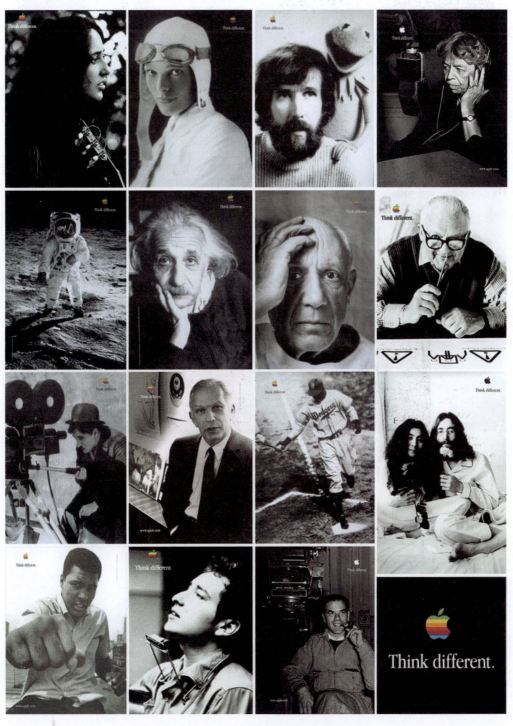

图5-38　苹果公司Think different理念广告

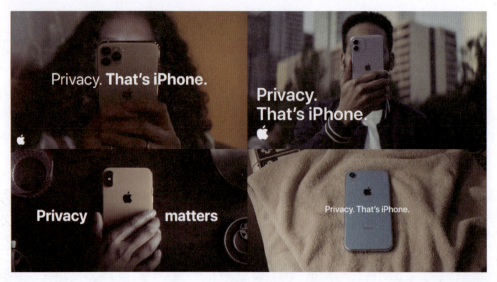

➕ 图5-39 苹果iPhone 隐私保护系列广告

苹果除了广告的打造之外，对于其品牌网站的设计也是协调产品的整体风格，首页以最大区域展示苹果产品，旗下最新产品和产品参数、性能等介绍一目了然。整体网页配色采用黑白灰三色色调加上大量留白给人以高端、严谨、先进的感受（图5-40）。

苹果每次的新产品发布会也是推广其产品的重要方法。苹果的新产品发布会成为苹果粉丝的一项盛世，也成为多方媒体关注和报道的焦点，因为苹果品牌以其创新的品牌理念，出色的产品设计，总能带来让人意外的惊喜。

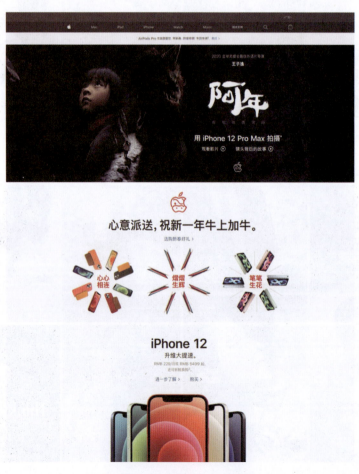

➕ 图5-40 苹果中文官网首页

图 5-40（续）

4．服务设计

苹果品牌的成功还得益于从产品到服务的成功转型。苹果不仅做实体产品,它还围绕产品开发了许多以顾客体验为中心的增值服务,为品牌联想的塑造起到了相当正面的推动作用。这些服务设计包括有：①共享资源平台——iTunes Store、App Store、iBook Store 三大网上资源平台,配合苹果产品让用户拥有线上到线下的完美体验。②苹果实体体验店。在体验店中,看不到强行推销和购买行为,顾客自由地使用和感受苹果产品,直到顾客爱不释手而心甘情愿将其买回。这样的体验式展示平台,能够以情感为主线,激起消费者的购买欲望,让顾客发自内心地喜爱这个品牌。目前全球有超过 230 家直营苹果体验店,为光临顾客提供全方位的产品展示和外延式服务。

苹果体验店在 2010 年首次登陆上海陆家嘴（图 5-41）,全栋建筑是由强化玻璃制成的玻璃建筑,整体外形彰显苹果品牌的独特用心与年轻时尚。店铺内部安置玻璃旋转楼梯,采用木质方桌与圆形座椅的经典配置,打造全球一致的店铺风格。整体的主色调为象牙白色,如同苹果产品经典的白色机身,墙壁上镶嵌着的图片与苹果机开机画面一样,无处不在的品牌展示细节,无形中将品牌印入顾客记忆,并在消费者的视线范围之内将完整的品牌理念表达出来,在消费者心中形成完整一致、不断追求完美的苹果品牌形象。同时,产品信息也巧妙地融入进这些细节,形成区别于其他品牌产品的形象体系,向人们真切地展示了苹果品牌的独特魅力。

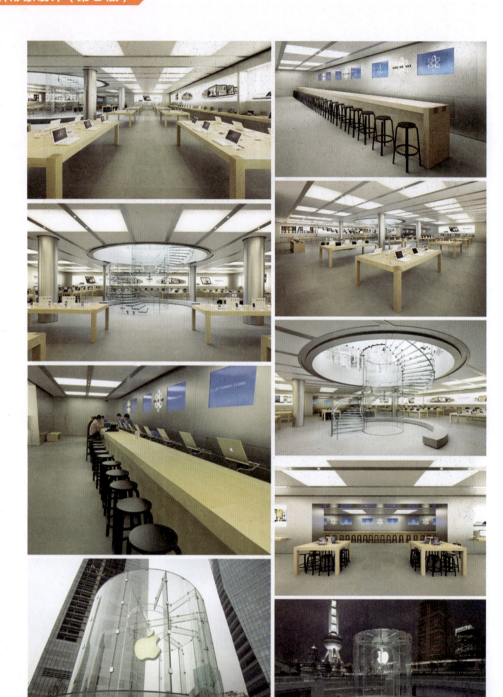

图5-41 苹果体验店

练习

1. 选择一个自己感兴趣的品牌,利用所学的知识,全方位、多角度地分析一下它的成长历史、品牌理念、视觉形象设计和传播策略等。
2. 根据所学,完成对一个新品牌的形象设计和推广方案。

第 6 章 学生作业案例

本章将通过 7 个学生（Dennist Choi、Yin Yin AYE、Wenling Jiang、黎明幸、罗铃滢、殷越、陈睿怡）的作品案例，帮助大家更好地理解前面几章所讲述的品牌形象设计理论及方法。

6.1 《新生》杂志

鲁迅在日本留学期间，曾尝试创办文学刊物《新生》杂志，后由于种种原因以失败而告终。本节介绍的《新生》杂志希望能提供一种独立性、思辨性的观点，内容上主要会探讨一些观念差异、有必要被了解的社会议题、现象和亚文化等。此外，也会展示一些普通人的市井生活，采访普通人是怎样看待这些话题的，以便发现民间的智慧和趣味性。英文名为 DE NOVO，来自拉丁语，表示"重新，再度开始"，现在主要被用于自然科学领域（基因学方向）中表示"重新，重生"，希望以此传达一种严谨、小众、当代的气质。

该品牌定位中高端、专精化，内容上进行深度采访、深化内容，如图 6-1 所示。产品上，增加设计本身的投入，在设计方面会更多地尝试不同材料、不同的书籍形态（不只是插页）等。依托于中国视角，以季刊、半年刊形式或不定期发售。设计精心，独立出版，力求提供有温度、有深度的阅读内容，纸质书提供愉悦闲适的阅读感受。

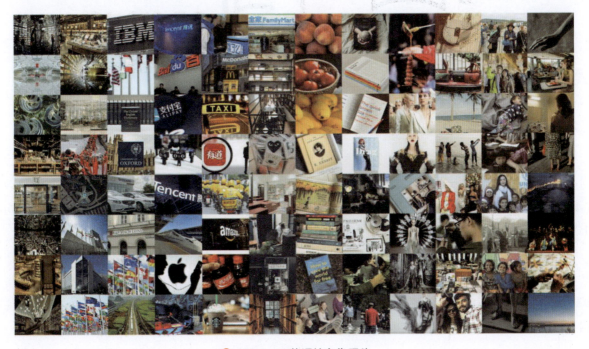

图 6-1　品牌调性定位照片

6.1.1 品牌标志设计

1. 标志的题材和表现形式

"新生"品牌是一个独立杂志的设计品牌,在杂志行业,无论是产品形态还是设计体验都已很成熟,如何避免同质化,在设计上寻求自己的核心竞争力,以及强调内容运营,设计如何能够给产品带来价值,是"新生"品牌Logo设计需要考虑的重点。

在标志设计类型上采用了象形类设计,从"杂志"(产品本身)、"展开"(希望实现的效果)、"洞察"(品牌理念)三个方面进行标志的设计,如图6-2所示。最终经过修改得到新版标志,该版本比旧版标志的图形更加规范,并优化了字体的设计,如图6-3所示。

⊕ 图6-2 "新生"品牌标志设计元素分解

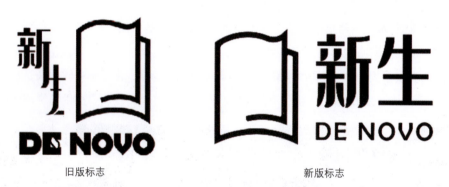

⊕ 图6-3 "新生"品牌新旧版标志设计对比

2. 标志的其他变形及使用规范

在标志变形中,可考虑以线条粗细、空间关系为可变形的对象进行尝试。"新生"品牌希望获得最合适的虚空间,使之可以刚好呈现出一本翻开的书的形态;并希望获得最合适的线条粗细,使之在不同的媒介上都清晰可辨。图6-4和图6-5的效果可以在手机App上以动态形式表现出翻页效果。图6-6可以表现为在手机App界面上登录/退出的淡入/淡出效果(以线条粗细的变化来实现)。

"新生"品牌标志在实际应用中可能会出现拓展形式,"新生"品牌希望拓展的标志具有可传播性,因此允许各种形式的贴图、剪贴蒙版及装饰等,但品牌标志传播推广时不允许使用手绘的线画进行表现。同时,"新生"品牌标志允许制成立体图形、立体灯箱、霓虹灯管等,但都以文字的墨稿为准,不允许使用实心的面状构成,如图6-7所示。

第 6 章　学生作业案例

图6-4　App上标志翻页效果展示（1）

图6-5　App上标志翻页效果展示（2）

图6-6　线条变化展示

🕆 图6-7　正式推广中不允许出现的线条形式

2. 标志的标准化制图

图6-8为"新生"品牌修改后的新标准制图规范，旨在阐明其精确表现形态。该规范通过科学的绘制数据，以便使品牌商标中各图案和文字元素的构型比例、线条粗细、弧度曲线、空间距离及其相互的位置关系保持恒定。该制图规范使用了方格标示法、比例标示法及圆弧角度标示法。图6-9为新生品牌标志的墨稿及反白稿展示，正常情况下标志印刷以品牌标准色作为首选，当受到印刷或其他制作工艺限制而不能印刷彩色时，则使用标志的墨稿形态。当标志要在深色背景上使用时，为确保识别，将使用标志的反白稿形态。

🕆 图6-8　标志标准化制图　　　　　🕆 图6-9　标志墨稿及反白稿

6.1.2 其他衍生系统设计

1. 品牌标准字体设计及使用规范

（1）字体标准化设计：这里对品牌标准字体进行设计并用方格标示法、比例标示法、圆弧角度标示法进行中英文字体标准化制图，如图 6-10 ~ 图 6-12 所示。

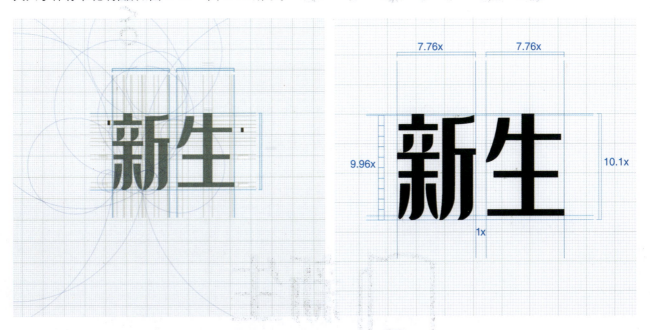

图6-10　中文标准字体横式排列

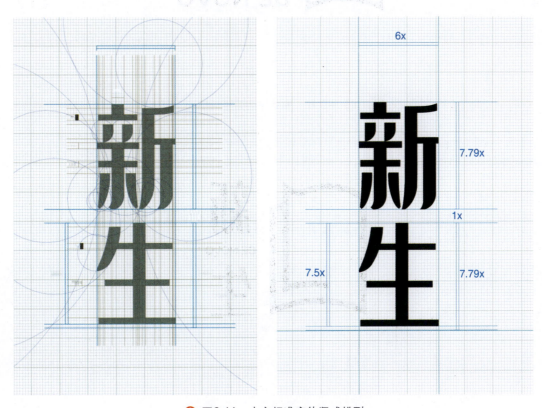

图6-11　中文标准字体竖式排列

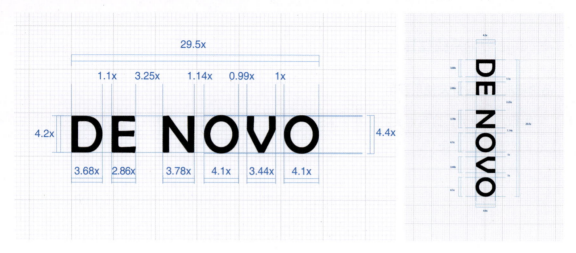

🕀 图6-12　英文标准字体横版及竖版展示

（2）整体组合规范：图6-13～图6-15展示了整体组合规范。

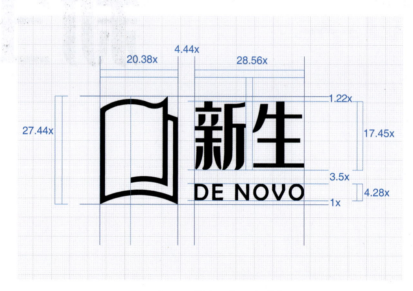

🕀 图6-13　整体组合形式（1）

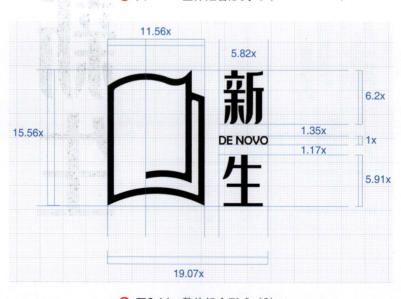

🕀 图6-14　整体组合形式（2）

图6-15 标准组合的墨稿及反白稿

（3）品牌印刷字体：在品牌标准印刷字体的选择上，"汉仪新人文宋"字体的笔画造型源自新时代的硬笔书法，竖笔上下水平的独特设计能更好地促进人们横向阅读时的视线流动，满足从标题到正文全方位的排版需求，并满足"新生"品牌提供流畅阅读体验的印刷字体要求。该字体适用于"新生"品牌的主要业务——杂志印刷及销售板块。"汉仪宋韵朗黑"字体提供了一种带有宋体字风韵的正文黑体，端正、大气、现代，是一种严谨端正、具有现代感的"新黑体"，与"新生"品牌文化气质相符合。这种字体主要用于除线下杂志外的一切品牌推广的场合，如图6-16所示。

图6-16 品牌标准印刷字体展示

2．品牌标准色设计

企业标准色彩分为主色和辅助色。主色是企业的主色彩，是企业视觉系统最常出现的色彩；辅助色是在特定场合出现的色彩，起辅助主色的作用，并丰富视觉形象的传达效果。企业标准色和辅助色共同构成视觉形象的色彩系统，增强企业色彩的适应性。

"新生"品牌的标准色主要为一种专铜色（PANTONE 10366C），其次是米灰和深褐色，这三种标准色分别象征了"新生"品牌的中高端定位，如图6-17所示。

图6-18展示了4种主要的辅助色。使用规范如下：①以标准色或黑白单色为底色时可大面积使用。②以辅助色为底色时可小面积使用。③在标准色与辅助色搭配使用的情况下，标准色作为品牌标志存在，辅助色不可覆叠于标准色之上。

专色（专铜）
PANTONE 10366C
C/0 M/24 Y/44
K/37
R/162 G/124 B/91

C/0 M/2 Y/6
K/21
R/201 G/198
B/189

C/0 M/17 Y/33
K/86
R/36 G/30 B/24

图6-17 标准色主色

C/0 M/2 Y/6 K/21
R/201 B/198 C/189

C/32 M/0 Y/32 K/42
R/101 B/148 C/100

C/73 M/54 Y/0 K/60
R/27 B/47 C/101

C/0 M/83 Y/79 K/59
R/105 B/18 C/22

图6-18 标准色辅助色

3. 品牌象征图案设计

"新生"品牌象征符号的设计思路是以品牌图形Logo为主要视觉元素，提取"书"的意象，重置虚、实空间，进行二方连续、四方连续的图案创作。它们可以被用于品牌方自身发行的周边产品（如帆布包、包装盒、被套），也允许合作方在联名产品中使用，如图6-19和图6-20所示。

图6-19 新生品牌象征符号的提取

图6-20 新生品牌象征图案

4．品牌吉祥物设计

说到"新生"品牌,"老鹰"是一个让人很容易联想出来的概念(有很多人听过老鹰妈妈逼小鹰自力更生的故事),"新生"品牌想利用这种积极向上、坚强有力的精神面貌来作为吉祥物的形象;另外,又因为"新生"品牌定位于真诚、有活力,希望吉祥物能够有亲民的气息;同时,品牌的英文中的OVO也很像可爱的鸟喙,于是,最终选择了"小隼"(一种小型猛禽,属于隼形目隼科)作为吉祥物主要参照对象。在颜色和体型上,在真实鸟的基础上进行了调整,以贴合品牌标准色和风格。

因此,"新生"品牌的吉祥物是一只叫诺娃(Novo)的小隼,它是消费者到店阅读、消费及在线商城的好助手(新品上架了还会给消费者打招呼)。这个吉祥物的动态形象平时总是蹦蹦跳跳,显得活泼积极,如图6-21所示。

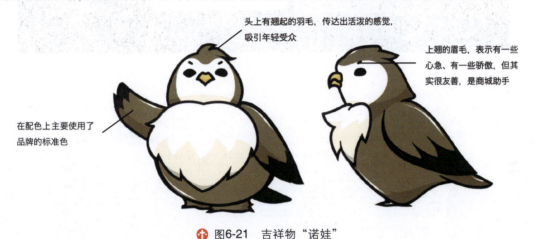

🔴 图6-21 吉祥物"诺娃"

6.1.3 应用设计

1．办公文件类

图6-22～图6-25展示了"新生"品牌在办公文件类相关方面的应用设计。

🔴 图6-22 品牌名片

图6-23 快递包装

图6-24 品牌感谢卡和邀请卡

图6-25 信封

2. 门店导向类

"新生"品牌除了线上商城以外,线下实体店也是品牌宣传、推广、销售很重要的一环。图 6-26 展示的是"新生"品牌的门店灯箱,作为导视系统的一部分。图 6-27 的门店挂旗图案是采用新生品牌标准字进行的排版设计。在门店所在的商场中悬挂挂旗作为视觉导向系统的一部分,挂旗应当在门店正门外的 3～50m 范围内,保证消费者可以及时发现"新生"品牌门店。

图6-26　门店灯箱

图6-27　门店挂旗

3. 衍生产品类

作为杂志品牌,"新生"品牌除本身的主要产品外,还进行周边衍生产品的销售,这是"新生"品牌宣传、推广、销售的重要组成部分。图 6-28～图 6-30 列举了"新生"品牌常规周边产品,包括丝巾、手巾和徽章等。

图6-28　丝巾

图6-29　手巾

图6-30　徽章

6.1.4 品牌 CI 树

品牌 CI 树展示如图 6-31 所示。

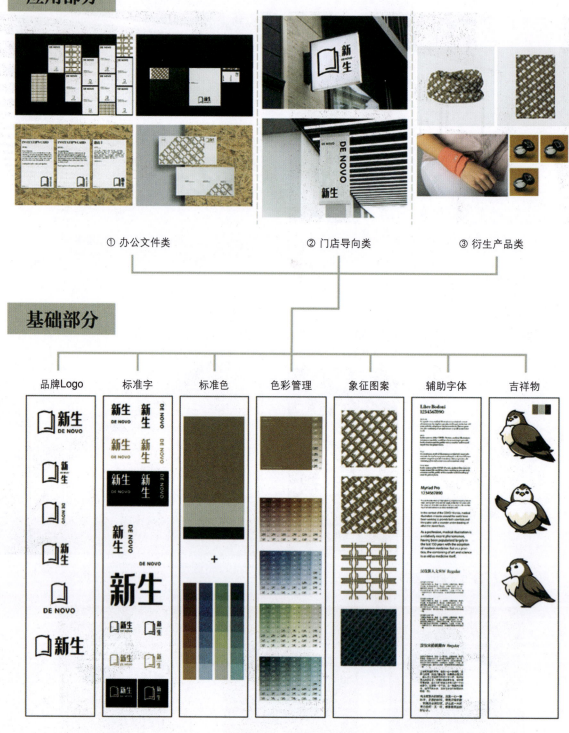

图6-31 品牌CI树展示

6.2　HARE 兔耳助听器

6.2.1　品牌设计背景

据世界卫生组织统计，全球有 4.7 亿人患有听力损失，其中接近 8000 万人是 12～15 岁的年轻群体。这部分的年轻患者更希望助听器是用来弥补自己的缺陷而不是获得特殊对待，因此所设计的 HARE 兔耳助听器希望让拥有听力受损的年轻群体收获快乐和幸福，其品牌调性定为自信（快乐和友好）、可靠（健康和高科技）、年轻（新潮和构思巧妙）。

6.2.2　品牌标志设计

1．标志的题材和表现形式

在标志设计上取自 Victory Hand、Rabbit / Hare 以及 Hearing Aid 三个形象的结合，进行了初稿的设计，如图 6-32 和图 6-33 所示。

图6-32　HARE标志设计元素选择

图6-33　HARE标志设计初稿

根据上述的初稿进行了改进，确定了最终的标志设计，如图 6-34 所示。

图6-34　HARE标志设计

2．标志的规范化设计

　　分别采用方格标示法、圆弧角度标示法以及比例标示法对HARE的标志进行规范化设计，如图6-35～图6-38所示。

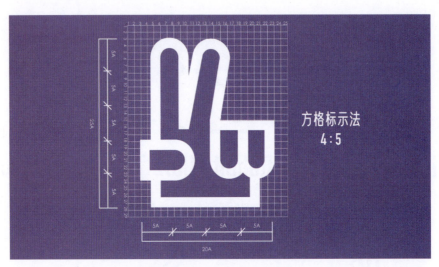

图6-35　方格标示法应用

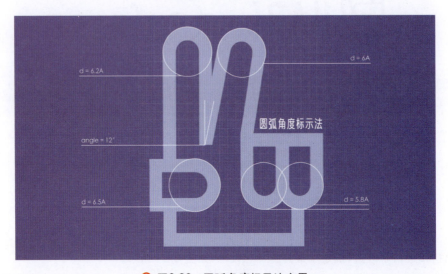

图6-36　圆弧角度标示法应用

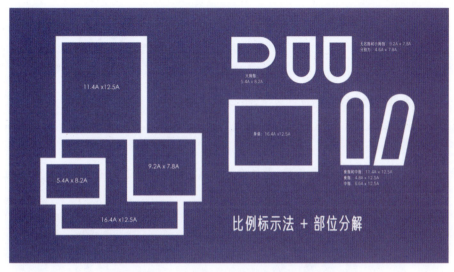

✝ 图6-37 比例标示法应用和标志部位分解

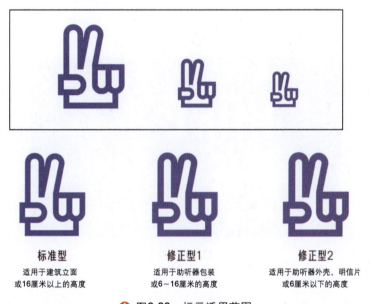

✝ 图6-38 标示适用范围

3．标志的其他变形

标志的其他变形如图 6-39 所示。

✝ 图6-39 标志的变形

6.2.3 其他衍生系统设计

1．品牌标准字设计

为了让标准字体能延续Logo独特的设计风格，将Logo翻转过来，通过简单的变形变成了字母里的R；其他三个字母也沿用了这种年轻、新潮且具有科技感的风格，如图6-40所示。

中文字体保留了英文字体的一些特征，例如，整体瘦长的感觉以及笔画末端由半圆代替直角，如图6-41所示。

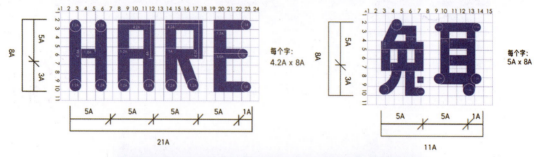

🔸 图6-40　字体演变

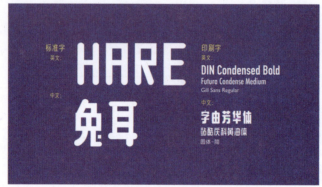

🔸 图6-41　中英文标准字

2．字体组合规范

字体组合规范如图6-42所示。

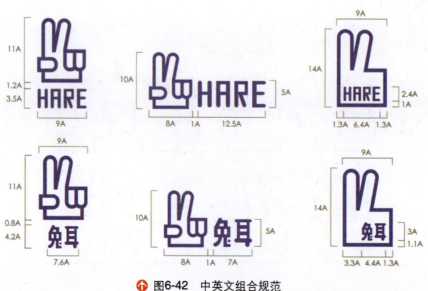

🔸 图6-42　中英文组合规范

3．品牌标准色和辅助色

标准色选择了适合药品业及电子业的蓝色系与白色。蓝色代表着聪明、科技、速度与自由,刚好与品牌调性相符。为了增加一点新潮年轻的感觉,最后选择了带点紫调的蓝色,如图6-43所示。

图6-43　品牌标准色

设计师在做市场调查时,看了有关失聪儿童的第一次佩戴助听器的视频,其中一位女孩在戴上助听器的那一瞬间,眼睛都亮了起来,她笑着对她的妈妈说:"我的世界突然充满了色彩。"她把自己从未接触过的声音比作五彩斑斓的颜色,从而启发了设计师设计了这组朝霞辅助色。颜色之间的过渡都会使用渐变来完成,这样会显得柔和且健康。这组辅助色会用在产品包装、宣传物料、店铺装潢和网页展示等方面,如图6-44所示。

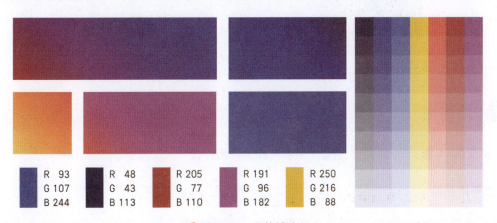

图6-44　品牌辅助色

4．品牌象征图案

根据品牌标志及其变形,进行象征图案的设计,如图6-45和图6-46所示。

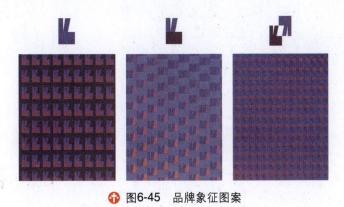

图6-45　品牌象征图案

 图6-46 组合变形

5．品牌代言吉祥物

HARE野兔助听器的吉祥物当然是由小野兔担当了。为了迎合品牌色，加上深蓝色线条的小兔子像是圆珠笔下画出来的小宠物。左边是因为听力障碍而郁郁寡欢的小兔子，右边是得到助听器以后通过聆听音乐而重新收获生活色彩的快乐小兔子，如图6-47所示。

 图6-47 HARE品牌吉祥物设计

6.2.4 应用设计

根据品牌自信、可靠、年轻的调性，进行了三类产品的应用设计。

1．VI事务用品类

VI事务用品类包括名片设计、空白信纸、方格信纸、西式信纸、传真用纸表头、公司专用稿纸、笔记本封面、企划书封面、办公用纸，如图6-48和图6-49所示。

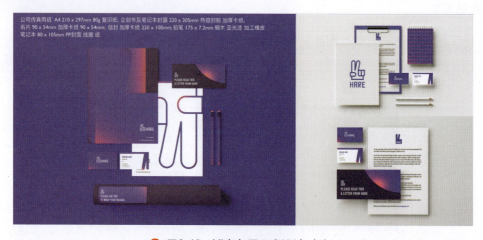

 图6-48 VI事务用品类设计（1）

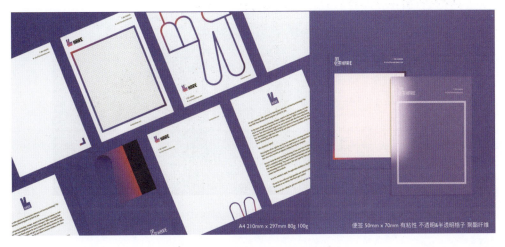

图6-49　VI事务用品类设计（2）

2．员工制服CI风格类

员工制服CI风格类包括店面职员制服、上岗证，如图6-50所示。

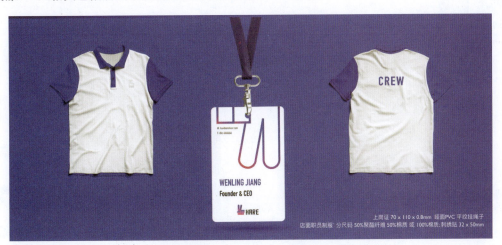

图6-50　职员制服和上岗证的设计

3．VI包装用品类

VI包装用品类包括包装塑料袋、包装纸盒，如图6-51和图6-52所示。

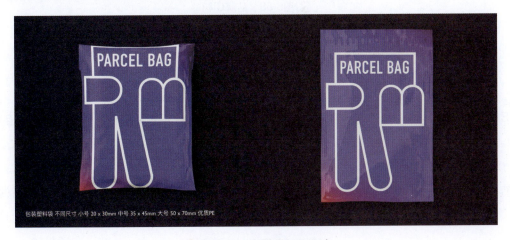

图6-51　塑料袋包装设计

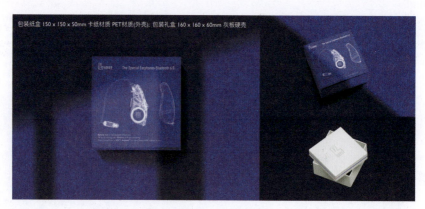

⊕ 图6-52 包装纸盒设计

6.2.5 品牌 CI 树

品牌 CI 树如图 6-53 所示。

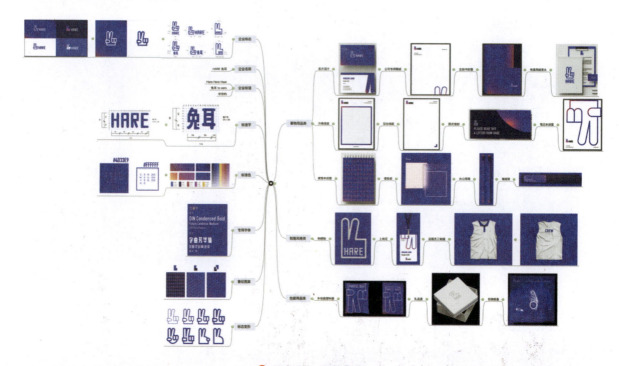

⊕ 图6-53 品牌CI树

6.3 MAZEDROP 电子商务平台

　　MAZEDROP 是一个国际电子商务平台，专注于各种产品的分销、零售和支持。借助其集中的互联网平台，将全球各地的商店和公司连接起来，并进一步进行物流、买卖、在线购物、空中和地面分销，使品牌在全球电子零售商和分销商中处于领先地位。

　　品牌的主要特色是通过互联网和集中式互联网平台进行产品分销，这是与淘宝、亚马逊相抗衡的目标客户群，针对的是各个年龄段的所有人群。主要技术通过 PC / MacOS 平台、智能手机应用程序（MAZEDROP）平台进行处理。

6.3.1 品牌标志设计

1. 标志设计原型和标志变形

标志设计是根据品牌的基本定位而创建的。标志的核心是代表品牌的名称,并且要以非标准的方式显示,从而给人留下深刻的印象,突出品牌的独特性。品牌标志的设计原型中的设计元素取自品牌名称 MAZEDROP 和技术、现代、粗体、神秘、奇异等关键词,如图 6-54 所示。

图6-54 品牌标志的设计原型

图 6-55 所展示的是标志从一种形态向另一种形态变化的过程,是从简单的形式向更加复杂的视觉形式进行的演变。同时为了突出品牌的形象,采用相应的颜色来强调视觉接触的某种情感。

COLOR COATED

COLOR UNCOATED

图6-55 品牌标志变形

2. 标志规范化设计和使用规范

标志的核心采用清晰的布局和视觉结构，综合几种标示法对其进行规范化制图，以确保标志的精度和正确的尺寸，如图6-56～图6-59所示。

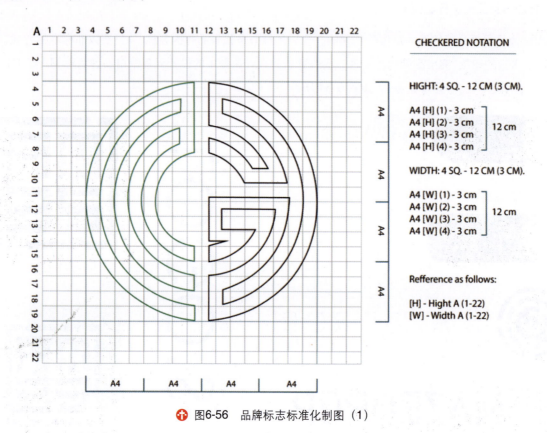

图6-56　品牌标志标准化制图（1）

图6-57　品牌标志标准化制图（2）

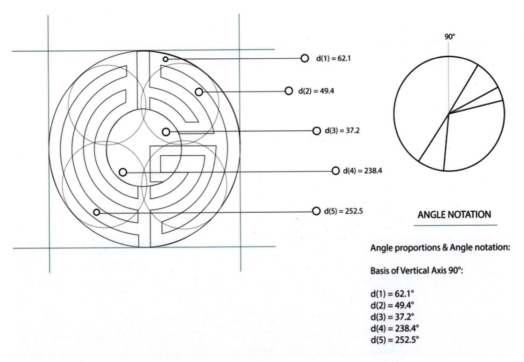

图6-58 品牌标志标准化制图（3）

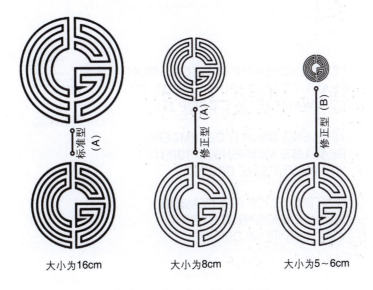

图6-59 品牌标志使用规范

3．标志的其他变形

为了展示的灵活性，在原有的标志形态基础上进行不同的变形，以进一步满足更多实际使用场景，如图6-60所示。

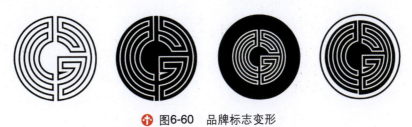

图6-60 品牌标志变形

6.3.2 其他衍生系统设计

1. 标准字设计

为了保持标志本身以及品牌名称和字体设计的一致性,品牌的字形设计和间距都更加贴近品牌标志的含义和品牌调性,从而更好地展示品牌形象,如图6-61所示。

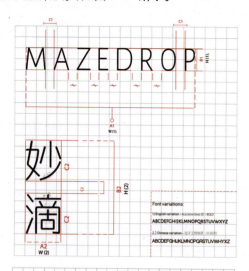

✠ 图6-61 品牌中英文标准字体设计

2. 组合规范

图 6-62 展示的是标志和字体的组合规范，以便让人们能更加精确地使用标志和字体。

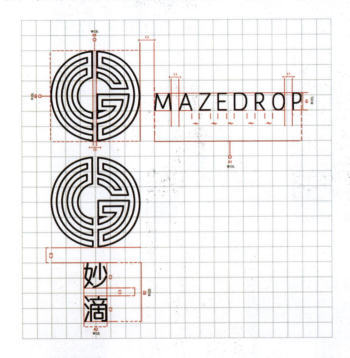

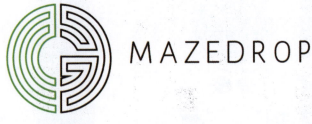

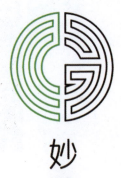

图6-62 整体组合规范

3. 品牌标准色

在标准色的选择上，主色采用了两种颜色，分别是绿色和黑色。这两种主色使标志看上去简单、清爽，但又显得十分正式和专业，符合 MAZEDROP 的品牌形象，如图 6-63 所示。

颜色会在一定的条件下发生变化，不透明度会根据需要进行更改。图 6-64 和图 6-65 是与主要标准颜色互补的颜色。

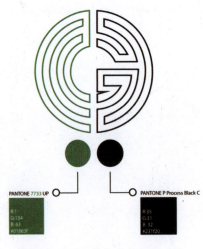

图6-63 品牌标准色主色（1）

图6-64 品牌标准色主色（2）

图6-65 品牌标准色辅助色

4．品牌象征图案

品牌象征图案如图6-66～图6-68所示。

图6-66 品牌象征图案（1）

图6-67 品牌象征图案（2）

5．吉祥物设计

根据 MAZEDROP 品牌的理念，选择 Minotaur 作为吉祥物。Minotaur 是古希腊传说中的神话人物——牛头怪兽。牛头怪兽是神话般的生物，具有牛的头和腿，以及人的身体。牛头怪兽是迷宫的保护者，因为他们生活在迷宫中并保护着迷宫。同时牛头怪兽还具有友好、简单、善良、诚实、安全的品质，符合 MAZEDROP 的品牌形象。在吉祥物的形象设计上则遵循简单的原则，采用带有迷宫元素的尖锐弯曲边缘，如图 6-69 所示。

图6-68　品牌象征图案（3）

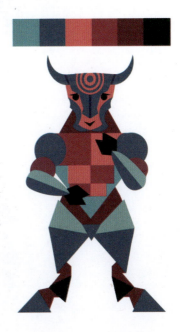

图6-69　品牌吉祥物设计

6.3.3　应用设计

应用设计如图 6-70 ～图 6-72 所示。

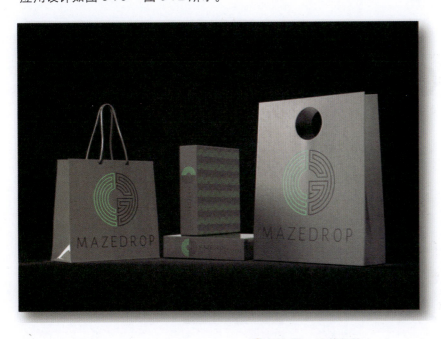

图6-70　品牌包装

图6-71　品牌办公用品

图6-72　品牌周边产品

6.3.4　品牌 CI 树

品牌 CI 树如图 6-73 所示。

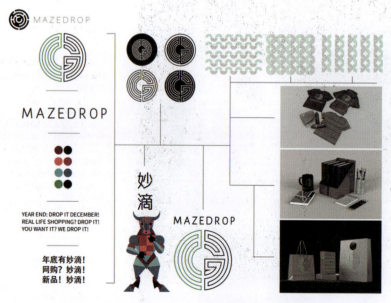

图6-73　品牌CI树

6.4 喏喏甜品

甜食可以为人体迅速补充能量。在食不果腹的年代,甜食自然是人们的最爱,这是几千年来基因进化的自然选择,同时人们爱吃甜食也是人类从大自然中索取可食用物质的一种记忆积累。喏喏(NUONUO)甜品品牌,运用叠音命名有趣且朗朗上口,便于用户记忆,同时也能突出产品的特点("糯")。其品牌理念是将传统精致与现代多口味相结合,从而打造全新的甜品品牌。

6.4.1 品牌标志设计

1. 标志的题材和表现形式

在标志设计上,以品牌的形象和颜色为素材,从"甜"的角度出发,希望标志让用户看起来就感觉到"甜"和心情愉悦。通过设计元素提取,设计了 6 种不同类型的初稿,如图 6-74 和图 6-75 所示。

图6-74 品牌标志设计元素提取

图6-75 喏喏品牌标志设计初稿

2. 标志的规范化设计

经过修改,最终确定了喏喏品牌的标志,并对不同尺寸的标志进行了标准化制图,如图 6-76 ~ 图 6-78 所示。

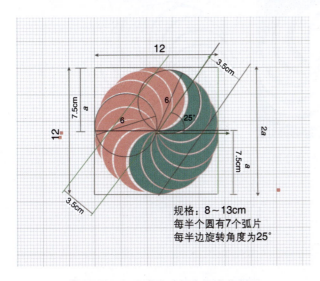

图6-76 正常尺寸标志标准化制图

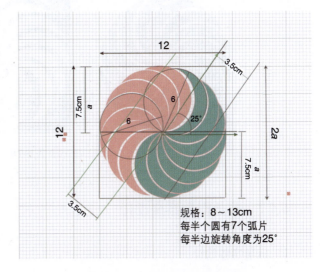

图6-77 中型标志标准化制图

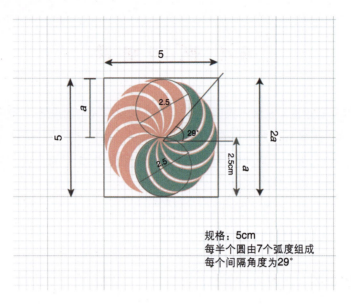

图6-78 小型标志标准化制图

3. 标志的其他变形

标志的其他变形如图6-79所示。

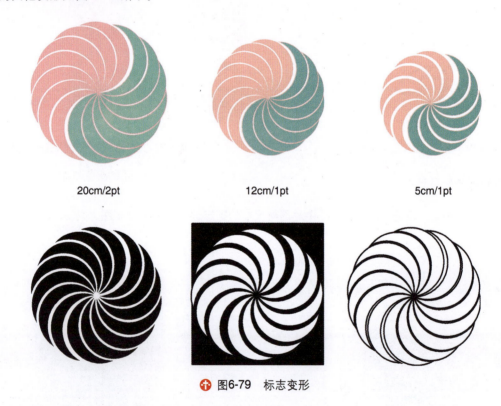

图6-79 标志变形

6.4.2 其他衍生系统设计

1. 标准字体设计

在标准字体的设计上,为了迎合品牌"甜"的形象,品牌字体比较活泼可爱,如图6-80所示。

嗒嗒 嗒嗒 嗒嗒 NUO NUO
甜品 甜品 甜品 Dessert brand culture
　　　　　　　 word Hei regular

NUO NUO
Dessert brand culture
word Hei regular

NUO NUO
Dessert brand culture
word Hei regular

✜ 图6-80　品牌中英文标准字设计

2．组合规范

组合规范如图 6-81 和图 6-82 所示。

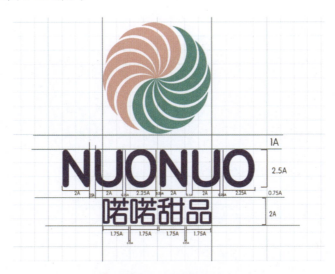

✜ 图6-81　组合规范（1）

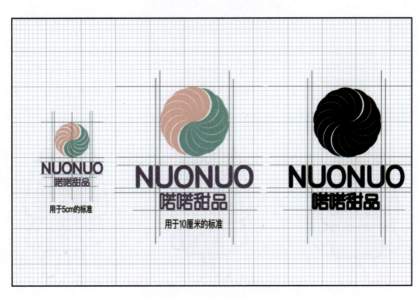

✜ 图6-82　组合规范（2）

3．品牌标准色设计

品牌标准色设计如图 6-83 所示。

图6-83　品牌标准色

4．品牌象征图案

品牌象征图案如图 6-84 所示。

图6-84　品牌象征图案

5．吉祥物设计

喏喏这一品牌主要以糯米制作的产品为主，所以吉祥物运用了芋圆这一形象，突出产品特征。同时因为品牌标志的设计初衷是为了让人看起来心情愉悦，能使用户联想到甜品，所以吉祥物也延续了该特征，采用了较活跃的色调和可爱活泼的形象，如图 6-85 所示。

图6-85　吉祥物设计

6.4.3 应用设计

应用设计如图6-86~图6-89所示。

图6-86 卡片设计

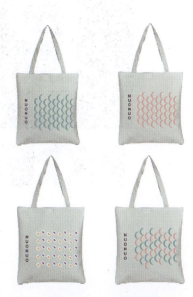

图6-87 帆布包设计

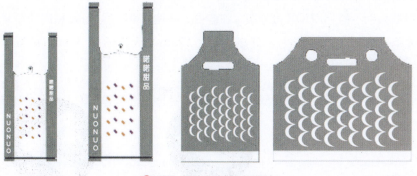

图6-88 塑料包装设计

图6-89 饮品包装设计

6.5 PIKROX 黑巧克力

PIKROX黑巧克力名字取自希腊语pikros,意思是"苦味"。PIKROX就是一款拥有不同苦味程度的黑巧克力品牌。

6.5.1 品牌标志设计

1.标志设计原型

根据品牌名称PIKROX,取首字母P作为标志设计元素,在此基础上变形得到了如图6-90所示的标志设计原型。

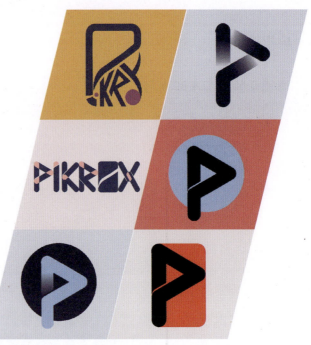

图6-90　品牌标志设计原型

2．标志的规范化设计和使用规范

根据品牌形象选择了如图 6-91 所示标志，并对其进行了规范化制图。

在使用规范上，当 P 字母的两端相遇时，缩小的 PIKROX 徽标版本在空白处往往变得不清楚。从相同的距离很难看到较小版本与较大版本之间的差距。解决方案是将徽标的间隙从 8～13cm 扩大，对于 5～6cm 的徽标进一步扩大，如图 6-92 所示。

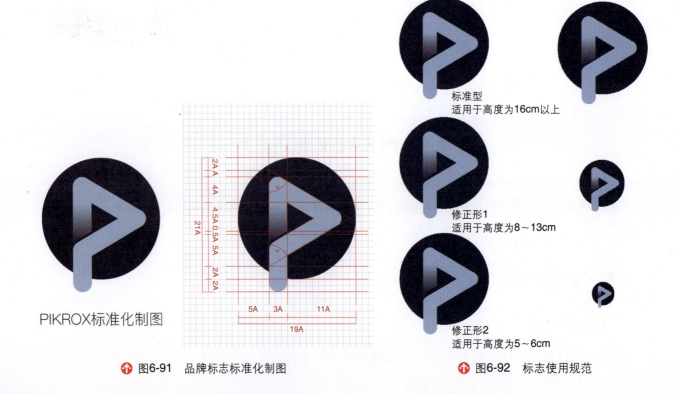

图6-91　品牌标志标准化制图　　　　　　　　　　　图6-92　标志使用规范

3．标志的其他变形

标志的其他变形如图6-93所示。

图6-93　标志的变形

6.5.2　其他衍生系统设计

1．标准字体设计及组合规范

除了标志图像外，PIKROX的徽标还包含中英文字体。英文字体是原始字体，由带有粗线的粗圆线制成。切出的装饰出现在P和R字母上，这也是主标志图像上的象征性装饰。经过搜索和选择，"文鼎特粗圆简"成为官方的中文字体，因为它与标志中的其他元素相似，并且与品牌形象相符，如图6-94和图6-95所示。

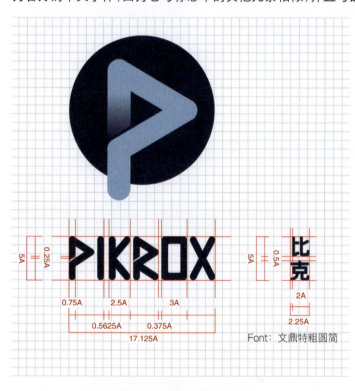

图6-94　中英文标准字体设计

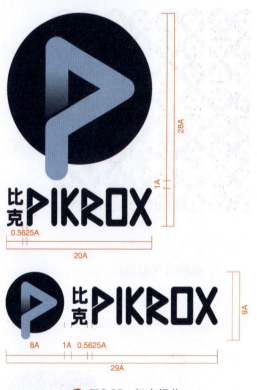

图6-95　组合规范

2．品牌标准色

蓝色代表天空和海洋，并与开放空间、自由、直觉、想象力、广阔性、灵感和敏感性相关。同时，蓝色也代表了深度、信任、忠诚、真诚、智慧、信心、稳定、信念、天堂和智慧的含义。深蓝色可以看作优雅、丰富和精致，而浅蓝色则可以表示诚实和守信。这些特征非常符合PIKROX的品牌形象。

官方调色板包括2种主要颜色和1种补充颜色，范围取决于限定的范围，如图6-96和图6-97所示。

图6-96　品牌标准色主色　　　　　　　　　　图6-97　品牌辅助色

3．品牌象征图案

品牌象征图案如图6-98所示。

图6-98　品牌象征图案

4．品牌吉祥物设计

吉祥物 Pipi 是根据 PIKROX 的巧克力方块形状设计的,并带有与该品牌标志相关的领带,显得有趣、可爱,同时也很正式。Pipi 可代表 PIKROX 的品牌形象,应用于 PIKROX 的巧克力广告和媒体平台中,如图6-99所示。

图6-99　品牌吉祥物

6.5.3 应用设计

1. 办公用品

品牌办公用品如图 6-100 所示。

图6-100　品牌办公用品

2. 包装用品

品牌包装用品如图 6-101 和图 6-102 所示。

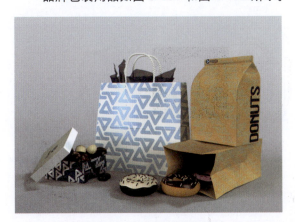

图6-101　品牌包装用品（1）

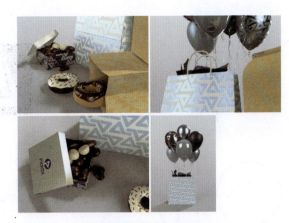

图6-102　品牌包装用品（2）

3. 员工制服

品牌员工制服如图 6-103 所示。

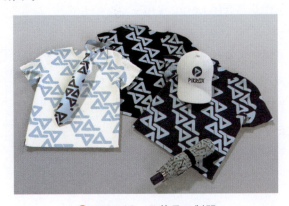

图6-103　品牌员工制服

6.6　LA 长相思香水

LA 长相思香水品牌名称取自词牌名《长相思》中的"上言长相思"。李白曾创作了三首《长相思》,借词传情,表现对亲人的深情怀念;以花为意,表达对心上人的思念。"相"与"香"可延伸为"相思"及"香思"。其品牌理念在于"思念",希望通过香水来传递"相思之情"。

调查了目前市场上的一些香水品牌后,"长相思"产品计划以中国传统香料为主,采用东方树木或辛香料、树脂、麝香甚至薄荷等,而辛香料又包括檀香木、广藿香、琥珀、肉桂、丁香甚至辣椒和姜等,目标是打造正统东方香水。

香水主题以传统典故为主,如《长生殿》《西厢记》等故事展开体现中国传统文化魅力。此外还会围绕故事推出香囊、香炉等周边产品。产品定位为中高端消费者。

6.6.1　品牌标志设计

1. 标志设计原型

根据品牌理念,用 L、A 字母作为设计的对象,用多个图形作为标志设计元素,得到了设计原型,如图 6-104 和图 6-105 所示。

图6-104　设计元素提取　　　　图6-105　设计原型

2. 标志规范化设计

最终选择以图 6-106 的标志作为品牌的 Logo,采用三角形的形式,以黑、黄色为主。本标志可延伸性很强,是一个易辨、易读、易记的良好代言形象。该标志不仅代表了国际设计艺术风格,也是当代企业的时代风范展示,以简捷明快的图形化语言与社会大众沟通,使企业信息得以快速传递,并形成品牌信息文化的沉淀。为了使标志能够更规范地使用,采用方格标示、比例标示和角度标示的方法进行标准化制图,如图 6-106 ~ 图 6-108 所示。

图6-106　品牌标志

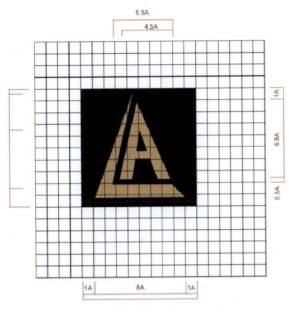

↑ 图6-107 方格标示法和比例标示法

↑ 图6-108 角度标示法

3. 标志的其他变形

为了适应更多的使用场景,在原本的标志基础上做了一些标志变形,如图6-109～图6-111所示。

↑ 图6-109 标志的颜色变化

标准型
4～15cm

修正A
16～30cm

修正B
31～45cm

↑ 图6-110 标志修正变化

↑ 图6-111 标志其他变形

6.6.2 其他衍生系统设计

1. 标准字体设计和印刷字体

标准字体设计和印刷字体如图6-112和图6-113所示。

说明文字：方正兰亭黑、简
标题名称：方正锐正黑
备选字体：微软雅黑，方正俊黑

方正兰亭黑、简
方正锐正黑、简
微软雅黑，方正俊黑

说明文字：Arial Unicode MS
标题名称：Microsoft Sans Serif
备选字体：Franklin Gothic Medium

Arial Unicode MS
Microsoft Sans Serif
Franklin Gothic Medium

图6-112　标准字体设计

图6-113　品牌印刷字体

2. 品牌标准色

品牌标准色如图6-114所示。

图6-114　品牌标准色（主色及辅助色）

3. 品牌吉祥物设计

品牌吉祥物设计以九色鹿为原型。鹿在古代吉祥文化中占有相当重要的地位，尤其是白鹿被称为"瑞兽"。道教认为鹿与"禄"发音相似，是吉祥的含义。配色则参考鹿王本生图，体现了中国风。吉祥物形态憨厚可爱，圆滚滚的造型符合现代人对"萌"的定义。

吉祥物名称为"灵均"，有言："灵，善也。均，调也。言正平可法则者，莫过于天；养物均调者，莫神于地。"说明吉祥物具有灵气，如图6-115所示。

图6-115　品牌吉祥物

后期会丰富内容，引入其他吉祥物形象。比如，旁边增加一个叫"思思"的小鸟，其原型是相思鸟，如图6-116所示。之后还会添加其他角色。

图6-116 吉祥物衍生物

4．品牌象征图案

品牌象征图案取自LA的图案变形和吉祥物的脚丫图案，如图6-117所示。

图6-117 品牌象征图案

6.6.3 应用设计

1．香水包装设计

香水包装设计如图6-118所示。

图6-118 品牌香水包装设计

2. 灯箱设计

灯箱设计如图 6-119 所示。

图6-119　灯箱设计

3. 包装设计

包装设计如图 6-120 和图 6-121 所示。

图6-120　包装吊牌设计

图6-121　包装纸袋设计

4. App 设计

App 设计如图 6-122 所示。

图6-122　App设计

6.7 司文眼镜应用设计

司文是一个年轻前卫的眼镜品牌，这里着重展示该品牌的应用设计，如图6-123～图6-126所示。

图6-123　配套产品印花设计

图6-124　灯牌设计

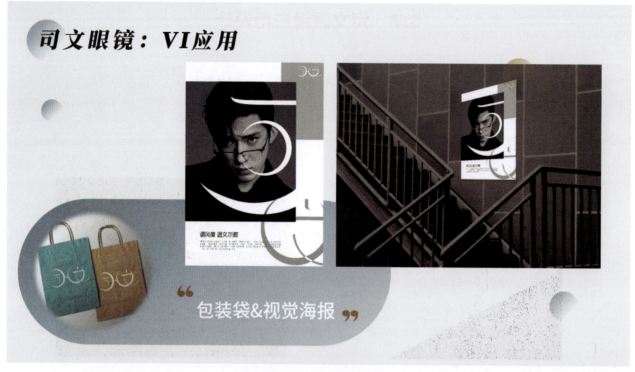

图6-125　宣传海报设计

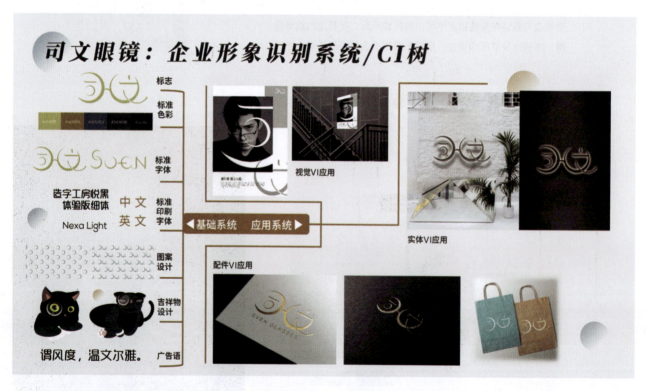

图6-126　品牌CI树

参 考 文 献

[1] 弗雷德斯.欧洲16国最新标志设计全索引[M].上海：上海人民美术出版社，2006.

[2] 何洁.广告与视觉传达[M].北京：中国轻工业出版社，2015.

[3] 李立新.设计艺术研究方法[M].南京：江苏美术出版社，2010.

[4] 肖勇.信息图形设计[M].哈尔滨：黑龙江美术出版社，2011.

[5] 日本G社编辑部.国际品牌设计[M].贾霄鹏，译.北京：中国青年出版社，2006.

[6] 苏娜.时尚品牌设计全案[M].北京：电子工业出版社，2007.

[7] 李彬彬.产品设计心理评价研究[M].北京：中国轻工业出版社，2015.

[8] 利兹.法雷利.品牌形象设计：76位顶级设计师关于CI设计的访谈及经典案例[M].张嘉馨，译.北京：电子工业出版社，2013.

[9] 原田进.设计品牌[M].克炜，译.南京：江苏美术出版社，2009.

[10] 原研哉.设计中的设计[M].纪江红，译.桂林：广西师范大学出版社，2011.

[11] Scott Minick,Jiao Ping.Chinese GraphicDesign(1930)[M].London:Thames&Hudson, 1990.

[12] JEFF J.认知与设计：理解UI设计准则[M].2版.张一宁，王军锋，译.北京：人民邮电出版社，2014.

[13] 唐纳德·A.诺曼.设计心理学[M].梅琼，译.北京：中信出版社，2016.

[14] 田中直人.通用标识设计手法与实践[M].胡慧琴，李逸定，译.北京：中国建筑工业出版社，2014.

[15] MINE.Letterhead & Logo Design 9 [M].Ohio Rockport Publishers Inc., 2005.

[16] Rockport.The Best of Letterhead and Logo Design[M].Ohio Rockport Publishers Inc., 2004.

[17] www.ccii.com.

[18] Barbara Pernici. Mobile Information Systems[M]. Berlin Heidelberg: Springer-Verlag, 2006.

[19] Black, Alison. Information design: research and practice[M]. London: Routledge, 2017.

[20] Thomas Erl. SOA Principle of Service Design[M]. Englewood: Prentice Hall, 2008.

[21] Ware, Colin. Information Visualization: Perception for Design[M]. Waltham, MA: Morgan Kaufmann Publishers Inc., 2013.

后 记

《品牌形象设计》这部书,是我承担的上海交通大学设计专业责任课程课件的浓缩,经过20多年的积累,编写修改多次,终于能够较完整地面向读者。本书第1版是我在英国伦敦艺术大学圣马丁学院做访问学者期间的研究和归纳,借鉴了欧洲设计教学的经验和方法,对当代欧洲品牌设计观念进行整理,剖析了英国伦敦图形创意设计产业对当代世界发展和对艺术设计的影响,结合本人多年对"品牌设计"的教学经历而写成。出版后社会读者反映很好,至2018年已重印5次。智能时代新媒体的迅速发展,中国文化基因的传承与当代形象表达已成为国家形象发展趋势,如何应用于品牌设计创意实践,尤其经过对中西方设计思想的比较与体验后,对信息时代的品牌设计有了更加客观的认识,因此,修订的第2版中对著名品牌的新发展趋势做了解析,围绕品牌创新发展研究,增加了第6章品牌形象设计的教学作品训练环节,也体现出信息科学和艺术设计在研究工作中所具有的重要社会意义。

视觉系统设计研究是现代企事业的先进管理手段,通过统一的识别系统设计,规范和突出体现产品整体形象,使企业按照健康、有序的既定方向发展。本书是理论与实践相结合的设计应用,以市场为导向,通过实训课程的讲授经验,结合企业实际,有针对地进行实战操作;学生通过教材学习,可以形成一个完整的系统设计理念,确定品牌整体识别设计的思路,树立团队合作设计的精神,完善企业品牌形象管理的策略,为提高系统设计能力打下基础。学生在学习中,重点掌握以下几方面。

(1) 品牌形象设计理念训练,掌握品牌基础知识,并能用于企业管理与策划问题的求解。

(2) 训练研究者设计策划的内容、方法,企业、市场调研,品牌形象的策划;能够设计满足特定需求的工业设计相关的系统或单元,并体现创新意识。

(3) 视觉统一化设计能力:能独立完成视觉识别系统的项目设计方案。

(4) 探索开发性的形象设计方法和领域:自主创业能力的培养,开发创新品牌。

"商业品牌设计"作为中国艺术设计领域的可持续学科,迫切需要得到更多高校的接受和传播。这部书一方面是我教学的体会,能对读者的教学和研究有助力作用;另一方面能起到抛砖引玉的作用,借此书与广大设计师和同仁进行交流。

书中体现了企业与现代时尚设计的关系,结合案例介绍了品牌在新兴媒体中的运用设计,梳理了我国品牌文化、品牌设计的发展历史和现状。希望本书对艺术设计高等教育核心教材的建设及对品牌设计师的创意设计起到参考和启发作用。

本书之所以能够顺利出版,与大家的支持、帮助分不开。特别感谢我的研究生戴文澜、胡茜、周芷薇,他们为本书的整理工作投入了大量时间和精力;感谢各位编委对我编写工作的帮助;感谢出版社的支持和责任编辑的辛勤工作。

<div style="text-align: right;">

席 涛

2021年3月于上海交通大学媒体与传播学院

</div>